1 MONTH OF
FREE
READING

at
www.ForgottenBooks.com

ISBN 978-0-656-95337-0
PIBN 10531172

SANDER PIERRON

ortraits d'Artistes

Peintres : BERTHE ART, FRANÇOIS BULENS
ANDRÉ COLLIN, JEAN DE LA HOESE,
VICTOR GILSOUL,
ALEXANDRE MARCETTE,
PAUL MATHIEU, AUGUSTE OLEFFE,
JAN STOBBAERTS, HENRI THOMAS,
ALFRED VERHAEREN.

Sculpteurs : GUILLAUME CHARLIER,
ISIDORE DE RUDDER,
JULIEN DILLENS, JULES LAGAE,
JEF LAMBEAUX,
CONSTANTIN MEUNIER,
EGIDE ROMBAUX,
VICTOR ROUSSEAU,
THOMAS VINÇOTTE.

BRUXELLES
XAVIER HAVERMANS, ÉDITEUR
12, Rue des Comédiens
1905

DU MÊME AUTEUR

Pages de Charité (nouvelles) 1 volume.

Berthille d'Haegeleere (roman) 1 volume.

Jours d'Oubli (notes de voyage) 1 volume.

Les Délices du Brabant (roman). 1 volume.

Les Orties (comédie dramatique en 4 parties) 1 volume.

Etudes d'art (essais de critique). 1 volume.

SOUS PRESSE :

Le Tribun (roman)

La Forêt de Soigne (Etude pittoresque et historique).

Préface

QUAND on étudie l'histoire de l'art on trouve mêlé aux noms des artistes célèbres, le nom de certains hommes qui n'ont pratiqué aucun des arts mais qui les ont aimés indistinctement avec le même plaisir profond et le même ardent désir de les comprendre. Ces hommes ont contribué à la grandeur de leur temps et à la gloire de leur génie national. En protégeant les arts, en consacrant à leur épanouissement leur fortune, en accordant à ceux qui les servaient leur amitié et leur appui, ils ont facilité l'éclosion de beaucoup de chefs-d'œuvre où au paraphe de leurs créateurs immortels est associé l'invisible et méandreux tracé de leur signature. Car beaucoup d'ouvrages célèbres dont s'enorgueillissent les peuples, ont pu être conçus et réalisés grâce à la générosité heureuse, discrète ou démonstrative, de puissants seigneurs ou de riches citoyens ; la joie essentielle de ceux-ci était puisée dans le commerce des artistes et dans le rêve unique de mériter toujours leur confiance et leur affection.

Mais la belle et noble vie de ces protecteurs n'est pas populaire ; leur exemple n'est point assez publié, la connaissance de leurs actes insuffisamment répandue. Il faudrait enseigner aux enfants, aux écoliers, aux étudiants le rôle pacifique et merveilleux de ces êtres, ou bien trop obscurs, ou bien fameux seulement par une face de leur existence ; il faudrait les chanter au même titre enthousiaste que les grands personnages de tous les temps : n'appartiennent-ils pas comme eux à l'Histoire ?

Alors qu'ils ont fait maint portrait des artistes d'autrefois, les vieux écrivains ont négligé d'ordinaire de parler de leurs amis absolus. Combien il serait intéressant de reconstituer par le verbe la galerie émouvante et expressive de ceux qui furent

les soutiens fidèles et obstinés de l'art et de présenter à l'avenir, comme une guirlande parfumée, les mille fleurs de leurs bontés et de leurs dévouements... Chaque siècle, chaque période, chaque génération a eu son mécène ; c'est une dynastie éternelle dont l'arbre généalogique enfonce ses racines dans le sol antique et élève vers les cieux futurs des ramures à jamais reverdissantes. Notre école a possédé son mécène : Henri Van Cutsem. Il descendait d'une famille de gentilshommes campagnards, dont la noblesse principale était d'avoir aimé la Terre et d'avoir longtemps vécu près d'elle... Très riche, il ne concentra pas son attention sur un domaine spécial. Il goûta la beauté sous toutes ses formes : la Peinture, la Sculpture, la Musique, les Lettres eurent, à des degrés presque pareils, sa sympathie.

En tête de ce livre, consacré à quelques·uns des maîtres qui illustrèrent son temps, j'ai entrepris de dessiner la simple et paisible effigie d'un être que j'ai connu, dont j'ai apprécié les mérites, dont, avec beaucoup de favorisés, j'ai partagé l'affection. Parmi les vingt artistes que j'ai étudiés dans les pages qui suivront, quatre ou cinq furent les féaux d'Henri Van Cutsem, ses compagnons de chaque jour ; entre les autres il en est qu'il ne fréquenta point ou qu'il fréquenta peu. Mais leur art à tous l'intéressait, car aucune réalisation originale, aucune tentative personnelle ne le laissaient indifférent : il suivait l'évolution des talents divers avec une attention plus ou moins vive, mais constante et inquiète aussi. Son nom est inséparable des annales de notre art national durant ce dernier quart de siècle ; sa vie a été si étroitement liée à celle de plusieurs de nos plus éminents créateurs, tous ses actes ont eu sur le travail, sur la production de ceux-là, et de certains de leurs disciples, un retentissement si heureux, si salutaire, qu'il m'a paru logique d'essayer, en tête de ce volume consacré à bien des peintres et des statuaires qu'il affectionna, de tracer sa physionomie et d'esquisser sa carrière. Pour ceux qu'il aima et qui l'aimèrent, le désir que j'ai de ne le point séparer des êtres de sa prédilection, de le comprendre dans le même groupement familial, paraîtra comme un hommage ému et presque filial. Telle est en effet une des raisons de cette préface. Une autre raison m'a guidé : celle de perpétuer le souvenir d'un homme qui ne laisse nulle œuvre tangible, mais dont l'œuvre morale est telle que le monde serait meilleur et plus équitable si elle se multipliait.

Les ascendants d'Henri Van Cutsem possédaient le sens de la beauté ; un goût instinctif a toujours poussé les siens vers cette voie où lui-même s'engagerait plus tard avec une si franche et si indépendante détermination. Son père, après s'être essayé à l'architecture, avait fréquenté l'atelier de M. Ingres. Amaury Duval a dit de lui qu'il fut le plus brillant élève du maître de *la Source*. Mais il avait dû rompre une vocation si prometteuse pour prendre, à la mort de ses parents, la direction de vastes entreprises commerciales. Il se souvenait avec émotion de son séjour à Paris, de son éphémère compagnonnage avec de jeunes artistes impatients et volontaires. S'il ne peignait plus, il adorait voir peindre les autres et, penchant

dont il devait léguer l'ardeur à son fils, il achetait des tableaux, sans fort se préoccuper toutefois de leur valeur et du tempérament de leurs signataires.

Fidèle à la tradition ancestrale, Henri Van Cutsem avait succédé à l'auteur de ses jours ; il avait pourtant pris au préalable tous ses grades à la faculté de droit de l'Université de Liége. Il gardait de son passage à l'Ecole non l'envie de plaider et de vêtir la robe noire herminée, mais le besoin de lire, de pénétrer les littératures etrangères et les littératures anciennes. Il chérissait les poètes latins et les tragédiens grecs ; dans la causerie, sans vanité, sans prétention, dans le but unique d'intensifier la jouissance que lui procurait la connaissance complète du passé, il savait, avec esprit et avec charme, citer un vers musical, une phrase colorée, ou une période troublante. Ces citations étaient le discret et délicieux ornement de ses paroles singulièrement éloquentes et suggestives. Et lorsqu'il disait son admiration pour les écrivains allemands, pour Wagner notamment, dont il avait approfondi tous les poèmes dramatiques, sa voix trouvait des accents d'une sensibilité exquise. Lorsque, il y a vingt ou vingt-cinq ans, Henri Van Cutsem songea à constituer sa célèbre collection, il avait réuni déjà, en sa demeure de la rue des Cendres, à la suite d'acquisitions successives, plusieurs tableaux remarquables et qui restent parmi les plus beaux de l'incomparable ensemble qui appartiendra un jour au musée de Tournai. Cet embryon de la galerie se composait d'un assez grand nombre d'ouvrages dont le mécène ne cessait de savourer la splendeur diverse : L'Atelier, d'Henri De Braekeleer ; Après l'Orage, d'Hippolyte Boulanger ; Vue de Tervueren, de Coosemans ; le Ramoneur, de Jan Van Beers ; la Tricoteuse, d'Agneessens ; le Pèlerinage de Saint-Guidon, la Vieille Femme, la Vieille Femme en prière, une étude pour le Bénédicité, de Charles Degroux ; la Meuse, de Louis Dubois ; l'Atelier, de David Oyens ; Tête de Femme, d'Alfred Stevens ; Fleurs, de Fantin Latour ; les Crêpes, de Jan Stobbaerts. Les premiers ouvrages qui vinrent s'ajouter à cette série de purs chefs-d'œuvre furent : le Verger, de Franz Courtens, et Avril, de Théodore Verstraeten. A cette époque lointaine, un petit groupe d'artistes formait les habitués de sa demeure. Il y avait là, à côté du statuaire Charles Vanderstappen, quelques très jeunes gens : le sculpteur Guillaume Charlier, les peintres André Collin, Guillaume Van Strydonck, Eugène Broerman, Louis Pion, Anna Boch. Autrefois lié avec Charles Degroux, Louis Dubois et Hippolyte Boulanger, tôt arrachés à leur vie laborieuse, Henri Van Cutsem entretenait des relations cordiales avec Constantin Meunier.

Parfois, dans l'hospitalière maison voisine du Jardin Botanique, venait aussi prendre place à table et participer à la causerie, Henri De Braekeleer, que Van Cutsem soutint dans la lutte et qu'il fortifia de ses encouragements. On sait que la mort du peintre du Géographe n'a point mis fin à cette affection solide : C'est le mécène bruxellois qui a fait édifier, au cimetière du Kiel, par Guillaume Charlier, un sobre et parlant mausolée de pierre et de bronze au maître qu'il

aimait fraternellement. Une de ses dernières pensées fut même pour De Braekeleer : n'a-t-il pas légué aux hospices civils d'Anvers une rente qui servira à entretenir perpétuellement la tombe de ce mélodieux et puissant poète de la couleur ?

Pour Edouard Agneessens, Henri Van Cutsem conçut un attachement véritable ; lui aussi trouva auprès du mécène un appui moral et un appui matériel, mais un appui matériel si discret, si délicatement prodigué, qu'on pouvait croire que ces deux êtres étaient parents... Ce fut la vertu essentielle de cet incomparable philanthrope de dispenser ses bienfaits sans ostentation et, si je puis m'exprimer ainsi, dans le plus grand mystère. Chez lui la main gauche n'ignorait pas seulement ce que donnait la main droite : La main droite s'ignorait-elle même !... Quand il avait accordé sa sympathie à un jeune artiste, Henri Van Cutsem devenait son père : Il le recevait chez lui, il le considérait comme son fils, lui facilitait ses études, lui permettait d'accomplir des voyages, l'invitait à prendre de calmes vacances au bord de la mer du Nord, en cette inoubliable *Villa Quisisana*, face à l'Océan, où les heures si délicieusement s'écoulaient. Henri Van Cutsem n'exigeait qu'une chose en retour : Le travail. Il le mettait au-dessus de tout, il le trouvait divin, il le trouvait noble, il lui tenait lieu de reconnaissance. Nulle qualité ne primait celle-là à ses yeux. Et j'ai remarqué que sa sympathie était plus vive pour ceux qui se montraient infatigables et témoignaient d'un labeur obstiné. C'est cette vaillance mêlée à un sentiment généreux qu'il appréciait chez Agneessens ; c'est aussi pourquoi il connut un chagrin intense quand il constata les premiers symptômes du mal insidieux qui devait emporter le peintre et qui mit un frein subit à l'expression de son original génie. Van Cutsem tenta l'impossible pour le sauver, pour prolonger ses jours, pour le garder aux siens : Il le conduisit à Ochamps, au sein des Ardennes, croyant que son esprit ébranlé redeviendrait lucide dans le calme imposant des vallons luxembourgeois mélancoliques. L'artiste avait été confié tout d'abord aux soins attentifs des médecins de l'asile d'aliénés d'Uccle. Ici Van Cutsem allait le voir à chaque instant; lorsque le ciel était sans nuages menaçants et le temps serein, il prenait Agneessens par le bras et le conduisait par venelles et labours à travers les villages, guettant dans ce cerveau obscurci les furtifs éclairs de la raison, pour lui faire comprendre combien il souhaitait sa guérison prochaine. Agneessens mourut, laissant inachevé le portrait de son attentif bienfaiteur.

Un double deuil, plus terrible, plus intime, plongea vers cette époque Henri Van Cutsem dans une désolation qu'il ne crut jamais pouvoir maîtriser, tant la vie en ce moment parut finie pour lui aussi : Après avoir perdu son fils en bas âge, sa jeune épouse, follement adorée, lui fut ravie. Cet homme dont la charité était sans bornes, dont l'indulgence était prête à tout excuser, qui ne rêvait qu'à faire du bien, à soulager les malheureux, à compatir à leurs infortunes, cet homme connut

les désespoirs les plus torturants, les affres les plus lancinantes, mais aussi les plus taciturnes, car il avait la pudeur de sa peine, comme il avait la discrétion de ses largesses. Il ne s'est jamais consolé de cette perte irréparable : vingt années n'avaient pas fermé la blessure. Ses familiers devinaient le souci constant de sa grande âme blessée et respectaient ses songeries cruelles. Quand approchait l'anniversaire d'un de ces événements tragiques, Van Cutsem devenait sombre malgré lui, soucieux, recherchait la solitude, lui qui d'habitude s'entourait de ses amis. Il pleura d'autres proches : un frère cadet, une sœur cadette aussi, cette délicieuse musicienne qu'était Laure Van Cutsem, dont l'admiration pour Wagner fut si compréhensive et dont le mécène perpétua le nom par la fondation d'un prix au Conservatoire royal de Bruxelles, qu'il avait déjà doté du prix Alice Van Cutsem, en souvenir de sa mère. Il lui restait une seule parente, Mme Henri de Diest, sa vénérable tante, sur laquelle il avait reporté tous les trésors d'amour familial qui débordait de son cœur, et qui survit seule et affligée à tant d'événements poignants.

Au foyer désert, les amis se serrèrent plus étroitement autour d'Henri Van Cutsem, pour lui rendre moins évident le vide... C'est dans ce cercle de féaux qu'il puisa la force, sinon la vraie joie de vivre. Et il voulut vivre pour dispenser du bonheur, lui qui n'en espérait plus, mais qui pouvait tant en créer autour de lui. C'est alors que commence vraiment sa mission de protecteur des arts ; il consacre désormais ses revenus à l'achat de sculptures et de tableaux, à l'octroi de pensions, à l'encouragement d'œuvres multiples. Au petit groupe de compagnons déjà anciens, vient s'ajouter Théodore Verstraeten, sur lequel la camaraderie de Van Cutsem eut une salutaire influence. C'est lui qui, par ses conseils judicieux, détermina le pauvre paysagiste à quitter sa vision ténébreuse. C'est après avoir écouté le mécène que le maître de cet incomparable *Enterrement en Campine* alla travailler en Hollande ; il s'y purifia l'œil, et l'on sait la subjugante transformation qui s'opéra depuis lors dans le talent du peintre mélancolique. Puis, grossissant davantage le clan d'intimes, fut accueilli encore le docteur François Henrijean, professeur ordinaire à l'Université de Liège, auquel Van Cutsem offrit galamment, pour célébrer l'obtention de la chaire de thérapeutique, l'installation complète du laboratoire dont, à la faculté, il avait besoin pour ses recherches.

En 1886, Henri Van Cutsem inaugure en son hôtel les réunions du dimanche. Chaque semaine, autour de sa table, il groupe désormais ses amis en une assemblée qu'il préside avec une humeur charmante et une autorité exquise. On vit là successivement, à côté des artistes dont j'ai parlé déjà, des peintres comme miss Leigh, Willy Finch, Hoorickx, Alexandre Struys, James Ensor, Jan Stobbaerts, Omer Dierickx, Henri Ottevaere, Auguste Oleffe; des écrivains comme A.-J. Wauters, Lucien Solvay, Georges Verdaveine, Théo Hannon; des architectes comme Victor Horta, qui construisit plus tard les galeries de l'Avenue des Arts; des

sculpteurs comme Pierre Braecke, Godefroid de Vreese, Fernand Dubois, Joseph Baudrenghien, Victor Rousseau ; des musiciens comme Emile Agniez. Je fus le dernier admis dans ce cénacle, dont les réunions doivent laisser dans le souvenir de ceux qui y participèrent, une empreinte pleine de nostalgie. Van Cutsem organisait en son hôtel des soirées, des concerts splendides, aux programmes conçus avec goût. On en sortait séduit, enchanté. Mais les réunions du dimanche étaient plus charmantes, parce que plus intimes. A ces receptions dominicales, Van Cutsem était tout-à-fait lui, d'un naturel franc et cordial, d'une gaîté communicative, d'une simplicité ravissante. On y parlait beaucoup, et de tout. Ces hommes qui fréquentaient des milieux différents apportaient comme une récolte de faits et de nouvelles ; on y apprenait énormément de choses et on y était fort bien renseigné sur tous les incidents des mondes variés auxquels appartenaient les convives. Ces mille confidences soulevaient des discussions, souvent passionnées, car il n'y avait là que des gens très convaincus. On n'était pas toujours d'accord ; alors l'amphytrion modérait le cours impétueux de la causerie enthousiaste en intervenant avec une grâce et une déférence de grand seigneur aimant à participer à l'harmonie... C'était une fièvre joyeuse et rapide : ces deux heures réconfortantes, dans la bonne et tendre atmosphère d'une demeure si hospitalière, distillaient dans les cœurs un rare plaisir.

Ce n'est pas seulement à Bruxelles et en province belge que le mécène comptait des sympathies : il avait de précieuses relations à Paris. Vieil habitué des deux salons du printemps, il était lié avec Léonce Bénédite, le distingué conservateur du Luxembourg. Il prisait l'art français dans ses manifestations diverses, allant des réalistes aux impressionnistes, pourvu qu'il y trouvât une émotion, car cet amateur éclairé et savant fut un ému et un sentimental dans la noble acception du terme. Il connaissait Bastien Lepage, Fantin Latour, Alfred-Philippe Rol. Louis-Oscar Roty, Frédéric Vernon, allait les voir, en avait fait des amis, leur achetait des œuvres superbes et importantes qui, avec les toiles d'Edouard Manet, de Claude Monet, de Guillaume Régamey, de Dinet, forment dans sa collection comme une petite chapelle édifiée à la gloire de l'art français contemporain.

Curieux des produits de toutes les civilisations. Henri Van Cutsem voyageait beaucoup ; il savait parcourir les galeries du Prado avec la même joie studieuse que les ruines de Syracuse, les salles des Offices avec le même souci de comprendre que les petites chambres de la Maurits Huis et que les halls du British Museum. Ses fréquents voyages en faisaient un érudit extrêmement pondéré, d'un jugement précis et d'une argumentation toujours équilibrée. Il raisonnait avec calme, mais avec certitude, parce que avec savoir et avec discernement. D'une sensibilité extrême, il trouvait dans la musique des jouissances infinies ; il allait à Bayreuth presque chaque saison et revenait de ces cycles wagnériens divinement bouleversé. Cette sensibilité engendrait aussi ses tristesses. Il partageait, par la communion affective qui l'associait à ses amis ou à ses protégés, leurs peines et leurs infortunes.

Rien de ce qui les touchait ne le laissait étranger. Il aurait tenté des efforts prodigieux pour éviter à ceux qui possédaient sa confiance, les malheurs qui menaçaient leur tête, le contretemps qui menaçait leur carrière, les obstacles qui risquaient de compromettre leur destinée. Il encourageait ses amis et il les défendait avec une touchante conviction. Dans ses bienfaits, il trouvait sa propre récompense..

Henri Van Cutsem était un homme de grande taille. Son masque était franc et ouvert ; à l'ombre profonde de ses arcades sourcilières brillaient des prunelles bleues d'une vivacité étonnante, des prunelles d'observateur sachant scruter au fond des êtres et des choses et dont l'humour s'accordait avec l'esprit d'une bouche aux lèvres fines et découvertes, au rire sonore. Son visage s'encadrait de favoris gris et soyeux qui s'harmonisaient avec le ton clair des joues rasées de frais. Sa voix était assurée et douce ; dans la causerie, il savait toucher par la tendresse de ses accents et par le tour heureux des discours qu'il improvisait avec une éloquence dont tout le secret était dans ses convictions morales et dans sa force amative. S'il m'était permis de porter sur lui un jugement, j'inclinerais à croire qu'il vécut plus pour l'amitié que pour l'art, bien qu'il déclarait trouver en celui-ci les plus hautes jouissances. A ce titre Henri Van Cutsem a été plus qu'un mécène, puisque à côté d'un esprit éclectique il a possédé aussi un grand cœur fervent. Cela lui a permis de ne s'entourer que d'œuvres non seulement belles par le métier, par la couleur et par la ligne, mais belles de sentiment et d'expression. En chacune d'elles Henri Van Cutsem retrouvait un peu des mille émotions qui constituaient l'ensemble de son expérience et qui avaient formé longuement la trame de sa vie souvent douloureuse, mais à jamais utile, exemplaire et bienfaisante.

C'est dans les bras de quelques amis préférés, le mardi 13 septembre dernier, qu'il rendit l'âme là-bas, à Ochamps, en ce domaine ardennais où autrefois il eût voulu rendre la santé à Edouard Agneessens .. Je me rappelle ses traits paisibles que la rapide agonie n'avait pas crispés et qui semblaient plus calmes dans le cadre immaculé du coussin blanc où la tête reposait pour toujours immobile. Une large couronne de bruyères écloses s'arrondissait sur les draps sous lesquels on devinait la haute stature sculpturale du corps rigide. Et je me rappelle aussi l'ironique splendeur du matin d'automne, avec son soleil pâli mais chaud encore qui caressait la plaine et les monts lointains ; les rayons dorés rendaient plus éclatantes les corolles tardives des parterres qui, parmi la verdure sombre du parc précédant la métairie, opposaient des taches de sang à des taches de neige.

Février 1905. SANDER PIERRON.

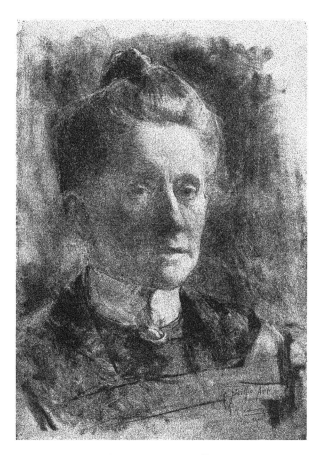

BERTHE ART

Portrait d'après nature par Ferdinand-Georges LEMMERS

BERTHE ART :

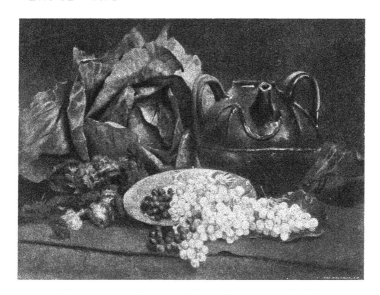

Choux rouges, Raisins et Reines-Marguerites (*Pastel*)

Berthe Art

AUTREFOIS, en été et au printemps, quand elle était encore une enfant, renouvelant le classique exemple de Marguerite Gérard, la boîte à couleurs au côté, Berthe Art gagnait chaque dimanche la campagne des environs de Bruxelles. Elle n'avait point, parmi ses compagnons de promenades champêtres, un maître illustre comme Fragonard. Celui qui essayait de lui faire comprendre le charme du paysage était un tout jeune fonctionnaire, profondément attaché aux beautés pittoresques de son pays. Il devait laisser à la postérité un brillant nom d'artiste : Franz Binjé. Ces excursions studieuses plaisaient à la fillette. Elle goûtait une telle joie à copier les sites de la contrée natale, qu'elle voyait avec un peu de mélancolie passer les jours radieux et venir la saison inclémente. Mais elle se consolait bien vite lorsque, l'hiver commencé, elle pouvait dessiner et peindre au logis familial les objets qui, par leurs formes et par leurs couleurs, captivaient de préférence son regard brun et clair, attentif infiniment au caprice des lignes et des harmonies.

Berthe Art ne perdait pas une heure. Elle adorait ce travail plus que n'importe quel plaisir, le pratiquait dans la seule ambition intime de cultiver le domaine de sa réjouissance, sans songer un instant à mettre sa signature au bas de toiles, sans conscience d'une carrière esthétique possible. Son grand-père maternel, homonyme du légendaire patron des peintres, aimait à s'entourer de tableaux superbes, ouvrages dont des revers de fortune le contraignirent de se défaire, à regret, plus tard. Elle se rappelait surtout deux œuvres puissantes, acquises depuis par le Musée ancien de Bruxelles et qui ornaient la demeure de l'aïeul : *L'Allégorie des Vanités du Monde*, par Jordaens, et *le Christ descendu de la Croix*,

de Pierre Cristus. Elle se rappelait ces tableaux, voulait de leur splendeur mémorable s'emplir la pensée. Ce souvenir latent nourrit en elle le besoin irrésistible de voir des chefs-d'œuvre.

De ses fréquentes visites dans les galeries publiques, où elle se complaisait surtout dans la société des primitifs, naquit son ambition. Imprégnée de tant de beauté ancienne, elle sentait germer en elle le rêve d'agir aussi comme tous ces créateurs immortels, de donner à son idéal une forme, d'exprimer avec vérité et avec sentiment ce qui l'émotionnait en la requérant. Elle multiplia dessins et esquisses. Les siens, surpris et touchés par cette ténacité fougueuse et inlassable, conseillés par des amis compréhensifs, se plurent à respecter cette vocation et à aider à sa florescence.

Berthe Art avait alors 22 ans. Elle devint élève d'Alfred Stevens, le peintre moderne qu'elle admirait le plus. Chaque hiver, durant trois mois, elle fréquentait à Paris l'atelier du célèbre artiste. Elle a gardé de son professeur un souvenir ineffaçable ; son attachement pour le maître de *la Bête à Bon Dieu* confine à un véritable culte. Elle parle de lui avec une vénération démonstrative, dit tout ce que sa personnalité lui doit et ne manque jamais, au printemps, lorsque s'ouvre le Salon de la Société nationale, d'aller le voir et lui témoigner son amitié fidèle et reconnaissante. Elle a hérité de lui ce métier large et savoureux, cette compréhension de la forme exacte qui sont les marques distinctives de sa personnalité.

Lorsqu'elle eut travaillé pendant des années, Berthe Art constata que son tempérament ne s'accommodait pas des moyens qu'elle avait utilisés jusqu'alors. A la façon de la Rosalba, elle délaissa la peinture à l'huile pour adopter le pastel. Mais si Carriera prit cette résolution, c'était moins par goût que pour produire plus vite et satisfaire ainsi aux nombreuses commandes de portraits dont elle était honorée. Chez Berthe Art ce fut une nécessité morale, une transformation inéluctable, indépendante de toute préoccupation utilitaire ou mercantile : en ce temps là elle ne savait pas ce qu'était un acheteur et les musées ne songeaient nullement à ouvrir leurs portes toutes larges à ses ouvrages.

Estimant que le défaut d'une éducation esthétique première ne lui permettrait jamais d'interpréter et surtout de magnifier la vie humaine, elle s'éprit de la vie végétale et ambitionna de régner dans son domaine le plus subtil et le plus lumineux : la fleur. Beaucoup d'artistes de sa race avaient illustré ce genre, avaient trouvé la gloire en plongeant leur carrière dans le parfum grisant des corolles. Mais nos petits maîtres du XVIIᵉ siècle surtout ne s'étaient-ils pas attachés de préférence à rendre le ton de la plante plutôt que son harmonie, le dessin plutôt que le caractère ? Leurs fleurs à eux sont, dirait-on, immuables, définitives, tels les accessoires de cuivre, d'étain ou de grès, parmi lesquels elles s'écroulent. Berthe Art, à ce point de vue, les dépasse et, sans posséder sa touche spirituelle, légère, incomparablement souple, elle se rapproche de Fantin Latour.

Ceci écrit en tenant compte de la réalisation différentielle séparant une vision latine d'une vision flamande, celle-ci puissante, l'autre délicate, mais toutes deux éloquentes.

Une fleur est une chose momentanée, furtive à l'égard des fragrances qu'elle exhale, aussi changeante que la lumière. Sa physionomie se modifie selon que choit sur son tissu suave et précieux le poids des heures. Regardez un tableau de Berthe Art. Vous aurez la sensation d'un bouquet inondé par la fraîcheur du matin, d'une gerbe que midi a déjà fatiguée et dépouillée de sa tendre humidité, d'une corbeille dont les tiges et les pétales retombent, s'affaissent dans la fatigue accablante d'avoir brillé tout un jour.

La fleur est un objet animé ; l'artiste sait le faire sentir en opposant son « mouvement » à la matière solide des vases, des pots, des meubles, d'où les brassées odorantes surgissent, ou qui les supportent. Autour des corolles, arrangées de façon naturelle, — car la fleur comme la figure présente pour ceux qui la chantent le danger de la « pose », — règne l'atmosphère parfumée qui prolonge dans l'espace l'immatérialisation de la plante fécondante.

Chaque fleur a aussi une essence propre. Il n'est pas un pétale qui se ressemble : l'un est presque de velours, l'autre de soie ; celui-ci ressemble à du satin, celui-là est d'or flexible Il en est qu'un souffle anéantit, ou que le regard seul paraît fâner. Berthe Art les a contemplés longtemps, a reçu leurs confidences, connaît leurs mystères, a lié son existence à la leur, les a élus à titres égaux pour amis inséparables. Elle les comprend, rien de ce qui les constitue ne lui échappe ; en évoquant leur splendeur, elle les imprègne de tout ce sentiment intime et ému que l'émerveillement a distillé en son cœur et qui est comme le parfum de sa vision à elle. Cette vision est puissante et enthousiaste.

Exception remarquable parmi le groupe intéressant de nos *painteresses*, Berthe Art allie à l'élégance, à la perception distinguée que lui donne l'apanage de son sexe, une vigueur d'expression, de coloris absolument masculine. Si son coup de crayon détient une force altière, il y a dans l'établissement des nuances une finesse recherchée. Son travail est fiévreux, inquiet ; néanmoins sa nature heureuse, son optimisme drapent ce travail dans une joie profonde. Et plus la difficulté se montre résistante, plus la victoire est boudeuse ou incrédule aux promesses ferventes, plus aussi la jouissance de Berthe Art sera vaste, large dans l'ivresse de ses faveurs finalement obtenues.

Lorsque, dans son petit atelier tout rempli de bibelots, d'esquisses, de livres, de vitrines renfermant de vieux cristaux irisés et de vénérables faïences, elle dispose des accessoires en vue d'une œuvre nouvelle, elle est en proie au souci essentiel de réunir seulement des choses qui, par leurs lignes, leurs silhouettes, leur composition, puissent se marier ou se faire valoir. « Mon atelier ressemble alors à un champ de bataille ! » dit-elle, tandis que ses yeux foncés, très bougeants,

brillent au feu d'une conviction superbe. Et, sacrifiant malgré elle à ses préoccupations coutumières, abordant un autre ordre d'idées, elle ajoute, avec un haussement d'épaules et un sourire mélancolique :

— Quel dommage que je sache si mal la figure ! Çà, voyez-vous, c'est une lacune pour moi comme pour beaucoup d'autres. Quel merveilleux parti à tirer de la figure dans un tableau de fleurs. Dans ma carrière, c'est un vide. Que voulez-vous ? On ne sait pas tout apprendre. J'ai été mon propre professeur. Et puis, chez nous, en général, on néglige trop l'étude de l'homme. Sur ce terrain-là, les Français nous sont d'ordinaire supérieurs. Ils savent rassembler des personnages, en étoffer habilement leurs toiles, saisir leurs attitudes, leurs mouvements, en un mot utiliser avec adresse cet élément principal de l'art. Dites-moi donc, sont-ils nombreux ceux qui, dans notre pays, sont à même de composer une scène, de traduire un coin de vie rétrospective ou un coin de vie moderne, chose infiniment plus belle ? On aurait tôt fait de les citer..... Chez nous, il y a beaucoup de paysagistes. Ils sont truculents et savoureux. Mais quelle gloire si nous avions davantage des figuristes. J'ai longtemps essayé d'entrer dans cette catégorie. En vain. J'ai commencé trop tard.

La fière artiste est cependant pour elle-même d'une sévérité excessive. Le vivant portrait de son père qu'elle exécuta, il y a dix ans, n'est-il pas un démenti catégorique à l'opinion qu'elle exprime sur son propre compte ? Rappelez-vous le caractère sobre et expressif de ce visage, l'intensité de cet œil, la palpitation de cette chair, le dessin précis et nerveux de ces mains. Peut-être tout cela est-il un peu malhabile, un peu laborieux dans le détail. Mais c'est une effigie parlante, œuvre de psychologue émue qui, guidée par l'affection, a rendu les sentiments intimes du modèle aimé. Après tout, la fleur constitue un domaine immense dont la possession doit suffire et enchanter. Angelica Kauffman, Elisabeth Vigée-Lebrun, Rosa Bonheur savent-elles peindre un bouquet de roses comme des portraits ou des animaux ! Cela leur eût été assurément difficile d'exceller dans l'un et l'autre genres.

Est-il un royaume où l'imagination et les sens affinés d'une femme puissent se plaire davantage que dans un jardin où poussent les plus belles plantes et les plus capricieuses, où les éclosions sont multiples et les odeurs enivrantes ? Car Berthe Art a peint toutes les fleurs, celles du Nord aussi bien que celles du Midi, celles de nos pays tempérés aussi bien que celles de la Côte d'Azur, où elle raffole de passer l'été. Clématites roses aux pétales en croix, autrefois appelées *Herbe aux gueux* ; pavots blancs ou rouges sur tiges rameuses, ornées de feuilles oblongues et dentelées ; glaïeuls pourpres, ou bleuâtres, à feuilles dures et pointues en forme de glaive ; iris neigeux ou violacés, en épi, en corymbe, solitaires ou en ombelle accompagnés de leurs écailles ; lilas mauves, bleus ou blancs, aux grappes surgissant parmi les feuilles lisses et luisantes ; lys aux stygmates classiques, immaculés,

orangés, rouges ou bordés de cramoisi ; chysanthèmes polychromes et fantasques ; hortensias aristocratiques ; modestes marguerites au cœur vermeil ; discrets muguets blancs ; indolents accacias d'or, Berthe Art leur prête le langage de leur réelle splendeur en exprimant le dessin délicat et particulier de leurs calices, des tiges, des branches, des arbustes qui les supportent, en exprimant les matières douces et incomparables dont sont façonnées les fleurs qui l'inspirent. Quelquefois, elle mêle aux tissus des corolles, la chair des fruits, et oppose la fermeté des pommes, des poires, des cerises et des raisins, à la diaphane consistance des pétales. Il lui arrive aussi de peindre la plume et le poil et alors son pinceau devient net et analyste du caractère anatomique, comme celui de Jean Fijt.

Le satin des fleurs a une trame qui est la base de sa forme. La peau d'un fruit obéit à une direction. L'écorce est inféodée aux caprices du tronc, la tâche verte d'une feuille suit la ligne des nervures. La brosse ou le crayon doivent rendre ces choses subtiles. Et Berthe Art, mieux que ses rivaux, ou que beaucoup de ses prédécesseurs, s'est longtemps appliquée à se familiariser avec ces « gestes » constituant le caractère des objets qu'elle poétise. « Ah ! dit-elle, Alfred Stevens peignait si bien dans le sens. » Par cette phrase elle affirme combien l'enseignement du vieux maître la guida dans ses études, lui facilita la compréhension de ces lois infimes et cependant si indispensables, si hautes, si simplement évidentes.

Berthe Art aime les bêtes à l'égal des fleurs. Si elle ne les peint pas, ou plutôt si elles les peint si rarement, c'est qu'elle se déclare impuissante à exprimer toute leur vie passive, toute leur bonté, toute leur soumission. Pourtant elle a animé quelques-uns de ses paysages de petits ânes dociles et dodus, qu'elle a dessinés et coloriés avec une conviction touchante. Il est vrai que l'artiste consciencieuse vous dira, avec une admirable franchise : « Il y a quelque chose là dedans, c'est sûr, mais ces braves bêtes ne marchent pas. Je n'atteins pas au mouvement, à l'allure. Elles n'avancent point et restent à la même place, en dépit de mes désirs... »

Quand un peintre connaît si profondément, si justement ses faiblesses, il sait aussi quelles sont ses véritables qualités et dans quel domaine il faut les appliquer de préférence. Berthe Art n'ignore nullement sa valeur. Si sa grande modestie l'incite à ne parler que de ce qu'elle voudrait réussir, de ce qu'elle voudrait encore entreprendre, c'est avouer implicitement avoir obtenu toute la satisfaction imaginable en chantant la fleur. Elle lui a consacré des poèmes durables ; la signature qui les souligne est celle d'une noble, probe et simple artiste dont le nom restera dans l'avenir.

Samedi 25 juin 1904.

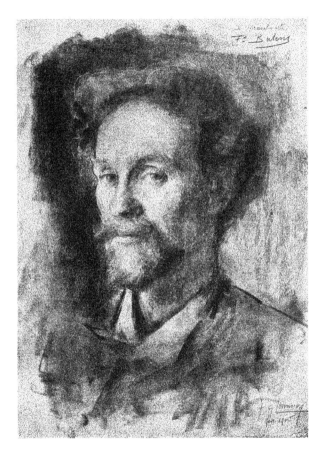

FRANÇOIS BULENS

Portrait d'après nature par Ferdinand-Georges LEMMERS

FRANÇOIS BULENS :

BACCHANTE (Miniature sur Ivoire)

François Bulens

 N regarde de préférence, dans une exposition, les compositions vastes, les cadres énormes, les toiles de grandeur imposante. Ils attirent l'attention avec une sorte de violence péremptoire, que nous ne leur pardonnons .pas, d'ailleurs ; car si ces ouvrages sont seulement médiocres, ils nous paraîtront tout à fait mauvais si une seconde fois nous les examinons. Grands papillons que nous sommes, nous allons tout de suite vers les choses éclatantes, sans nous demander si cet éclat est pur et bienfaisant. Personne ne se préoccupera de rechercher les œuvres de dimensions infimes, de s'arrêter tout d'abord devant les chevalets qui les supportent ou les vitrines qui les abritent. En général, on est convaincu qu'une petite chose demande une petite peine et que tout effort artistique peut être mesuré à l'ampleur de la production. Pourtant une minuscule gouache de Rosalba Carriera ne vaut-elle pas le plus admirable pastel de Quentin de la Tour ?

Les documents les plus vivants, les plus psychologiques que nous possédions sur le XVIIIe siècle sont les innombrables miniatures de l'époque. On les appréciait peu, après tout. sous les avant-derniers Bourbons ; on n'y attachait qu'une importance secondaire. C'était un art futile, un art complémentaire du bibelot. Aujourd'hui. leur valeur esthétique égale et éclipse même parfois celle des meilleurs tableaux Les portraits de Hall, de Guérin, larges à peine comme la paume fine d'une élégante d'alors, nous révèlent mieux l'ancien régime que les aristocratiques mais froides et hautaines effigies des deux Drouais, de Nicolas de Largillière, de Pierre Mignard, de Jean-Marc Natier et de Carle Van Loo. Ils nous évoquent fidèlement, avec une nuance

d'intimité morale exquise, la société mièvre et galante, joyeuse et un peu mélancolique cependant, que la Révolution allait dissoudre et anéantir.

Mais ces cadres en réduction montrent des personnages vivant d'une vie véritable, réflétant leurs sentiments propres et le fond de leurs préoccupations essentielles. A présent, nous nous plaisons à lire dans ces clairs visages qui paraissent nous sourire et semblent vouloir nous prendre pour confidents. Et nous aimons ces maîtres modestes qui, épris de la beauté spirituelle ou du caractère précieux de leurs modèles, surent les reproduire avec vérité et avec charme sur un morceau d'ivoire transparent et léger comme leur propre âme à eux...

Pourtant, la gloire de ces artistes restera toujours timide : elle ne prendra pas son essor vers les hautes altitudes azurées. Mais ceux qui savent goûter la splendeur de ces œuvrettes éloquentes ne se lasseront pas de les admirer, jalousement, dans la quiétude d'un *home* de collectionneur ou d'esthète. La miniature n'est-elle pas, si nous osons nous exprimer ainsi, la violette de l'art? Il faut découvrir sa beauté délicate parmi la luxuriante et envahissante floraison de la grande peinture.

Chez nous, en somme, cette expression artistique est sans tradition réelle. Nous n'avons jamais eu, si ce n'est deux ou trois exceptions au XVIIᵉ siècle, de miniaturistes fameux, capables de rivaliser par la délicatesse de leur vision et de leur métier, avec les maîtres anglais, français et italiens. Et les enlumineurs gothiques, particulièrement ceux des éphémères *scriptoria* monastiques de la forêt de Soigne, étaient plutôt des imagiers que des portraitistes. Comme ce fut le cas pour notre littérature belge moderne, l'art de la miniature a surgi chez nous de façon presque spontanée. Quelques-uns s'y adonnent avec une ardeur qui nous promet une école intéressante et originale. Plusieurs la cultivent avec un talent élevé; et parmi ceux-ci, il faut placer au tout premier rang François Bulens. Voici un nom peu répandu ; il sonnera avec un éclat importun à beaucoup d'oreilles. Mais il est si agréable de proclamer le talent d'un artiste que la généralité ignore, il est si infiniment délicieux pour le critique d'avoir été un des premiers à dire la valeur d'un homme que le public entier admire après l'avoir nié ou méconnu !

Il n'y a que trois ou quatre années que François Bulens figure régulièrement au catalogue des salons officiels ; son envoi à la dernière Triennale de Bruxelles fut pour beaucoup une révélation délicieuse. Cependant, depuis plus de deux lustres, l'artiste jouissait dans les milieux aristocratiques de la capitale d'une réputation brillante ; Bulens se contentait de sa renommée mondaine et ne rêvait point pour elle de sortir de ce cadre si bien adéquat à la miniature, art qui fut toujours l'art aimé de la noblesse et l'est resté, en somme. Le peintre a ainsi exécuté, pour la famille de Mérode par exemple, quelques

chefs-d'œuvre qui supportent la comparaison avec ce que les siècles révolus nous ont légué de plus pur.

François Bulens est d'une nature simple, minutieuse et timide comme sa profession. L'homme aussi est délicat, de taille inférieure à la moyenne, mais de proportions régulières. Sa main est petite, les doigs fuselés et allongés comme il convient à quelqu'un maniant l'outil le plus léger qui existe. Avec sa petite barbe un peu frisée encadrant son visage, avec ses cheveux ondulés retombant en courtes mèches grises sur les tempes, avec sa maigre moustache ombrant une bouche souvent plissée par l'amertume des années malheureuses, il ressemble au portrait de Ludovic Arioste, peint en miniature par le Titien pour figurer, reproduit par la taille-douce, en tête des œuvres complètes de celui qui écrivit *Orlando Furioso...*

François Bulens est né en 1857. Il fit d'abord de la décoration de bâtiment, de la fresque, des panneaux sur reps ; puis il pratiqua la lithographie industrielle, exécutant calendriers, pancartes et étiquettes d'après des modèles composés par lui à l'aquarelle ou à la gouache et où il prodiguait les dons d'une imagination pittoresque. C'est alors que je fis sa connaissance et que je devins même son élève. Il y a seize années de cela ; j'étais gamin et François Bulens m'enseigna les premiers principes de la décomposition graphique des couleurs sur pierre.

Le dimanche, quand il faisait beau, nous partions au loin, la boîte sur le dos, à la recherche d'un coin agreste. Nous hantions de préférence la forêt de Soigne. Je me rappelle l'inoubliable et claire leçon que Bulens me donna un matin à Boitsfort. Nous étions dans une clairière et, sur ma toile, j'essayais en vain, présomptueusement, de reproduire tout le panorama qui s'étendait devant nous : avant-plan mouvementé, futaie majestueuse, fouillis des lointains, ciel dominateur animé de nuages.

— Il ne faut point vouloir regarder toute la nature à la fois, me dit-il. Tu prétends rendre l'entière beauté de ces bois où tu as à peine pénétré. Essaie tout d'abord de dessiner un arbre, non pas même un arbre, mais un simple tronc, une souche avec la veinure des racines allant boire sous la chair rude et brune du sol argileux l'humidité bienfaisante de la terre. Lorsque tu auras réussi cela, tu croqueras des branches, quelques hêtres. Tu t'initieras ainsi insensiblement au caractère et à la vie de tous ces géants qui peuplent le domaine et dont le groupement sauvage constitue la Forêt...

Quand nous ne gagnions pas la campagne, c'est que François Bulens se trouvait contraint d'aller à une prise d'armes, à un exercice : il était garde civique. Lorsque je me remémore l'époque de mes seize ans, je ne puis m'empêcher d'associer la personne de Bulens à celle de Jean-Baptiste Van Deynum, auquel il s'apparente par plus d'un trait. Corneille De Bie, dans son

Gulden Cabinet der Edele Schilderconst, ne disait-il pas de cet artiste raffiné :
« ... fait extrêmement bien des petits pourtraits, paisages et autres figures en
miniature, et capitain d'une compagnie des bourgeois dans la ville d'Anvers,
en l'an 1651 ». Notre contemporain ne fut jamais capitaine ; c'est à peine si
sa compagnie lui offrit un jour les galons de caporal. Mais si le concitoyen
de Van Dyck lui fut supérieur par l'épée, Bulens est au moins son égal
par le pinceau. Et on peut lui appliquer à la lettre ce que l'historiographe
lierrois disait du vieux maitre flamand :

> ... Hun Const vol gheesticheyt die t'leven gans vertooght,
> Soo als van Deynum oock can met t'Pinseel ontdecken
> Vol nette aerdicheydt en vast ghestelde trecken
> In suyver Water-verff oft eel Verlichtery
> Daer sietmen syn vernuft soo leven in Schildry,
> Dat niet zoo aenghenaem in't s'Menschen oogh can speelen
> Als t'gen' sijn Const bethoont met cool, pen en pinseelen
> Op effen Parcquement, papier oft wit satyn
> Vol ordonnantien die als het leven syn.

Nous avons suivi les premiers essais de François Bulens dans la miniature.
Son œuvre initiale fut un portrait d'enfant. Son métier de chromiste, la connais-
sance approfondie du pointillé, l'habitude d'exécuter en dimensions infiniment
réduites des sujets multiples le préparaient excellemment à l'art de la miniature,
qu'il aborda par le hasard d'une commande imprévue. Il réussit, à ravir,
la physionomie du mioche et fut lui-même charmé par le sourire de cet enfant qui
sous son pinceau vivait. Il sentit tout de suite que cette voie s'offrait à son
tempérament et qu'il n'avait qu'à s'y engager pour la suivre avec succès et parvenir
là où elle menait ..

Les commandes arrivèrent. Des bijoutiers notoires de Bruxelles et de Paris
lui demandèrent des compositions, des figures. Et sa réputation s'étendant, il vit
venir à lui des gentilhommes et des grandes dames qui posèrent devant lui, dans
son pauvre atelier sans luxe, ou qu'il alla peindre dans le fastueux intérieur de
leurs demeures seigneuriales. A partir de ce jour, il ne s'appliqua plus à
promener sa plume d'acier taillé ou son crayon chimique sur la froide surface
poncée des pierres de Munich. La lithographie fut délaissée et bientôt oubliée.
Depuis lors François Bulens s'est plongé avec ivresse dans son domaine préféré,
y trouvant la joie de créer de la beauté et la consolation d'oublier, en travaillant
sans relâche, les peines qui. plus que chez tout autre, longtemps s'accumulèrent
en son cœur généreux. Il est sorti de tant d'années de vouloir et de recherches un
art méticuleux et ému, discret d'expression et exquis de couleur, où règne une
vibration intime des choses animées ou immobiles.

Ce que Bulens saisit dans ses moindres manifestations, c'est la ressem-

blance de ses personnages. Il exprime leur beauté physique, comme il exprime leur beauté morale. Il y a dans les yeux des femmes qu'il peint de la tendresse ou de la vivacité. Dans ces regards, il y a le reflet d'un état d'âme, il y a la pensée abritée derrière ce front qu'ils éclairent, il y a la bonté qui vient du cœur, il y a aussi la froideur de l'orgueil ou la fierté de la race ancienne...

Mais toute femme recèle des trésors d'affection et d'amour, toute femme, la plus austère et la plus indifférente en apparence, a en elle des délicatesses et des préciosités de sentiment. L'artiste sait lire dans leur cœur et sait faire monter à leurs lèvres et à leurs prunelles l'inconnu de ces vertus. C'est pourquoi ses portraits sont de petits chefs-d'œuvre de psychologie. Autour de ces visages, il parvient à tisser une atmosphère adéquate, conforme à l'être qu'elle enveloppe. Il saisit la lumière extérieure, comme il saisit la pénombre des logis. Il y a un quart de siècle qu'il a habitué son œil scrutateur à pénétrer la subtilité des jeux du soleil, des nuages et de la brume sur les labours, dans les bois, parmi les prés et les chemins, à toutes les heures du jour.

Cet enlumineur, qui n'eût pu, en raison même de sa vision, devenir un paysagiste réputé, a plus étudié la nature dans toutes ses manifestations que les plus brillants maîtres de notre école. Il a tout annoté, poursuivi, compris. Il a des esquisses, des pochades, des tableaux par centaines, que nul ne vit, qui sont pour lui des observations, des documents, de simples rappels d'aspects champêtres... Les nuances les plus indéfinies sont attrapées par son pinceau, qui se fait singulièrement harmonieux. Regardez ce médaillon de femme : Le visage est vu de face, les cheveux sont blonds, les yeux bleus ; le fond gris chaud se marie discrètement avec la draperie mauve qui découvre la poitrine palpitante. Le dessin soutient le modelé, l'accord des traits s'établit par les ombres un peu brunes et diaphanes de la chair.

Dans toutes ses têtes, on constate que le reflet des objets voisins modifie légèrement la carnation ; le pli des lèvres et l'éclat du regard se font valoir. Le bistre délicat et suave du cou relève le rose des joues ; et nous aimons cette clarté intime qui glisse des paupières et caresse le dessus des pommettes avant de nous atteindre. Sans pesanteur est, si l'on peut dire, le poids du casque des cheveux noirs ou chatains. Et l'âge du modèle sera imprimé dans la chair même, dans la moiteur des épaules et des bras, dans la ligne des mains. Quelle jeunesse heureuse proclame sa *Bacchante*, admirée au dernier Salon ! C'est tout un hymne amoureux et païen. Nue et séduisante, elle s'allonge sur l'herbe. Dans ses yeux langoureux on devine la joie que la sensation de bien-être distille en ce superbe corps frissonnant. Cette évocation mythologique est d'une beauté et d'une émotion toutes modernes : c'est la femme d'aujourd'hui placée dans un coin agreste de notre pays.

Comment François Bulens arrive-t-il à tant de finesse exquise ? Il va nous l'apprendre lui-même :

— Petit travail, petite brosse. Grand travail, grande brosse : Tout est affaire de proportions. En général je fais ma figure vaste au pastel, à l'huile ou à l'aquarelle. Je l'analyse, je la pousse. Puis je la réduis sur ivoire, en reprenant la nature. De cette manière, j'arrive à une véritable concentration de sentiments et d'effets. En faisant directement petit, on se contente d'un à peu près. Je ne pense pas que les anciens ouvraient autrement.

Les anciens ? Il ne les a désiré connaître qu'après avoir acquis sa personnalité, de peur de subir leur influence. Et il a comparé les caractères de leurs génies respectifs :

— Les vieux miniaturistes français allient la distinction à la couleur, bien que l'emploi de la gouache alourdisse leurs ouvrages. Les Anglais sont massifs, tout en laissant voir la matière sur laquelle ils travaillent ; mais la facture large et lâchée fait de leurs miniatures plutôt des aquarelles réduites. Dans cet art léger, il faut absolument observer la transparence : l'ivoire est un fond d'une tonalité si merveilleuse et si magique !

On conviendra que ce sont là des principes d'une logique essentielle. En les observant avec rigueur, François Bulens les justifie. Chacun de ses coups de pinceau contient en même temps la légèreté d'un objet immatériel et la sensation de la vie. Il semble que lorsqu'il peint, il fait glisser dans ses veines, de son cœur au bout de ses doigts sveltes, quelque chose à lui. Et de là vient que sa couleur paraît imprégnée des sensations de la chair du modèle et des choses dont ce modèle est entouré.

Cet homme, dont le travail est si sûr et l'originalité si évidente, est d'une modestie inconcevable. Une timidité irréductible le cloue dans son atelier, où il vit en solitaire, presque en misanthrope malgré lui. Son *studio* du quartier du Sablon domine cette majestueuse église de la Chapelle, où est enterré Breughel de Velours... Et c'est un amoncellement de toiles, de panneaux, un fouillis pittoresque et amusant, où on lit l'effort de beaucoup de jours. Au manteau de la haute cheminée pendent des moulages de maîtres qui furent pour ainsi dire les miniaturistes de la statuaire : *Les Nymphes* de Claude Claudion, *les Amours* de François Duquesnoy. Il vit seul dans ce cadre studieux, confessant qu'il travaille surtout pour lui, sans songer à montrer ses ouvrages dans des Salons, qu'il fréquente maintenant parce que d'autres le déterminèrent à conquérir la renommée plus étendue à laquelle il a droit.

Bulens a une répulsion instinctive pour la mise en scène, pour le « tape à l'œil » et il abhorre le puffisme et le bluffisme amoindrissants de beaucoup de ses contemporains connus. Travailler, peiner, telle pourrait être sa devise. Et lorsque l'inspiration boude, lorsque le cœur et l'émotion refusent de se

mettre au service de son œil et de sa main, il approfondit les mystères de la vitrification décorative au moyen d'un four de sa fabrication, car il n'a jamais vu un atelier d'émailleur. Depuis douze ans il se livre à ses recherches; cet art n'a plus pour lui de secrets. Il le possède aujourd'hui comme il possède la miniature. L'une et l'autre, il les a fait siens par la seule force de la volonté.

On appréciera un jour prochain la splendeur harmonieuse et dorée de ses plaques translucides. Et l'on ne pourra s'empêcher alors de ranger François Bulens à côté de cette prestigieuse miniaturiste florentine Giovanni Fratellini, dont les traits sont aux Offices et qui, elle aussi, après avoir peint à l'huile, après avoir fait du pastel, apprit la peinture sur émail et fut une des gloires discrètes du fécond dix-septième siècle. Celle qui nous légua le portrait du roi d'Ecosse Jacques Stuart est la véritable ancêtre esthétique de François Bulens.

Lundi **16** *mai* **1904.**

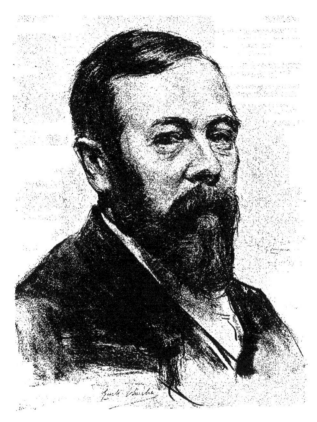

GUILLAUME CHARLIER

Portrait d'après nature par Ferdinand-Georges LEMMERS

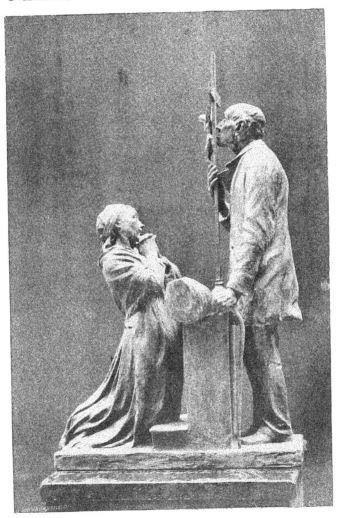

LA CROIX (*Bronze*).

Guillaume Charlier

E N art, être simple constitue un principe essentiel. Ceux qui y dérogent courent le risque d'être lourds, enflés et amphigouriques. Produire un effet en utilisant des moyens d'où s'exclut la fantaisie est le don d'une personnalité puissante. Etre vrai sans tomber dans le réalisme outrancier, tel est un des plus nobles buts de l'art. Guillaume Charlier est resté fidèle à cette règle, dont il se plaît à démontrer la logique à chacune de ses œuvres nouvelles, ne fût-ce que pour jouir de la satisfaction d'avoir conquis sa réputation au prix d'une sincérité orgueilleuse et inébranlable. Ce qui particularise le talent du statuaire c'est le sentiment délicat, touchant ou poignant, qui imprègne ses ouvrages, sentiments adéquats et absolument conformes aux êtres qu'il interprète et qu'il magnifie par la force de son affection.

Charlier, en effet, aime les humbles. La plus vaste partie de son œuvre considérable les chante, décrit leur vie, traduit leurs souffrances. Carriers, marins, femmes du peuple, enfants misérables, il adore tous ces pauvres, compâtit à leurs tristesses et nous apitoie sur leur destinée fatale en découvrant leur âme, en les faisant parler à travers le plâtre, le marbre et le bronze. Quand il nous montre un artisan, il nous le représente tel qu'il est, sans mièvrerie ni sans emphase, au repos ou au travail, dans une attitude naturelle. Cependant il mettra dans la pose le mouvement qui correspond à sa peine, et dans les traits la fatigue et aussi le plaisir du labeur accompli.

Mais où Guillaume Charlier excelle, c'est dans les groupes et dans les figures qu'animent des sentiments de tendresse et de charité. Regardez ce marbre éloquent intitulé *la Prière*, au Musée de Bruxelles ; regardez aussi

cet homme du peuple qui serre contre lui son mioche, aux membres alan-guis, au calme visage sympathique et qui se trouve dans la collection Henri Van Cutsem. Nous aimons cet art, parce qu'il nous communique des impressions humaines; ces personnages nous rappellent des douleurs, des inquié-tudes qui nous ont bouleversés, qui nous ont troublés, qui nous troubleront un jour, car tous nous obtenons avant la mort un lot de tristesses et d'infortunes plus ou moins cuisantes, plus ou moins cruelles. Les héros préférés de l'artiste sont des êtres que nous rencontrons chaque jour, prolétaires, de la terre et de l'océan, pêcheurs et artisans, pittoresques sous leurs vêtements typiques, bons et malheureux sous l'enveloppe de leur peau durcie.

Chacune des figures de Guillaume Charlier nous dévoile donc un coin de vie, un coin d'âme, un coin d'idéal aussi, puisque le plus obscur ouvrier a ses rêves et ses espérances. Il est parvenu de cette façon à peindre avec un intimisme délicat l'existence de ceux vers lesquels l'attirent une compréhension fraternelle et une pitié émue.

Quand il fait grand, c'est-à-dire lorsqu'il exécute des compositions vastes, le sculpteur conserve la même force de sentiment. Ses personnages restent eux-mêmes, s'apparentent les uns aux autres, constituent une seule famille. La compré-hension généreuse de l'artiste et la personnalité de sa vision, autant que son tempérament, les unissent, les confondent dans une identique beauté.

Ce sculpteur, qui ne compte plus ses succès, est un travailleur acharné. Il est devant sa selle de bonne heure. Une grande blouse blanche, large, très échan-crée, laisse tomber jusqu'à ses pieds des plis droits et légers. Le masque de l'artiste est mobile; une barbe en pointe, dont le poil châtain s'harmonise avec la nuance de la moustache, accuse ce visage plein de détermination et également plein de douceur. Son œil attentif, auquel rien n'échappe, est celui d'un observateur qui fouille et sait traquer le caractère jusqu'au fond du cœur de ceux dont il veut reproduire les traits.

Quand il campe un personnage, son *Pilote*, par exemple, admiré à la récente Triennale, ce n'est pas seulement à rendre l'attitude qu'il s'attache. S'il parvient à donner de l'émotion au marin, à donner à son attitude le mouvement, l'allure d'un homme qui cherche à préserver du danger les vaillants qu'il mène au port, il souligne non moins heureusement l'inquiétude du navigateur, la crainte instinctive de ne pouvoir éviter tous les écueils et de ne pas en apercevoir un peut-être... L'expression est donc double, puisqu'à côté de l'impression plastique il y a aussi l'impression morale. C'est là la plus pure qualité du sculpteur, qui sait émouvoir autant qu'il sait plaire.

L'atmosphère d'activité est indispensable à Guillaume Charlier. Il est malade lorsqu'il reste un jour sans manier la glaise. Il est parvenu à concilier son ivresse des voyages avec cette ardeur infatigable : lorsqu'il s'absente, il emporte

avec lui ébauchoirs et pastaline. Il rapporte de chacune de ses excursions lointaines des ouvrages modestes de proportions, mais exquis de charme et de caractère. Son buste bien connu : *Bavaroise*, fut modelé à Bayreuth pendant un des nombreux cycles de représentations wagnériennes que suivit Charlier ; son délicieux petit ivoire représentant un gamin portant un vase fut exécuté à Palerme ; telle esquisse date du Maroc, telle étude de Madrid, à l'époque des courses de taureaux, dont il aime, comme Prosper Mérimée, le spectacle extraordinaire, mais pour lui toutefois trop cruel. Cependant, en tous ses ouvrages, souvent secondaires, mais toujours inspirés par une conscience profonde, on sent la griffe du maître, la note de ce fin observateur qu'est Guillaume Charlier.

Que d'œuvres déjà il a signées depuis 1882, année où il décrocha le Prix de Rome. Le monument de Bruyne, à Blankenberghe ; les monuments Gallait et Bara, à Tournai ; le monument de Bocarmé, à Bruges, pour ne citer que ses productions les plus importantes. Les maquettes peuplant son haut atelier évoquent ce quart de siècle de travail fougueux et raisonné, l'étude constante d'un homme qui aime son art et sait le faire aimer par beaucoup d'autres.

Tout au fond, magistraux et imposants, la statue de Bara et les deux groupes du monument se dressent ; le plâtre, sous la couche d'huile dont l'enduisit naguère le fondeur, a des tons de chair. Au milieu du hall, un groupe requiert l'attention : un Christ d'argent massif paraît bénir deux femmes en marbre, debout et agenouillées devant lui. Il y a là un accord heureux entre le geste du Sauveur et celui des deux imploratrices recueillies. Ici, c'est le buste charmant et paisible de M^{me} Evence Coppée ; là, l'effigie, en minuscule bas-relief, d'Emile Agniez, dont le mouvement de violoniste séduisant est gravé tout fraîchement dans la pastaline humide.

Un pesant bahut du XVIII^e siècle, palissandre et ébène, supporte, sur sa corniche, ornée de gueules de lions à anneaux de cuivre, des potiches bleues énormes. Des bruyères harmonisent leurs fleurs mauves avec le vernis craquelé des vases d'où elles surgissent En face, une tapisserie ancienne, d'un camaïeu effacé, aux fruits jaunes, aux feuillages bleus, s'encadrent d'une théorie de plats tournaisiens.

A la muraille, des toiles superbes : un portrait du professeur Delville, par Léonce Legendre, chef-d'œuvre d'un maître méconnu ; une ragoûtante *Etable*, de Jan Stobbaerts ; un paysage de Verdeyen ; une *Estacade*, d'Auguste Oleffe, aux pilotis éclaboussés par le flot d'une mer courroucée; des gerbes dorées d'André Collin, dans le clair écrin d'un ciel azuré. Puis un portrait dédicacé de Portaels, dont le statuaire garde un pieux souvenir. Là-haut, des moulages d'œuvres de la Renaissance italienne découpent leurs ronds blancs sur la muraille grise ; en face, un trophée : couronnes et gerbes fanées, évoquant les hommages que reçut Charlier quand il décrocha le grand prix de Rome.

Des consécrations plus évidentes ont établi depuis lors sa renommée chez nous comme à l'étranger. Les décorations, les grandes médailles d'or aux fameux salons de Munich, de Vienne, de Dresde n'ont pas entamé la modestie de cet artiste franc et simple par excellence. Il travaille par un besoin instinctif de créer, avec une ardeur inlassable, une volonté obstinée qui décuple la joie des obstacles surmontés, du résultat acquis, de l'œuvre menée à bonne fin.

S'il est absorbé, il trouve cependant le temps de lire. Sa petite bibliothèque, placée dans un coin de la pièce, pleine de si jolies choses, précédant son atelier, nous renseigne sur l'éclectisme de son goût. Il y a là beaucoup d'ouvrages : de Plutarque au bibliophile Jacob, par La Fontaine et Hugo. Les *Dialogues des morts*, de Fontenelle, voisinent avec *le Lutrin*, de Boileau, et l'histoire de l'architecture de Schaeys.

Cette chambre est comme un musée exigu. Des bibelots ornent les tablettes des vieux meubles ; des tableaux de Van Strydonck, de Théodore Verstraeten, de Hoorickx surmontent les cymaises. Et parmi toutes ces œuvres, les deux bustes des frères Charles et Henri Maus, le père et l'oncle du fondateur de la Libre Esthétique, frappent par la sévérité austère de leur masque, par la lumière réfléchie de leur regard, par les traits sobrement traités de leurs physionomies peu dissemblables, mais bien définies. Ces deux bustes sont déjà anciens ; mais ils sont animés d'une vie intense. Et celui qui sait faire vibrer la matière avec autant de prestige est certes un artiste qui lit dans l'âme même de ses modèles ou de ses héros et sympathise complètement avec eux.

Vendredi **25** *décembre* **1903.**

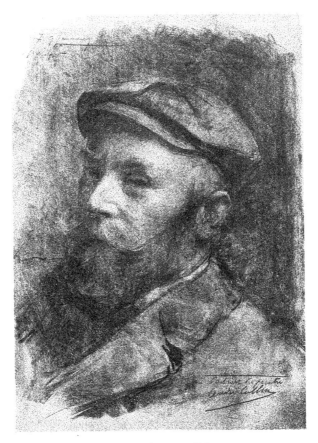

ANDRÉ COLLIN

Portrait d'après nature par Ferdinand-Georges LEMMERS

ANDRÉ COLLIN :

PAUVRES GENS.

André Collin

NE vaste salle où la lumière pénètre avec profusion et inonde les moindres recoins. Le milieu et les objets qui le garnissent évoquent la vie active de l'homme accoutumé à travailler en cette chambre claire. Les toiles, les esquisses s'amoncellent contre les lambris et sur des chevalets. Aux murs, des trophées de chasse alternent avec des bibelots et des études : Majestueuses ramures, têtes de sangliers, vieilles armes. Au dehors, l'Ardenne étend ses valonnements en un panorama admirable où le vert sombre des sapins, l'émeraude des pâturages, l'or des blés, le ruban vermeil des chemins emmêlent leurs tons harmonieux.

Tout près de la métairie, dans un petit parc, à l'ombre des arbres de l'avenue, vers laquelle est édifiée une hutte de branchages, un jeune cerf élégant frotte ses bois orgueilleux contre la clôture métallique. De l'énorme ferme voisine viennent des bruits de labeur. Des attelages passent, traînés par des bœufs; des chevaux vont aux champs ; un berger ramène son troupeau; mille gallinacés confondent leurs cris et battent des ailes. Des hennissements, des meuglements, des bêlements s'enchevêtrent, montent en échos assourdis vers un ciel bleu orné de floconneux nuages blancs.

Dans ce milieu agreste, à Ochamps, au fond du Luxembourg, vit, la plus grande partie de l'année, le peintre André Collin. Il est né, d'ailleurs, aux confins de l'Ardenne, à Spa, où son père pratiquait ce métier délicat et modeste de décorer de fleurs beaucoup d'objets futiles, métier que la chromolithographie a malheureusement fait disparaître.

C'est en voyant besogner son père que Collin prit goût à la peinture. Dès

qu'il eut appris à manier le pinceau en copiant bouquets, gerbes et couronnes, il s'enthousiasma pour la contrée natale et alla planter son chevalet devant les sites les plus rustiques de la campagne patriale. Il nous est resté de cette époque studieuse une série d'œuvres émues, caractéristiques, frappant surtout par l'impression intime dont l'artiste les a imprégnées.

André Collin a donné de son pays une vision blonde et fraîche ; il l'a enveloppé d'une lumière pénétrante, un peu humide le matin et qui le soir se mélancolise. Il exécutait ses toiles du bout d'une brosse onctueuse, habile à saisir les nuances, à définir les plans ; et il transposait dans son tableau l'émotion contenue que l'attirance du site aimé engendrait en son cœur essentiellement affectif et généreux. Il y avait dans son exécution quelque chose de solide, de souple et de coloré que les autres Wallons ne possèdent qu'exceptionnellement. De la fermeté dans le ton, du velouté dans le contour, telles s'avéraient les qualités principales de Collin, en sa première manière.

Jusqu'à vingt ans il se consacra de préférence au paysage ; il analysait cependant la figure, mais ne l'utilisait qu'en des circonstances exceptionnelles, pour en étoffer un endroit rural, ou un intérieur champêtre. Cependant, c'est dans le plein air que de préférence il campait ses personnages. Chez Portaels, à l'Académie de Bruxelles, Collin développa et compléta ses dons de dessinateur. Il devait surtout se distinguer par son dessin, car son œil scrutateur s'était tôt accoutumé à regarder les lignes et à les définir.

Dans ce domaine-là, il compte peu de rivaux. Nul plus que lui n'a le constant et noble souci de la forme exacte, du jeu des muscles, du naturel des attitudes, de l'expression aisée des gestes. André Collin piocha avec une telle ardeur qu'en peu de mois il fut capable de participer au concours Godecharle. Il faillit même emporter le prix. qu'il disputa à Guillaume Van Strijdonck. Les œuvres des deux jeunes peintres étaient si méritantes qu'il fallut nommer un autre jury, le premier n'étant pas parvenu à se mettre d'accord. C'était en 1884 : les douze mille francs échurent à l'auteur des *Canotiers*...

Encouragé par ce brillant succès initial, Collin change d'atmosphère une seconde fois. Il gagne Paris, vers lequel ses affinités latines et délicates le menaient d'instinct, et entre à l'atelier Lefebvre-Boulanger. Ce séjour de deux années dans la capitale française est le point départ d'une orientation nouvelle. A mesure que le peintre pénètre la beauté de la figure humaine, la comprend de façon intime, en saisit les particularités selon le sexe et l'âge, il néglige la couleur, n'y consacre plus qu'une importance secondaire.

Résultante logique et fatale d'un tempérament scrutateur, il sacrifiera désormais le ton au dessin, s'efforçant avant tout d'exprimer par des lignes plutôt que par des taches. Cependant ses ouvrages étaient généralement froids, un peu secs d'ensemble, un peu secs par la correction même de la compo-

sition. Revenu au pays, il puisera en lui-même, grâce aux circonstances favorables, l'élément qui devait donner à son art sa haute valeur originale : l'émotion.

A Liége, où il va s'installer provisoirement, il rencontre un ami d'enfance, le docteur François Henrijean. Le célèbre professeur de thérapeutique à l'Université de Liège était alors interne dans les hôpitaux. En sa compagnie, Collin visite les établissements hospitaliers de la ville épiscopale. Un trouble intense s'empare de lui à la vue de tant de misères, de tant d'infortunes. L'aspect des chambres où dorment et se reposent des malades, où se promènent des convalescents, où souffrent des enfants, des adultes et des vieillards, éveille en lui cette pitié attendrie à laquelle il doit, depuis, ses plus touchantes inspirations : il sera le chantre des pauvres, il compatira aux douleurs des besogneux, il éclairera à la flamme de son affection bienfaisante les phases de beaucoup de drames simples que son cœur inquiet et bon lui permettra de découvrir.

Avant de déterminer la souffrance dans les traits, les yeux, la langueur d'un seul être, il voudra se familiariser avec l'atmosphère évocative et sournoisement silencieuse des pièces où tant de vies s'éteignent, où si peu de vies renaissent, mais où toutes les vies néanmoins s'animent de suprêmes espérances. André Collin interpréta des coins de salles de l'hôpital des Anglais, de l'hôpital de Bavière. Plus tard, à Bruxelles, il devait se rappeler ces mois d'études d'où sa personnalité sortit, en reproduisant l'ouvroir de l'hospice des Ursulines.

Quand le peintre quitte Liège, il est devenu lui-même, il a commencé cette série d'ouvrages sobres et émus, simples et parlants auxquels il doit une notoriété encore insuffisante, mais qui tend à acquérir tout l'éclat qui lui est dû.

A Ochamps et à Bruxelles, où il revient l'hiver, il s'est accoutumé à communier avec les pauvres. Il hante les quartiers misérables, entre chez les indigents, sait adoucir leurs tristesses en ouvrant son cœur généreux à leurs confidences en les soutenant, en laissant lire en son âme combien il est peiné par leurs angoisses, combien il est heureux d'aider tous ces déchus, tous ces éprouvés, à prendre pour lui-même une part du faix qu'ils portent. C'est l'intime perception des affres de ses modèles, la vaste tendresse dont il les entoure qui sont le secret du charme pénétrant des toiles d'André Collin.

Lorsque dans un cadre caractéristique, il aura découvert des gens qu'il tiendra à peindre, il ne se contentera pas d'esquisser le milieu, d'en prendre sur un album quelques annotations rapides qui lui permettront d'exécuter de souvenir, chez lui, la scène vue et aimée. La conscience scrupuleuse de l'artiste ne s'accommode pas de ce système. Il change d'atelier pour chacun de ses ouvrages : car dans l'intérieur même qu'il veut évoquer il commencera et achèvera l'œuvre nouvelle.

Il fera de l'appartement désolé de ses héros préférés son *studio* pour plusieurs semaines. Il se placera ainsi constamment dans le milieu où s'écoulent les heures de ses personnages; il participera à leur existence, se confondra presque avec eux par la causerie, par l'amitié Les moindres objets de la chambre reflètent quelque chose de la vie de leurs obscurs propriétaires; les murs aussi ont un aspect qui concorde avec la mélancolie, les désillusions de ceux qu'ils encadrent.

En travaillant ainsi sans cesse d'après la nature, André Collin ajoute au réalisme de sa vision un sentiment délicat; sa brosse se fait subtile dans le rendu des chairs et des regards. A force de voir ces yeux, il saisit la pensée qui avive ou qui ternit leur éclat; à force d'examiner ces traits, il saisit les préoccupations qui les modifient; à force d'observer ces poses et ces mouvements, il sait à quelles habitudes, à quelles raisons ils obéissent.

Il n'est point possible d'établir de mémoire pareille psychologie, pareil état d'âme. On peut arriver peut-être à plus d'effet par la collaboration de la fantaisie, mais on n'atteint jamais à semblable vérité troublante. André Collin fait penser, par la manière dont il procède, aux frères Lenain. Eux aussi s'inspiraient toujours de la nature, y puisaient leur émotion immédiate. N'ont-ils pas peint simplement les pauvres, les miséreux, les prolétaires de leur temps, les artisans, sans les modifier, sans les enlaidir ?

Nous appliquons volontiers aux tableaux d'André Collin ce que Louis Viardot écrivait sur Léopold Robert, le peintre de cette œuvre fameuse intitulée *la Halte des moissonneurs dans les marais Pontins* : « On y sent toujours le plus pur amour du beau, joint à celui du vrai... Sa peinture est châtiée et correcte ; par les clairs qui ne vont jamais jusqu'aux blancs, et les foncés qui ne vont jamais jusqu'au noir... »

Par le prestige du sentiment, de la vie intime et diverse de ses personnages, l'artiste est parvenu à corriger, à faire oublier la sécheresse de ses contours, la fixité parfois outrée de ses figures. Mais ce qui sauve ces défauts, inhérents au souci instinctif de donner sans cesse à la forme précise des choses le pas sur l'impression, c'est l'émotion délicate et communicative enveloppant les scènes qu'il chante en poète extrêmement sensible aux infortunes.

Il devient l'ami des modèles chez qui il porte sa boîte et son chevalet et qui le voient venir avec un peu d'espoir au fond du cœur. Il leur parle avec une bienveillance si attentive, il trouve pour encourager les malades des paroles si bonnes, si réconfortantes, que tout le temps qu'il travaille parmi eux sa présence est un baume. Et ainsi il se rapproche d'eux davantage et il fait parler davantage aussi ses œuvres. Je sais des foyers où Collin ne manquait pas chaque matin d'apporter, avec ses paroles affectueuses, du vin vieux et des vivres nourrissants. Il est des besogneux dont il tira le sujet de morceaux connus et qui ont conservé sa protection fidèle.

Cet art pratiqué par André Collin est celui qu'il est sans doute le plus malaisé de diriger dans une voie pure. Il faut peu de chose pour le mélodramatiser, et seule une parfaite compréhension des êtres interprétés permet d'éviter l'écueil. Le peintre n'ignore point ce danger, mais il sait l'éviter par la force de son idéal :

— Quand on veut évoquer les pauvres et les artisans dans leurs milieux pittoresques, dit-il, de sa franche voix amative, il faut faire abstraction des problêmes sociaux et des spéculations philosophiques. Cela est bon pour ceux qui ont la prétention vaine d'aborder l'art à thèse. Un tableau doit avant tout parler par le sentiment des personnages, par les mobiles qu'expriment leurs visages, par l'état physique de leurs poses fatiguées, passives ou nerveuses, reposées ou actives. Il ne faut pas tant brosser avec de la couleur, et dessiner avec son crayon... Le cœur est l'instrument principal d'un artiste : tous les autres lui obéissent et le suivent. Lorsque j'ai vu une scène, un groupe, une figure dont l'éloquence, la signification me frappent, je me laisse aller à la seule envie de les copier, sans rien en modifier, en renouvelant à chaque séance, au cours de mon travail, l'impression qui m'a touché lorsque je découvris mon sujet. N'est-ce pas la meilleure façon d'inspirer la pitié en faveur des humbles que de les rendre sans puéril sentimentalisme ? Ceux qui par des ouvrages ainsi conçus parviennent à émouvoir servent les miséreux, puisqu'ils nourrissent en beaucoup d'êtres le désir de collaborer à l'amélioration de leur sort.

Simplement, dans la joie de communier souvent avec ses héros de prédilection, longuement il mûrit ses ouvrages, longuement il les étudie. Un maçon malade; une veuve inconsolable; un tisserand de village prenant son modeste repas avec son épouse, devant le métier pittoresque où du matin au soir la trame de son étoffe se confond avec la trame de ses jours difficiles ; grand-père et fillette cloués au logis étroit par l'hiver inclément ; mendiants pour lesquels à la venue du soir les aumônes furent parcimonieuses, autant de petits drames intimes et troublants qui ont conquis l'attention du public de nos grandes expositions triennales et de celles du « Labeur », comme ils ont plu vivement depuis des années aux habitués des Artistes français.

C'est à Paris, en effet, qu'André Collin a obtenu ses plus brillants succès. Son *Aveu*, dont la presse fit un si légitime éloge lorsqu'il parut en 1903 au Salon de Bruxelles, fut considéré à juste titre comme une des meilleures œuvres des Champs-Elysées, clos il y a peu de jours. C'est un tableau fréquent et immuablement saisissant de la vie populaire : Une pauvresse séduite qui vient de confesser sa faute à sa mère éplorée et qui, sous le poids de son repentir, laisse choir la tête dans ses mains. Cette page, « tragique dans son simple langage de misère, de tristesse et de honte future », comme imprimait fort bien le critique de la *République française*, donne à André Collin, dans notre école moderne, une place en

vue, tout à côté d'Alexandre Struijs, cet autre chantre, plus véhément et plus amère, des indigents, des souffreteux, des déçus de cette terre.

André Collin est un petit homme solide et trapu. A Bruxelles, où l'hiver il fréquente le monde, il garde sous ses habits de citadin une allure de gentilhomme campagnard. Il s'échappe cependant certaines semaines de la ville fiévreuse pour aller traquer dans les forêts d'Ardenne le sanglier, le cerf et le chevreuil. La chasse est, confesse-t-il volontiers, son seul défaut. Mais la marche à travers prés gelés et bois couverts de givre est d'un charme si solide ; elle constitue un exercice si bienfaisant et si peu banal, qu'il croit excusable d'y sacrifier lorsque l'inspiration n'est point propice ou que la brosse est rebelle.

Quand il nous dit cela, la lumière de ses yeux bleus s'intensifie. Et sur son front que la quarantaine a dénudé prématurément, le souci d'une œuvre prochaine qu'élabore son esprit glisse malgré tout comme une ombre fugitive. Car André Collin continuellement songe à son art et songe à le fidèlement servir.

Lundi **11** *juillet* **1904.**

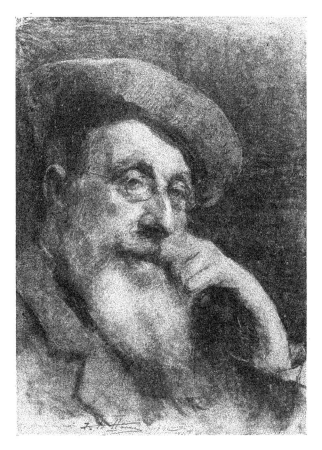

JEAN DE LA HOESE
Portrait d'après nature par Ferdinand-Georges LEMMERS

Jean de la HOESE :

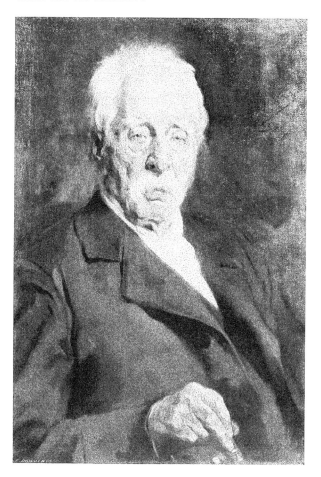

Portrait de mon Père.

Jean de la Hoese

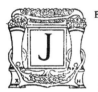

E n'avais jamais vu de la Hoese dans son atelier. En m'y rendant, l'autre matin, je le trouvai en vêtement de travail : pantalon noir, gilet de velours gris à côtes. Des pantoufles de cuir jaune le chaussaient. Il était en bras de chemise. Sa longue barbe grise se confondait avec le plastron blanc. Ce n'était pas l'homme à la mise recherchée, toujours sanglé dans une impeccable redingote, au revers orné d'un ruban rouge. Mais dans le cadre de son *home*, le peintre me parut plus sympathique encore que d'habitude ; il est vrai que l'homme en sa demeure se dépouille de toute contrainte et crée entre lui et les objets qui l'entourent une harmonie totale.

Le grand portraitiste me conte des souvenirs, se plaît à rappeler ses jours heureux, ses heures claires et imprégnées d'espérances. Ce peintre, contrairement à ce que font la plupart de ses collègues, n'évoquera pas ses mauvais jours. Et cependant il a eu son lot de tristesses, de lutte amère, d'efforts méconnus, de rancœurs et de souffrances. Mais il a la pudeur et la fierté de ses peines ; et ceux qui ignorent son passé et sa carrière croiront toujours que de la Hoese fut, dès le berceau, le favori des Fées. Ses confidences ne découvrent que le côté souriant de sa vie. Il garde pour lui seul toute la mélancolie des périodes difficiles. Et lorsqu'il parle de Jules Van Praet, ce collectionneur avisé qui l'aima, il ne cache point son émotion, car il trouva en lui une affection solide.

De la Hoese reflète d'ailleurs le bonheur ; il a le visage calme et les traits placides d'un artiste qui puise dans son labeur une satisfaction profonde et le courage qui lui permettra de travailler longtemps. Cependant, derrière les verres de ses bésicles, ses yeux bleus un peu humides traduisent une inquiétude indéfinie.

Leur éclat se gaze parfois, et, sans doute, c'est aux instants où le maitre regarde en lui-même et se tourne vers le passé.

L'atelier est modeste. Un vrai cube d'espace où règne une lumière douce, qui enveloppe les choses et imprécise leurs lignes. Le tic-tac différent de deux horloges tricotte des sons mélodieux dans une chambre voisine. Près de la porte, contre la paroi, est le moulage monumental d'une cheminée gothique. Les deux cariatides sont des monstres ailés accroupis; elles soutiennent un manteau dont la floraison aquatique encadre quatre figures grimaçantes, sortes de gargouilles ramassées dont s'éternise l'attitude grotesque.

De l'autre côté de la porte, presque caché par un paravent, est un sobre et merveilleux portrait de femme. Le visage, de profil, regarde la droite; le chignon châtain s'accorde avec la chair tendre; le regard est doux et rêveur; la robe imperceptiblement rose est d'une étoffe légère; la main droite, aristocratique, tient avec une grâce infinie un éventail qui paraît flotter tant sont délicats les doigts qui le manient. L'ensemble de cette effigie méditative et attirante est suave et distingué. C'est exécuté du bout de la brosse. Matériellement, c'est moins qu'une étude ; en vérité, c'est un vrai chef-d'œuvre.

A la muraille, attachée par une épingle, le maître me montre une petite esquisse.

— Que penses-tu du modèle ?

Un homme d'âge moyen, en une pose naturelle et aisée, est assis, tenant sa canne horizontalement sur les genoux. Sa belle tête franche s'encadre de cheveux et d'une barbe châtains. Le masque austère est impérieux. Mais certains traits, près des yeux, aux commissures. aux narines, se contractent. Une ride barre le front soucieux. Et le regard foncé et perçant est d'une sécheresse singulière. Ce regard a quelque chose de froid ; il fait frissonner. Je me tourne vers mon interlocuteur :

— C'est un fou...

— Tu as deviné juste.

En effet, le malheureux est interné depuis des mois dans une maison de santé. Il jouissait de toutes ses facultés lorsqu'il vint poser, devant de la Hoese, pour la première esquisse. Pourtant, un travail de désagrégation mentale s'opérait en cet homme qui ignorait son mal. De la Hoese, à force de le voir, de le sonder, de l'analyser, avait découvert par la seule force de son intuition le mystère de la ruine prochaine. Et, sans peut-être s'en rendre compte, il avait mis dans sa toile minuscule ce qui se passait dans le cerveau et dans le cœur du modèle. Les prunelles disent l'ébranlement fatal qui secouera plus tard le personnage.

C'est là ce qui fait la puissance de ce merveilleux artiste. Ses portraits sont de la psychologie, en même temps que de la couleur. Il saisit, par le don d'une clairvoyance extraordinaire, le caractère intime d'un être ; tous les visages

qu'il peint ont une atmosphère à eux. N'est-il pas évident que la physionomie dépasse la silhouette ? En dehors de la ligne d'un visage, il y a quelque chose qui appartient encore à ce même visage, qui le parfait et forme le complément de l'expression des traits, des prunelles, de la bouche, du menton, des tempes.

On dirait que lorsque de la Hoese entreprend de portraicturer quelqu'un, il établit entre lui et celui ou celle qui pose un lien mystérieux ; il détaillera l'âme du modèle comme son regard détaille sa tête à mesure qu'il la reproduit sur le châssis vierge. Non seulement de la Hoese fait vibrer et frissonner les chairs et couler le sang sous la peau fine, il communique aussi aux vêtements de ses personnages le palpitement que leur imprime la vie des membres et de la poitrine. Chez lui tout vit, les choses animées et les choses inanimées, dans le mariage paisible et somptueux du ton et du dessin.

Un énorme tableau inachevé est accroché à la muraille. Il représente une scène d'usine métallurgique : Des travailleurs, le torse nu, regardent, étendu sur un brancard, un de leurs compagnons qu'un accident vient de tuer. Le médecin se penche ; l'industriel, serré dans un gilet blanc, s'approche, et deux apprentis se tiennent, effrayés, auprès du mort. C'est une vaste composition réaliste, émouvante, largement brossée. De la Hoese ne terminera jamais cette toile considérable, qui date de 1880.

De lourds chevalets verticaux cachent à moitié cette œuvre. Elle domine un canapé où un mannequin démonté éparpille ses membres de bois ; la tête se cache sous un drap vert. Plus haut, c'est un de ces antiques « paniers » à roulettes, faits au tour, comme des rouets... Le peintre fit dans ce panier ses premiers pas. Au-dessus de la porte est une carapace de tortue géante. Elle nous rappelle les vers de Lafontaine. De la Hoese n'a jamais couru. Il n'eut jamais rien d'un arriviste. Ceux ci sont pareils au lièvre du fabuliste... Le maître a toujours travaillé avec raisonnement, avec certitude ; il savait où il allait et il est parvenu au but qu'il espérait atteindre. Combien d'autres ont voulu aller plus vite que lui, et dont on a oublié le nom ! Combien de ceux qui se hâtent fébrilement aujourd'hui seront oubliés demain !

Entre deux meubles anciens, une bibliothèque et un bahut, sur une table où s'amoncellent des livres, des dessins et des brosses, un vase se dresse d'où émergent des branchettes de chêne. Les feuilles jaunies et rougies sont encore solides et gardent toute leur beauté virile. Comme elles, dans l'âge mûr, de la Hoese est resté fort et est resté jeune. Et lorsqu'il déclare qu'il est né le 28 février 1846, à 8 heures du soir ! à Molenbeek-Saint-Jean, on est absolument incrédule. Comment, cet homme au visage frais et rose, dont la barbe presque blanche est une dérision, a plus de 57 ans ? Il n'en paraît pas quarante-cinq. Au fond, il n'en a que quarante, si l'on considère ses facultés admirables, sa volonté extraordinaire et son besoin de travail.

Il n'aime pas le monde, où se recrutent cependant ses principaux modèles. Lorsqu'il doit se rendre en ville, il parcourt parfois, avant d'y pénétrer, la moitié des boulevards extérieurs. Il ne vit Paris qu'une fois, en 1894, alors qu'il exposa aux Champs-Elysées ces deux chefs-d'œuvre : les portraits de Mme Victor Duwez et de Mme Paul de Brouckère. Il fut malade trois jours durant et revint en hâte à Bruxelles.

S'il quitte la capitale de temps à autre, c'est pour excursionner. L'artiste adore la campagne. Une promenade en forêt le plonge dans le ravissement. Car il lit dans les bois comme il lit dans les visages, et surprend les splendeurs révélées seulement à ceux sachant tous les charmes qu'ils recèlent.

Ce peintre de l'aristocratique beauté féminine est un homme simple, sans austérité, sans préoccupation d'élégance. Un flamand qui aurait abandonné par le commerce d'une société raffinée la rondeur native. Mais il est bien de sa race. Il en a l'obstination et l'ardeur fougueuse. Son petit atelier, qui n'a rien du milieu que pourraient faire supposer ses œuvres, est tout imprégné de son caractère. Tout le révèle. Il n'y a point de tapis moelleux, ni de sièges conviant à la paresse, ni glaces somptueuses, ni tentures précieuses, ni bibelots délicats Il y a là beaucoup de chevalets, dont chacun peut s'enorgueillir d'avoir porté au moins une véritable œuvre ; beaucoup de toiles, de palettes surchargées, des brosses, des crayons.

L'atelier n'est pas vaste. Mais s'il était plus grand, de la Hoese se sentirait dépaysé. Pour peindre un portrait, il ne faut point un fort recul. On lit un livre en le gardant près des yeux... Et si trop d'espace entourait son modèle, le maître craindrait de ne pouvoir saisir toute la particularité des traits, toute l'expression, toute la délicate ressemblance.

Mardi **23** *novembre* **1903.**

ISIDORE DE RUDDER

Portrait d'après nature par Ferdinand-Georges LEMMERS

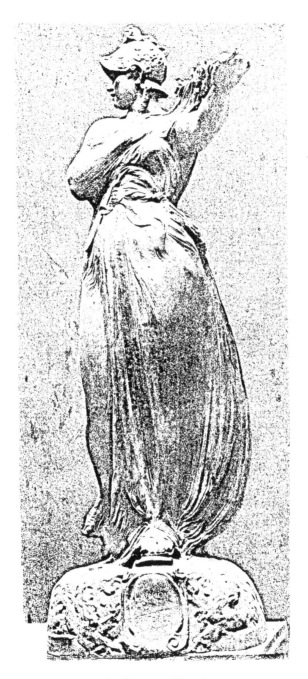

La Belgique (*Bronze*).
Figure du mausolée Charles Rogier. Cimetière de St-Josse-ten-Noode.

La Champagne. (Bronze.)
PENDULE EN BRONZE DORÉ, AVEC FIGURE DE LA RENAISSANCE ITALIENNE. (XVIᵉ SIÈCLE.) N.° 31.

Isidore de Rudder

 ES sculpteurs de l'enfance sont rares. Il semble que l'aspect de la prime jeunesse détourne non pas le regard, mais l'attention du statuaire. Les petits inspirent à l'artiste une crainte incontestable : s'ils le séduisent, il a peur pourtant de les interpréter, car rien n'est plus indéfini, plus ravissant et plus original que la grâce, la naïveté, la candeur de l'enfant. Toutefois, poussés par une force affectueuse vers ces êtres exquis naissant et grandissant autour d'eux, la plupart des grands maîtres ont fait poser quelque jour une fillette, un garçonnet, des adolescents encore tout emplis des illusions du premier âge. Mais c'est là dans leur œuvre une exception presque générale ; le Florentin Donatello et le Flamand François Duquesnoy ont seuls, en somme, laissé un ensemble de physionomies enfantines.

Les peintres, il est vrai, qui ont observé les petits, sont plus nombreux. Et depuis un siècle et demi, quelques-uns se sont spécialement appliqués à en étoffer prestigieusement leurs toiles : Greuze a dessiné l'enfant familier, anecdotique, si l'on peut dire, dans un milieu bourgeois ; Descamps a chanté le gamin oriental, remuant et espiègle ; Hamon, dans une entrevision de rêveur et de poète, a évoqué avec charme le mioche grec, mutin, gentil, froid et correct.

Antonin Mercié, il y a quinze ans, dans l'exécution d'un monument funéraire, a utilisé une figurine nue, d'une expression émouvante et intime, dont il a fait un chef-d'œuvre : *le Génie qui pleure*. C'est, pensons-nous, l'unique exemple de sculpture infantile qui puisse se rencontrer chez le maître du *Génie des arts*.

Isidore de Rudder, délaissant les autres « genres », chante, lui, de préfé-

rence les *pulchri pueri* de notre temps. Il les aime, il les comprend ; il devine leurs désirs indécis, leurs préoccupations futiles ; il sait leur soif de caresse et le fond de leurs vagues espérances. Ses principaux modèles ont vu le jour sous son toit, ont poussé dans le chaud rayonnement de cette joie confiante qui l'unit à son épouse, la haute et noble brodeuse qu'est M^me ,Hélène de Rudder. Ce sont les fleurs de leur jardin conjugal, qui embaument leurs ateliers respectifs et mettent leurs senteurs délicieuses dans l'active atmosphère de la maison.

Ces vies qui sont issues de la leur et qui la prolongent, Isidore de Rudder les pouvait comprendre mieux que les autres par la force même du lien puissant qui le noue à elles. Aux étapes de leurs existences innocentes, il a interprété ces bébés, caractérisant leurs gauches attitudes, leurs physionomies tendrement sérieuses ou marquées par le rire franc et bon. Il a fait ainsi des bustes délicats, d'une facture fouillée et qui immobilisent des gestes mutins, de grands yeux confiants, des bouches joyeusement entr'ouvertes, et des joues spiritualisées par des fossettes qu'on croit furtives.

Ces effigies sont animées du sentiment spécial à l'enfance : la franchise de l'inconscience mêlée à la timidité du respect instinctif. Mais ce qui particularise ces œuvres émues, c'est la gaucherie si vraie des poses gamines, des mouvements observés de la tête, des bras et des mains potelées. A force d'avoir sculpté ses propres mioches, Isidore de Rudder a deviné toute l'âme enfantine ; et nul mieux que lui parmi nos artistes contemporains ne parvient à saisir la ressemblance, la suave joliesse, le charme amusant d'un bébé. Il a appliqué de cette façon dans tout un domaine les lois qu'il s'est forgées en analysant les siens et en reproduisant leurs traits familiers.

Isidore de Rudder ne chante pas seulement les bébés. S'il a signé des bustes, il a exécuté aussi de nombreux groupes d'une composition harmonieuse et simple. Mais ici encore, par le contraste même que l'artiste crée entre ses personnages de marbre ou de bronze, c'est à l'enfance qu'il accorde l'intérêt principal, qu'il prête la signification essentielle. Il représentera fillettes ou garçons près de la maman, les confondra dans l'enveloppante ambiance du bonheur et de l'amour mutuel : les petits, à côté de celle qui leur donna le jour, ne symbolisent-ils pas tout ce qui doit être, tout ce qui grandira et sera l'avenir ?

La splendeur et la vie qu'ils recèlent en leurs jeunes chairs et en leurs esprits encore obscurs voilent déjà la vie et la pensée florescentes de la femme qui, en étant mère, a accompli toute sa merveilleuse mission terrestre. Pour se convaincre de cette vérité, il suffit d'avoir vu *le Nid*, au Musée de Gand, titre que porte une autre célèbre page de *Childhood*, sculptée par Aristide Croisy et conservée au Luxembourg. Exécuté en marbre, il y a vingt ans,

le Nid porte l'empreinte de toute la personnalité du maître. C'est une composition ravissante, un tableau tout intime qui, par son allégorie singulièrement expressive, est cependant plein de grandeur et d'éloquence. Une mère attentive et heureuse donne à manger à deux mioches nus dont les corps se pressent, se serrent, s'unissent dans le commun et inquiet désir de porter à leurs lèvres cette cuillerée chaude que la femme leur présentera tour à tour. Leurs bouches s'ouvrent pour la becquée ; et la grâce naturelle de leurs attitudes est rendue sans fantaisie. Un troisième enfant, le dernier né, boit avidement au sein maternel le lait tiède et frissonnant. Toutes ces chairs sont comme un bouquet de vies diverses, bouquet qui montrera longtemps l'épanouissement de ses corolles incomparables et dont la fleur la plus grande est effacée un peu par l'éclat des boutons frais éclos...

Dans cet admirable mausolée de la famille de Ro, au cimetière de Laeken, l'artiste a confirmé une fois de plus sa tendance. Il y a trois figures, d'âges différents : l'aïeule, la mère, l'enfant. Au premier plan, la jeune femme de marbre est étendue, en une pose alanguie ; sous la légère draperie transparaissent les formes régulières et modelées du corps attirant. La tête, dans le calme du sommeil, s'appuie sur le bras droit replié. La grand-mère, amaigrie, au masque osseux, aux yeux profonds recélant la douleur de l'expérience et des infortunes, dresse derrière cette femme endormie sa taille sèche et singulière. Dans son bras gauche elle soutient le mioche, solide, rieur et candide.

Quelle simplicité toujours dans le groupement et dans les gestes ! On ne sent nul arrangement, nulle ordonnance laborieuse. C'est une scène qui pourrait être authentique et, par cette vraisemblance même, la signification atteint une puissante ampleur. Ces trois êtres sont les mailles d'une chaîne vivante mais qui n'est point éternelle; ces trois êtres de la même essence, nés l'un de l'autre, ont comme un seul cœur. Si l'un est frappé, la vie des deux autres se ralentira au choc de la séparation. Mais le sang insensiblement coulera de nouveau avec régularité. Et c'est *le Commencement et la Fin*, titre heureux que de Rudder a donné à son œuvre.

Pour exprimer des sentiments d'une humanité si éloquente, il fallait adopter, ou plutôt il fallait obtenir un métier grave et souple, en même temps que précis et nerveux. Isidore de Rudder chercha longtemps. A force de vouloir obtenir l'expression rêvée, il fut d'abord méticuleux, et par conséquent lourd. Il copiait en leurs infimes détails les choses qu'il transposait dans la glaise, en les respectant avec fidélité. Mais en art l'imitation ne doit point être scrupuleuse. En ne modifiant aucune forme, il n'est pas interdit cependant de l'interpréter. Le sculpteur a alors éliminé progressivement de sa vision trop servile les éléments négligeables. Ce souci fut l'origine de l'aspect austère et

noble de son talent, qui a le charme d'une musique sévère, lumineuse et pure :

— J'aime surtout ce qui est sérieux. J'aspire à la simplicité parfaite, car c'est l'expression la plus haute. Rien n'est plus simple que le Parthénon : cependant on n'a jamais rien fait de plus beau. Les Grecs ont négligé le petit côté de la vie ; leurs personnages ne mangent pas, n'ont pas de besoins ordinaires : ce sont des dieux qui se nourrissent de leur propre essence. Les Romains sont les réalistes de l'art post-hellénique ; c'est pourquoi ils sont inférieurs à ceux dont ils s'inspirèrent...

Et reprenant son thème favori, Isidore de Rudder ajoute :

— Néanmoins, il ne suffit pas qu'une sculpture soit vêtue de beauté. Il lui faut un autre vêtement pour être complète, pour être originale : la marque d'une personnalité. Aussi longtemps que cette marque en est absente, une œuvre ne sera jamais un chef-d'œuvre.

Dans la famille de Rudder, on a le culte de l'art. Le père du sculpteur, bien que simple ornemaniste, était un homme de goût, avisé et chercheur. Son ancêtre, le mariniste Tency, enseigna à Paelinck à peindre et à regarder l'océan et les fleuves. Il y a chez Isidore de Rudder une puissance atavique indéniable. Il n'eut jamais de professeur ; jusqu'à vingt-cinq ans il dessina des lustres, des lampes, des torchères pour un fabricant d'appareils d'éclairage.

Le vieil ornemaniste était tombé malade, et il fallait que la famille vécût... Mais le jeune dessinateur avait de l'ambition. Il savait modeler et il entra à l'Académie des beaux-arts de Bruxelles, où un de ses compagnons de classe, Guillaume Charlier, le maître ému de tant d'œuvres superbes, lui inculqua les premières notions de la statuaire. Et en 1882, alors que le futur créateur du monument Bara obtenait le prix de Rome, de Rudder décrochait la seconde place.

Depuis lors, c'est une carrière de labeur infatigable et tenace, pleine d'efforts souvent méconnus, d'essais incompris qui ont plongé parfois ce vaillant dans la tristesse et la mélancolie. Mais il n'a point connu le doute : la vigueur héréditaire obstinément le soutenait, armait son courage. De cette période de découragement datent ses tentatives d'art appliqué, toute cette série de masques curieux, fouillés et expressifs, placides, inquiets ou violents, en grès et en majolique, et qui en somme ne furent exécutés qu'en vue d'expériences de cuisson. Parmi cette collection originale, il y a des visages d'enfants et de femmes qui allient la vérité à la forme, le sentiment à la couleur.

A la sortie de cette époque critique, de Rudder crée une série d'ouvrages remarquables ; les heures sombres ont alimenté les heures claires.

Et radieuse, sa vision s'éveille, s'épanouit, se fait grave et haute : il exécute le monument de Charles Rogier, ce magistral mausolée qui fait la richesse de la nécropole de Saint-Josse. Cette fois, dans des figures de vastes proportions, il applique son métier sévère, sa compréhension du mouvement significatif, son sens du décor.

L'homme d'Etat, drapé et couché sur son lit de mort ; les deux femmes aux robes sobres et longues qui, debout, semblent veiller le tribun et en même temps proclamer sa gloire ; l'aspect massif du couronnement architectural, tout cela est comme une héroïque symphonie de marbre et de bronze appelée à plaire toujours et à émouvoir à travers les temps. C'est une sculpture parlante. Car, chose assurément singulière et peu fréquente, ce statuaire qui chante si bien la vie et traduit de façon infiniment délicate l'enfance, sait symboliser avec intensité la mort : la joie des choses qui commencent et la douleur de celles qui finissent le requièrent de préférence. Rappelez-vous cette figure tombale pour la sépulture de la famille Wolfers, exposée au dernier Salon de Bruxelles ; n'est-ce pas de la sculpture absolument expressive et d'un sentiment concentré ?

La dernière œuvre d'Isidore de Rudder dépasse en beauté tout ce qu'il a réalisé jusqu'à présent : une femme agenouillée tenant une urne dans le bras droit, pose le front courbé sur sa main gauche. Toute la figure est drapée et seul le visage est découvert et montre une physionomie recueillie, d'une sérénité touchante. Sous les plis harmonieux de l'ample vêtement qui dessine les formes et les voile légèrement, on devine le corps et les membres alanguis. Cela est taillé dans un morceau de marbre blanc ; et la lourdeur du bloc ajoute encore à l'ensemble pesant et tragique de cette pleureuse comme glacée par le désespoir qui accable ses épaules et les courbe impitoyablement. Cette œuvre inspire le respect ; il semble qu'on ne puisse l'admirer qu'en observant un silence religieux, propice à la perception de mille confidences désolées... Devant des morceaux pareils, on n'aime point parler ; on se contente du bonheur engendré en nous par l'homme qui sait réaliser une œuvre si simplement belle, si modestement grande.

Ayant dit au statuaire notre joie profonde, nous allons quitter son atelier, où l'on ne voit aux murailles que des reproductions d'ouvrages conformes à sa vision claire et tranquille : *la Source*, de M. Ingres ; *la Sainte-Geneviève*, de Puvis de Chavannes ; les panneaux vaporeux et poétiques de Rivière. Mais il nous retient encore, tandis que ses yeux bruns brillent très doucement dans son visage aux rides précoces et qu'il caresse du bout des doigts sa barbe déjà grise :

— S'il est vrai, dit-il, que je parviens à communiquer mon sentiment à autrui, c'est, je pense, parce que je base scrupuleusement mon art sur la

réalité. Lorsque j'interprète mon modèle, je me garde bien de le modifier, de le corriger, ainsi que le croient bon certains statuaires, de le magnifier en empruntant à un autre corps des parties qui nous paraissent plus régulières et plus correctes. C'est là composer une figure qui, fatalement, ne sera point animée d'une vie uniforme. Il faut tout employer d'un corps, ne regarder à la fois qu'un seul homme, qu'une seule femme, qu'un seul enfant. Un orteil et un doigt appartiennent à un même être, absolument comme le visage et l'âme constituent un tout inséparable dans l'individu. C'est en saisissant ces nuances plastiques et morales qu'on imprègne son travail de splendeur et d'émotion et qu'on s'élève au-dessus d'une simple copie, d'une froide reproduction impassible.

C'est une profession de foi complète en quelques lignes. Isidore de Rudder l'a justifiée dans tout son œuvre, souvent avec élévation, parfois avec difficulté, car il est de ceux qui savent courageusement poursuivre le capricieux idéal. Et il n'est que les artistes bien trempés pour courir le risque de ne point sans cesse le conquérir.

Mardi **3** *mai* **1904.**

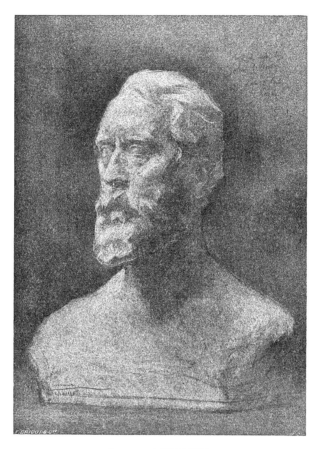

JULIEN DILLENS

Dessin de Ferdinand-Georges LEMMERS d'après le buste de Jules LAGAE.

Julien DILLENS

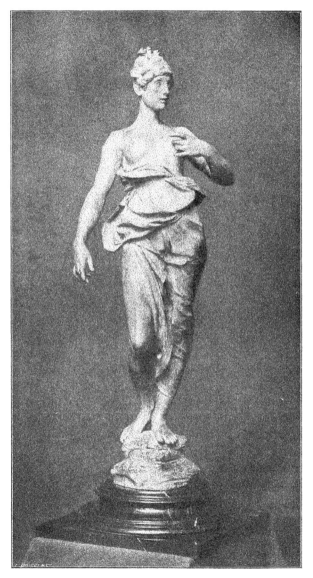

Allegretto (marbre)

Julien Dillens

ENDANT la période qui suivit immédiatement la guerre franco-allemande, un artisan d'une vingtaine d'années taillait à Bruxelles, du matin au crépuscule, les sujets ornementaux des immeubles tout neufs des boulevards du centre. Il était vêtu d'une blouse de toile que la poudre neigeuse du grès entamé par le ciseau rendait plus blanche. Le soir, il descendait de son échafaudage, se débarbouillait à la hâte et gagnait l'Académie des beaux-arts. Ce travail en plein air a été, pour Julien Dillens, la meilleure des écoles ; il a puisé dans ce labeur, éclairé par la lumière du dehors, enveloppé par la vive atmosphère extérieure, les principes de l'art si essentiellement décoratif qu'il a créé. Il y a aussi dans l'œuvre du maître une précision de lignes, une netteté de mouvement, un accent raisonné dont il faut attribuer l'origine aux études initiales du statuaire.

Jusqu'à quinze ans, il dessina la mécanique. Il a gardé de l'exécution de plans et d'engrenages le souci de l'exactitude plastique et de l'expression arrêtée. Plus tard, lorsqu'il copiait la figure antique, il accusait les formes, soulignait les traits, synthétisait les mouvements, dans un désir instinctif de rendre le caractère plutôt que l'impression. Ce sculpteur ne mania l'ébauchoir qu'assez tard. A l'époque où il suivait le cours de dessin d'après nature, il fit ses initiales ébauches en argile dans le grenier paternel. Il s'y enfermait un peu craintif, loin des yeux intimidants des siens. Dillens montra ces maquettes à Simonis, qui les aima, et se mit à affectionner aussi celui qui les lui apportait ; l'auteur du fronton du Théâtre de la Monnaie donna au jeune garçon les premiers conseils.

Pourtant, Julien Dillens se montrait assez indocile ; il ne pouvait absolument se soumettre aux règles qu'on lui inculquait, qu'on lui recommandait de suivre. Sans se révolter contre l'éducation traditionnelle et les coutumes immuables chères aux professeurs de son temps, il les trouvait rigoureuses, car elles ne s'accordaient pas avec son tempérament. Il répudiait d'instinct les canons étroits, les formules méthodiques que la plupart de ses compagnons de classe observaient et héritaient formellement de leurs maîtres.

Dillens, accoutumé à travailler dans cet atelier immense dont le ciel est le lanterneau, atelier où il avait impulsivement produit ses premiers morceaux, ne croyait pas qu'on pût concevoir une sculpture destinée à demeurer dans une chambre, dans une salle étroite. Il venait de tailler à même l'appareil, à l'angle nord-ouest du boulevard Anspach et du Marché-aux-Poulets, les deux majestueuses cariatides ornant l'entresol d'une vaste maison de commerce. Ces figures sont des chefs-d'œuvre ; leur hiératisme s'harmonise avec la vie des chairs. Leur signification est hautement décorative, car elles remplissent merveilleusement leur rôle dans l'architecture qu'elles embellissent.

Tandis que Julien Dillens créait ces femmes de grès, Auguste Rodin, au-dessus du même trottoir, et à même hauteur du sol, caressait, d'un ciseau emballé et ému, les six magistrales cariatides supportant des tablettes de balcons, aux angles de la rue Grétry. Dans cette demi-douzaine de statues intensément palpitantes, on découvre toute la genèse d'art et l'entière particularité visuelle du futur auteur d'*Eve*, tout comme les sœurs de pierre de Dillens nous édifient sur la personnalité transcendante de celui qui signerait la *Figure tombale*.

Chose assurément singulière, l'œuvre des deux artistes, si différents dans leur réalisation, est d'essence identique, se base sur des principes originaux pareils. L'un et l'autre, au début de leur carrière, ils ont allégé leur esprit du faix dangereux et embarrassant des influences trop strictement classiques. Ils ont regardé en face la nature, variée selon les êtres et les choses, jamais semblables, toujours nouveaux, en vertu de la lumière, de l'âge et du sentiment. Rodin a pénétré le charme profond, la sensation nerveuse, l'activité poignante de l'homme ; Dillens, lui, en a recherché plutôt la silhouette, l'extériorisation plastique, le langage synthétique des lignes.

Les deux jeunes hommes s'entretenaient de leur idéal ; dans leurs ouvrages de commande, ils essayaient d'appliquer les règles inédites que, au feu de leurs conversations presque quotidiennes, ils forgeaient avec enthousiasme... Ces règles, Julien Dillens les a définies à travers beaucoup de productions ; il en a fait des lois dont il ne se départit point et qu'il perfec-

tionne à mesure qu'il trouve. Chercheur obstiné, il sait que la vision aussi évolue, se modifie sans se transformer, et se complète par le travail et l'étude. Pourtant, il croit davantage que la statuaire doit être décorative et s'épanouir dans la complète lumière de l'espace :

— L'art de salon est d'essence moderne. Je m'en rends compte mieux que tout autre, car autrefois j'ai sacrifié à la mode ; ce temps-là fut du temps perdu. Je le regrette. A qui la faute ? A ceux que nous fréquentons, à nos amis mêmes. Ne furent-ils pas les premiers à me féliciter lorsque j'avais réussi un petit morceau amusant ? Le public s'est accoutumé à accorder sa faveur aux productions futiles. De là son mépris pour l'art à la rue, dans l'acception la plus haute de ce terme, pour l'art véritablement décoratif.

Le maître va et vient dans son atelier encombré d'esquisses, de moulages, de sièges de tables surchargées de paperasses, de livres, de bibelots et de médailles. Il secoue ses larges épaules dans un geste de fataliste attristé ; les tempes de son masque osseux et énergique battent précipitamment, tandis que la conviction enchâsse dans son œil gris une flamme vive :

— L'Etat croit qu'il a fait son devoir en achetant à l'un ou l'autre une œuvrette infime. Nos grands artistes restent sans emploi. Les Montald, les Dierickx, les Delville ont démontré naguère qu'ils étaient des décorateurs merveilleux. On aurait pu leur donner des ouvrages, tirer parti de leurs qualités superbes. Mais non ; ils vont se gâter l'œil et la main ailleurs... Chose ironique, jamais on ne fit chez nous tant de sacrifices en faveur de l'enseignement de l'art ; mais, en réalité, jamais on n'a moins fait non plus...

Julien Dillens s'échauffe. Il passe ses maigres doigts dans sa barbe brune où courent des fils gris. Le ton de ses paroles s'élève ; s'arrêtant en face de moi :

— Examinons la question du Prix de Rome, dit-il. Conçoit-on que la direction des Beaux-Arts ne réclame rien aux lauréats ? Lorsqu'ils reviennent d'Italie, après quatre années d'absence, on ne se renseigne même pas sur ce qu'ils ont fait. Sacrebleu ! il faudrait les prendre à la gorge, leur demander raison de l'argent que leur a confié l'Etat ! L'artiste ne demanderait pas mieux, s'il a du tempérament et de la vocation, que d'être obligé de produire. Le gouvernement ne comprend pas son rôle. Tous nos monuments sont incomplets. Lorsque le maçon les quitte, on estime qu'il ne faut plus y toucher. Les murs restent froids, les niches vides. N'est-ce pas que l'œuvre a tout à perdre à demeurer dans les salons, et tout à gagner en allant au plein air ?...

Et comme nous objectons que le public, insensiblement, se rend compte de la valeur de notre école et en viendra à créer un mouvement, en

faveur d'une utilisation plus efficace et plus logique de tant de moyens admirables, notre interlocuteur réplique :

— Nous ne savons pas entourer de prestige notre art national. Les Français, eux, utilisent les trompettes de la Renommée : il les embouchent à tout propos. Chez nous, la population ne met rien en valeur. Et nos artistes les mieux doués, n'ayant pas le sou, ne peuvent se payer le modèle vivant, base de tout travail puissant et ému. Nos plus beaux peintres, nos plus fiers sculpteurs, livrés à l'inaction, se perdent, galvaudent leur vision. Depuis vingt ans nous en avons vu de ces éclipses navrantes, de ces déchéances pitoyables ! L'un est professeur et tente d'inspirer des rêves à ses disciples ; l'autre parle tout le temps, à tout propos, est devenu le monologuiste en chambre. Leurs tableaux à tous deux sont de plus en plus mauvais... Il suffirait pour créer une école belge incomparablement forte, d'utiliser tous les talents. Chacun, chez nous, n'a-t-il pas sa voie ? L'idée ne viendra à nul des nôtres de copier son collègue. Les Flamands ont le souci de se différencier sans cesse entre eux. Cela n'existe dans aucun autre pays.

Julien Dillens s'est tu. Dans le silence soudain de l'atelier les figures d'argile et de plâtre paraissent écouter. Aux murs, près du plafond, sur la tapisserie grise, les moulages des frontons que le maître exécuta jadis pour l'Orphelinat d'Uccle semblent s'animer. Çà et là, jetées sur une table, sur une selle, au bord d'une console, les épreuves d'une cinquantaine d'esquisses minuscules, toutes statues originales destinées à l'Hôtel de Ville de Gand, introduisent leurs théories comme spirituelles dans le désordre du hall. Ce sont des types d'artisans de la Renaissance ; leurs vêtements sont largement dessinés, à grands plis ; leurs attitudes sont reposées et leurs visages ont le caractère des gens de métier que dans la vieille ville d'Artevelde et de Charles-Quint nous rencontrons encore à chaque pas, vrais enfants d'une race immortelle.

Voici, modelée, dans la terre fraîche, une figure de femme, représentant l'*Electricité* ; celle-ci et une autre, l'*Air*, orneront les culées du nouveau pont d'Ostende. Statue symbolique, amplement conçue, qui parle par son attitude et que les attributs complètent heureusement. Le buste est nu ; et le bas du corps, depuis la taille, est pris dans une draperie aux cassures harmonieuses et observées, sous lesquelles les membres se devinent.

On n'ignore point que Dillens sait draper comme personne ; c'est même une des caractéristiques de son talent hautain et séduisant à la fois. L'habit fait partie du modèle et le complète. A l'Académie des beaux-arts, Dillens a innové l'étude de la draperie. Il dit à ses élèves : « Songez au tailleur, à la tailleuse, imitez-les : mettez en valeur, par l'emploi de l'étoffe, de la toile, de la gaze, la personne qui pose devant vous. » Et il ajoute,

lorsqu'il examine l'ouvrage des étudiants : « Vous êtes trop peintres ! Ne regardez pas de loin ; mettez votre nez dessus. Sapristi, c'est une forme, la sculpture !... »

La forme ! Julien Dillens lui a voué un culte. Il l'aime et vit pour elle. Il la traque sans cesse et finit toujours par la conquérir. Il néglige volontairement la sensation des choses, ne s'efforce pas de traduire la vie intime du modèle, d'imprégner ses œuvres du frissonnement délicat de la chair. La forme ! Avec le mouvement, elle est son souci éternel. Certaines de ses productions sont froides, calmes, presque inanimées. Mais elles sont toujours pures, d'une incomparable perfection de lignes, superbes d'expressions et d'attitudes, d'une noblesse plastique orgueilleuse. Et elles justifient fièrement cette parole heureuse que le maître prononça un jour : « L'art, c'est le parfum du métier. »

C'est dans l'étude de l'antiquité que Dillens a puisé le caractère de son art, car les anciens furent les premiers décorateurs : ils dressaient leurs groupes, leurs bustes et leurs statues dans l'espace, enrichissaient de leur splendeur immuable les rues, les places publiques et les palais, pour qu'au milieu de la foule elles parussent plus altières, plus significatives et plus immortelles.

Samedi 2 avril **1904.**

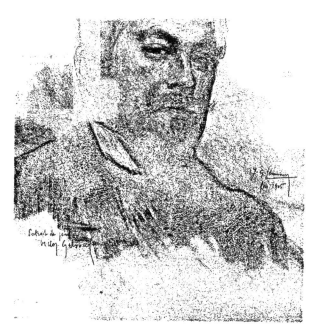

Victor GILSOUL
Portrait d'après nature par Ferdinand-Georges LEMMERS

VICTOR GILSON.
Indian Figures and Buddhist Designs. LITHION.

VICTOR GILSOUL

UN COIN DE VIEILLE VILLE EN FLANDRE.

Victor Gilsoul

ICTOR Gilsoul est un travailleur énergique ; il ne perd pas un jour. Du matin au soir, il s'enferme, se cloître et s'enveloppe d'une atmosphère de labeur... » Je disais cela il y a dix années, en avril 1894, dans la *Justice*, où je m'essayais à la critique d'art. Cette appréciation, je la renouvelle et je l'...augmente. J'ajouterai que le paysagiste peine plus encore qu'autrefois ; car il est peu d'artistes de notre époque consacrant moins d'heures que lui à ce qui est étranger à leur carrière.

A l'encontre de beaucoup de peintres envers lesquels la gloire se montre bienveillante et attentive, Gilsoul a connu une activité plus vaste à mesure que grandissait sa renommée. Les succès l'ont grisé assurément, mais ce fut une griserie consciente qui l'animait d'une ambition sans limites et emplissait son être d'une impatience de faire mieux et de pénétrer davantage les mystères de cette nature flamande dont il s'est fait le chantre fougueux.

Bien que l'homme, physiquement, ait changé un peu, l'artiste est resté identique. Si les épaules trapues se sont élargies, si le masque s'est précisé dans l'ensemble de ses traits nets et anguleux, l'œil d'acier tendre est resté vif et la lèvre a gardé son pli caustique. Dans le vaste atelier qui prolonge son joli hôtel de la rue de la Vallée, tandis que nous conversons, je crois me retrouver dans le petit *studio* de la rue Rogier, où jadis j'allais parfois surprendre Gilsoul.

Il a conservé son même enthousiasme, sa parole est toujours ferme et rude, ses gestes nerveux et significatifs. Avec son menton proéminent et sa barbe volontaire, sa tête fait songer à un célèbre buste en bronze de Charles-Quint couronné de lauriers. Tout en causant, il me montre la moisson de son été. Il revient de

Nieuport, où il a, comme de coutume, passé quelques mois avec sa femme, la robuste aquarelliste Katty Gilsoul-Hoppe. Le paysagiste a pris l'habitude de diviser son année en plusieurs périodes ; selon les saisons, il va s'installer dans la campagne de notre province ou au bord de l'Océan :

— La mer, en été, proclame-t-il, est magnifique. Les dunes, la lande avec ses arbres tordus empanachés d'un feuillage bruissant, attirent et émeuvent. Mais au printemps et à l'automne le Brabant est le plus merveilleux pays du monde. Quel caractère dans la perspective mouvementée de ses valonnements ! Quelle tendre clarté le drape en avril, quelle somptueuse puissance notre contrée révèle en octobre quand ses bois se dorent et que le ciel s'échevèle au-dessus d'une terre comme lasse d'avoir porté tous les fruits dont on vient de la dépouiller...

Il eut pour maître Louis Artan et Franz Courtens. Il a hérité de celui-ci le don de saisir la matière des choses, de les faire vivre de leur vie propre, de les faire chanter vigoureusement ; de celui-là il tient la délicate perception de l'atmosphère, des ambiances humides ou ensoleillées. Foncièrement de sa race, il se plut aussi à étudier Hippolyte Boulanger et Louis Dubois, dont le génie poétique a doué notre école d'une vision inédite, déjà indiquée pourtant au XVIIᵉ siècle dans les tableaux de Jacques d'Artois. En ces premières toiles s'avèrent ces diverses influences, qui bientôt s'adoucissent, se confondent pour céder la place à une traduction personnelle, à une compréhension originale.

L'esprit plein de réminiscences, la pensée tout imprégnée du souvenir de ceux qu'il aimait et admirait, Gilsoul œuvrait instinctivement, sans se préoccuper d'appliquer de préférence, dans ses ouvrages les principes que par l'étude il avait découverts chez ses aînés de prédilection. Ainsi, de manière logique, sans heurts, sans évolution brusque, s'est affiné son tempérament. C'est la raison pour laquelle il fût lui-même à un âge où d'autres ont encore longtemps à tâtonner, à trouver leur voie. Aujourd'hui, il a conquis chez nous la place qu'occupait et occupe encore Théodore Rousseau en France, puisque le peintre de Barbizon est resté le grand réaliste contemporain, l'initiateur de ce mouvement impétueux d'où sont sortis, somme toute, l'impressionnisme et le luminisme.

La méthode de Victor Gilsoul est celle de l'auteur de l'*Allée des Châtaigners*, évoquée par Théophile Gautier dans le raccourci de ces deux lignes : « Rousseau sentait ce qu'il voyait avec son attitude, son dessin, sa couleur, ses rapports de ton, naïvement, sincèrement, amoureusement... » Mais l'école de Tervueren avait, chez nous, préparé le public à accueillir sans trop de surprise des paysages peu orthodoxes ; Gilsoul tirait profit des efforts de ses glorieux prédécesseurs et son art, puisé à la source pure de la nature fidèle, s'il devait surprendre d'abord, ne devait néanmoins pas jeter sur le novateur l'ostracisme de la critique et de ses confrères. Il fut cependant en butte à la mauvaise humeur des jurys officiels ; mais qui se rappelle, qui veut encore se rappeler que la commission du Salon de Bruxelles ne

voulut point admettre sa *Tourmente nocturne*, en 1893 ? C'est là une mésaventure unique dans son passé ; et il faut se féliciter que nos jurés n'aient point suivi l'exemple des bonzes parisiens, qui refusèrent systématiquement, durant treize années, toutes les toiles de Théodore Rousseau.

Faut-il que l'on ait peu regardé la terre et le ciel en face pour prétendre que les paysages de Gilsoul sont le résultat de l'esprit plutôt que de l'observation ! Il est même un des rares artistes contemporains ayant adopté pour loi de ne travailler que d'après nature. Cependant, il a dérogé naguère à cette habitude ; mais il avoue lui-même le danger qu'il a couru. Il a constaté, après beaucoup d'autres, que la vérité était la genèse, l'essence de toutes les productions durables, car elle imprime à celles-ci le pittoresque typique du site et son enveloppe momentanée.

— Commencer, achever, multiplier des études sur nature, toute l'affaire est là. Il ne faut pas chercher plus loin le secret des belles œuvres. Lorsqu'on adore son pays, qu'on se sent sorti de lui, qu'on a l'intuition bienfaisante de se confondre avec lui, on sait le regarder avec pénétration. On est imprégné de ce qu'on fait et cela va tout seul... Je le sais mieux que d'autres, moi qui ai failli me perdre pour l'avoir méconnu un jour...

Gilsoul a observé sa contrée en tous temps, à toutes les heures ; il en connaît les aspects multiples. Très tôt il s'accoutuma à voir, même en pensée, dans les villages et dans les landes, au bord des rivières et des étangs Dans son cerveau le caractère et la couleur de sa province étaient imprimés avec vigueur. Son crayon et son pinceau s'étaient tellement habitués à reproduire le sol brabançon, son œil était si plein de sa forte harmonie, qu'il lui suffisait d'avoir contemplé rapidement un site, de l'avoir entrevu seulement, pour le reconstituer chez lui, de mémoire.

Victime de tant de facilité, l'artiste se laissa aller à imaginer des paysages, qui paraissaient véritables ; car, passés au crible du raisonnement et de l'ordonnance, ils devenaient une vraie synthèse de notre campagne grasse et mélancolique. *L'Entrée au château*, une des pages les plus charmeuses, les plus intimes du peintre, fut complètement composée. Elle est vibrante, toutefois, d'une vie plénière.

Insensiblement, cela devint un système ; Gilsoul se plaisait à créer une province qui participait à l'ensemble de tout ce qu'il avait admiré, aimé et désiré auparavant. Mais au lieu de garder à ses ouvrages la couleur harmonieuse des sites dont le souvenir l'inspirait, il avivait sa palette, forçait toutes les tonalités. Jadis il avait été trop noir, trop fuligineux, trop brutalement antithétique ; maintenant il devenait brun, bitumeux, trop éclatant, d'une violence devant laquelle abdiquaient toutes les subtilités dont s'était revêtue dans les derniers temps son exubérante vision. Il n'y avait point d'air, on y respirait avec difficulté.

Ardent, énergique, ignorant la défaillance, Victor **Gilsoul** s'est ressaisi, est revenu aux saines et heureuses traditions de sa période initiale. Depuis quatre ou cinq ans, une absolue transformation s'est opérée en son art. Lui qui était souvent sombre, il est devenu lumineux ; les éléments d'ordinaire pesants et opaques de ses paysages se sont allégés. Toute sa perception s'est affinée, purifiée, comme si le bain continuel du large des labours et de la mer, auquel il soumet désormais ses prunelles, avait fait disparaître toute obscurité.

Sa couleur, sans perdre de sa puissance savoureuse, est devenue plus distinguée, se noie dans une atmosphère tendre et blonde où elle chante sur un mode majeur, comme une symphonie jouée dans un imposant silence. C'est là l'art d'un barde païen, intensément épris de la vie des plantes et des eaux, fièvreusement attentif aux incarnations subjugantes du ciel et de la terre.

Il ne **suffit** pas de faire noir pour exprimer le crépuscule ; aujourd'hui Gilsoul rend avec une séduction délicieuse ce moment qui sert de trait d'union entre la nuit et le jour, où toutes choses sont encore définies, mais s'estomperont dans une minute. Et il obtient cet effet sans obscurcir sa palette, par la seule observation des tons, par l'apposition des taches, par la concordance, infiniment subtile et presque insaisissable, des valeurs atténuées par le départ du soleil.

Le maître a oublié ce temps peu lointain pourtant où il avait déserté les chemins, redevenus plus que jamais familiers, des labours du Brabant. Comme pour racheter ces longs mois perdus et inutiles, il s'enivre de plein air, se plonge dans la chaude lumière de son pays, tourne sans cesse les pages de ce vaste livre dont il interrompit jadis si imprudemment la lecture. Tous les matins, tous les après-midi, il plante son chevalet au bord d'un cours d'eau, au milieu d'une cavée, au flanc d'un coteau, devant la fenêtre d'une maisonnette d'où il domine un coin de bourg ou de chenal. Son travail lui procure une joie extrême qui continuellement récompense son effort et le renouvelle :

— Mon grand plaisir, l'idéal, c'est de faire mes esquisses. Ça, c'est amusant, dans le vrai sens du mot. L'exécution de tableaux procure une joie bien moins primesautière. Ah ! le bonheur de découvrir sans cesse, de toujours voir du neuf ! Ne pas arriver avec une palette préparée, trouver des tons nouveaux, les chercher longuement d'abord, se réjouir de les attraper, de sertir une tache dans l'ensemble, d'accorder des taches entre elles. Et puis, savoir résister aux entraînements de sa brosse et la conduire plutôt que de se laisser mener par elle...

Et, revenant à une constatation essentielle, qui fait à présent l'objet de ses soucis, il ajoute, tirant argument d'une série de petites toiles qu'il glisse alternativement sur la tablette de son chevalet, en attirant mon attention sur l'impression et sur le métier :

— Sais-tu à quoi tient la lourdeur de beaucoup de peintres ? A la préoccupatiou de rendre le contour. Tout en coloriant, ils s'exercent à obtenir un dessin

exact, ce qui est indispensable, mais ils l'accentuent trop, ce qui est illogique. Dans la nature, il n'y a pas de lignes, rien ne cerne les objets, si ce n'est l'opposition de l'ambiance. Tout le dessin d'un paysage, comme d'une figure, réside dans la justesse des taches, dans la valeur des plans. J'ai compris ce langage en ces derniers mois. J'essaie de mieux le comprendre encore. Tout le secret de la peinture est là. Rubens ne l'ignorait point...

Sans doute, Victor Gilsoul est en général trop exclusivement peintre pour ajouter son âme à la nature. Ses tableaux sont bien moins des poèmes que des hymnes. Ce qui lui échappe souvent, c'est l'émotion concentrée, la douceur suave que dégagent la campagne et les fleuves à certaines heures. C'est un lyrique, non un élégiaque. Tout ce qu'il interprète vit avec intensité. Il transpose son propre sentiment en ses tableaux, démontrant, lui aussi, que, selon Emile Zola, l'œuvre d'art est la nature vue à travers un tempérament. Et le tempérament du maître bruxellois est d'une telle véhémence, d'une telle fougue que ses ouvrages, sans inciter aux tendres sensations morales, proclament la magistrale splendeur d'un pays dont Gilsoul a été le premier à interpréter la puissante diversité et l'altière harmonie.

Mercredi 7 septembre 1904.

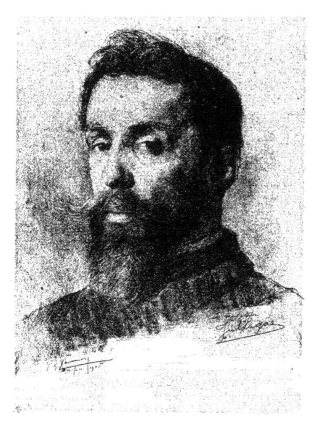

JULES LAGAE

Portrait d'après nature par Ferdinand-Georges LEMMERS

JULES LAGAE :

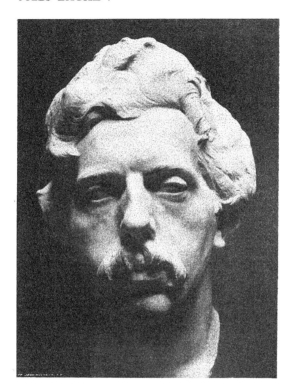

PORTRAIT DU LITTÉRATEUR ARNOLD GOFFIN (*Buste en Bronze*).

Jules Lagae

'ÉCOLE primaire et l'Académie de dessin de Roulers ont leurs bâtiments contigus ; une vaste cour, servant de préau, sépare les deux constructions Lorsque Jules Lagae apprenait à lire et à écrire, durant les récréations il désertait les jeux de ses condisciples. S'approchant d'une petite porte toujours hermétiquement close, il se hissait sur le bout des pieds et rivait son œil curieux au trou de la serrure. Le spectacle qu'il découvrait ainsi est resté inoubliable et net dans son souvenir car il éveilla ses premières sensations d'art. Partout c'étaient des statues de plâtre, moulages d'antiques servant de modèles aux étudiants. Le Discobole lançait son palet vers la Vénus de Milo ; le Faune de Praxitèle et l'Enfant au Canard associaient leurs attitudes ; le Torse du Belvédère écrasait de sa masse colossale la gracile silhouette de l'Amazone du Capitole et l'orgueilleuse élégance de l'Apollon Pythien.

Tout un monde de figures blanches, immuables, mais qui, pour le gosse étonné, paraissaient plus vivantes que tous les êtres peuplant sa paisible ville natale. Son ambition naquit de la familiarité quotidienne avec ces œuvres aux silences confidentiels et profonds. A neuf ans il entra à l'Académie, dessinait le soir, après avoir appris le jour des éléments d'histoire et de géographie, s'efforçant de manier le crayon, alors qu'il ne tenait encore que très gauchement une plume.

Lorsque Lagae eut quatorze ans, son père, brave et obscur ouvrier flamand, se vit contraint de le retirer de l'école primaire. Respectueux de ses goûts, il plaça le gamin en qualité d'apprenti praticien chez le sculpteur Carbon, qui avait autrefois obtenu le second prix de Rome. Maintenant Lagae suivait, son labeur quotidien accompli, le cours de modelage, copiait un peu mélancoliquement des

fragments ornementaux en songeant à la splendeur des personnages de plâtre admirés autrefois comme en cachette. Il rêvait de s'essayer à des ouvrages originaux, de s'éloigner des imitations serviles, de dédaigner les classiques morceaux sempiternels pour aborder des sujets de son choix.

De bonne heure, Lagae eut conscience que pour devenir artiste il fallait tout d'abord être artisan, connaître son métier. Et il se rendait compte, par une précoce observation comparative, que la plastique est austère et parlante en raison de la pureté des lignes qui la caractérisent. Vaillamment, il se mit à dessiner, dans des carnets qu'il a conservés et qu'il léguera à ses fils. Le dimanche et les jours de fête, avec son compagnon d'atelier Charles Dupont, Lagae visitait les églises de *Roesselaere*, patrie d'Albrecht Rodenbach, le poète de *Gudrun*, et où se formèrent le peintre Mergaert, les sculpteurs Josué Dupont et Bonquet, celui-là son prédécesseur, ceux-ci ses successeurs en les joutes victorieuses des concours de Rome, Roesselaere où souffrait alors l'ineffable Guido Gezelle.

Sur de petites feuilles, l'apprenti reproduisait fidèlement chapiteaux, frises, volutes, mascarons romans et ogivaux. Certaines fois, on gagnait à pied Wervicq et Courtrai, dont les temples sont fameux et riches en œuvres de pierre.

Le temps passait. Chez Carbon, Lagae copiait des figures saintes, des groupes évangéliques, des compositions selon la Bible, car son patron fournissait de ses productions toutes les chapelles, toutes les églises, toutes les abbayes des deux Flandres et d'ailleurs. Sa demeure était plutôt une usine de « bondieuseries » qu'un atelier où l'on cultivait l'art.

La personnalité des élèves était, cela va sans dire, totalement sacrifiée aux règles de la maison ; il ne fallait pas songer de laisser leur originalité prendre un instant son essor. Mais ceux qui travaillaient chez le vieux second prix de Rome y acquéraient cependant du savoir, un savoir que trop peu de sculpteurs contemporains possèdent et qui était l'apanage des anciens quand ils entraient dans la carrière.

— Mon passage chez le bon maître de Roulers, nous dit Jules Lagae, m'a été singulièrement salutaire. J'y ai appris à fond mon métier, ce métier qui me permet aujourd'hui de tailler sans aide le marbre, le bois et l'ivoire. Dans cet atelier régnait une chaude émulation ; elle animait sans cesse les disciples les plus indolents et les engageait à ouvrer le mieux possible. Chez Carbon on formait des artisans de mérite, à la manière d'autrefois. Sachant travailler, praticiens habiles, les élèves qui sortaient de son atelier étaient sûrs de faire leur chemin, si la vocation de l'art les guidait.

A l'école, l'apprenti continuait à modeler. Ses progrès avaient été rapides et les professeurs, devinant la nature inquiète du jeune homme, le laissaient aller, lui permettaient d'entreprendre ce qu'il désirait. C'est ainsi qu'il put commencer et finir un grand bas-relief, très classique, très ordonné, mais

qui révélait d'admirables qualités de metteur en pages. *Horace rencontrant sa sœur Camille,* tel était le titre de ce bas-relief, vrai morceau de prix de Rome. Bêtes et gens étaient campés avec une connaissance heureuse des attitudes : « C'est très bien, ne put s'empêcher de dire sagement Canneel, directeur de l'Académie de Gand et inspecteur de l'enseignement du dessin ; mais il ne faut pas vous... gober, toutefois. Maintenant, il faudra aller étudier ailleurs. »

Dans ce premier ouvrage, encore tout imprégné des influences romaines, Jules Lagae avait cependant déjà appliqué les principes essentiels sur lesquels sa personnalité devait s'établir. Il s'était efforcé de garder à ses personnages les poses, les mouvements des êtres qu'il voyait sans cesse autour de lui, qui participaient à sa vie, qu'il rencontrait à tout instant. Pour exécuter les chevaux du char, il s'était accoutumé à regarder, à suivre les lourds hongres, les impétueuses juments qui, le mardi, amenaient au marché de Roulers les cultivateurs, les marchands de la province. Il observait leur allure, leur marche et leur repos.

Ainsi naquit sa vision réaliste. Elle se manifesta plus franchement dans un groupe où le jeune statuaire avait représenté son frère chevauchant le chien familial et jouant de la trompette, œuvre de genre, sorte d'anecdote qui démontre péremptoirement que l'artiste se préoccupait surtout d'être vrai et de ne point écouter la fantaisie.

C'était en 1881 ; Lagae avait 19 ans et gagnait sa vie, chez Carbon, à façonner des icônes sacrées autant que consacrées. La province et la Ville lui avaient accordé un subside pour venir se perfectionner à l'Académie des beaux-arts de Bruxelles. Mais il ne reste que six mois chez Charles Vander Stappen : les quelques centaines de francs étaient épuisés ; Lagae fut contraint d'aller faire de la pratique chez Jef Lambeaux. L'année suivante il se lie avec Julien Dillens, dont l'amitié lui a été si réconfortante et dont l'influence corrigea ce que son talent avait de trop exclusivement naturaliste.

Lagae confesse avec orgueil ce qu'il doit à ce maître puissant, qui lui fit comprendre le langage décoratif de l'œuvre d'art et lui inculqua le souci d'être simple, d'éviter la surcharge et de regarder franchement la vie. Dillens est le père moral de Lagae ; ses conseils raisonnés et lucides ont aidé son tempérament à s'épanouir, à se préciser. C'est lui qui le soutint en les heures difficiles et lui fit croire obstinément en sa valeur. Il en a gardé une reconnaissance émue envers le créateur de la subjugante *Figure tombale.*

En 1888, Jules Lagae obtient le prix de Rome. Il s'était marié. Lorsqu'il revint d'Italie, quatre ans plus tard, le ménage avait doublé... Deux mioches étaient nés de cette heureuse union. Mais Lagae rentrait découragé. Il n'avait pas trouvé, dans un travail obstiné et enthousiaste, la récompense.

L'ensemble de ses envois de Rome, réunis en un salonnet peu de jours avant qu'il se réembarquât pour la Belgique, avait été exposé à Anvers. Personne n'en parla ; la presse de la métropole parut avoir organisé une véritable conspiration du silence. Nul journal ne s'en occupa.

Et pourtant il y avait là, parmi dix ou quinze ouvrages remarquables, cette originale et expressive *Expiation*, le *Vieux philosophe* et cet exquis chef-d'œuvre : *Mère et enfant*, marbre devant lequel, récemment, les portes du Musée royal de Bruxelles se sont ouvertes toutes grandes. Cette fois, Lagae douta de lui-même. A quoi bon s'obstiner ? Il ajouterait un nom à la liste des médiocres ! Et tout en préparant le transfert à Bruxelles de sa désolante exposition anversoise, transfert auquel il était officiellement tenu, il se préparait à trouver quelque part un emploi chez un praticien, décidé à finir ses jours en qualité de tailleur de pierre...

La veille de l'ouverture de son salonnet, à l'ancienne Cour, Julien Dillens pénètre dans la salle et examine longuement les œuvres de son affectueux disciple. Son regard brille, son visage rayonne. Il s'approche de Jules Lagae et, de sa grosse voix cordiale : « Ça dépasse tout ce que j'attendais de vous, » déclare-t-il. Puis, ne trouvant aucun autre moyen d'exprimer sa joie et de relever l'ardeur du jeune statuaire mélancolique, dans un de ces gestes qui empruntent leur sublime aux circonstances, il lève le bras et de sa main énorme et pesante il donne à son interlocuteur un soufflet qui manque de le renverser...

— Ah ! cette calotte ! Après douze années, je sens encore sa caresse terrible sur ma joue. Elle me bouleversa d'aise. Jamais, parole n'aurait pu mieux ranimer mon courage chancelant et m'emplir le cœur d'une si soudaine espérance. Combien je remercie Julien Dillens de me l'avoir administrée ! Gifle ineffable, au souvenir vivifiant, et qui me fit pleurer de plaisir...

La critique bruxelloise racheta la faute de la critique provinciale. En peu de jours la réputation du sculpteur était faite. Quelques semaines après, son *Expiation* obtenait, à la Triennale de Gand, la médaille d'or et était achetée pour le Musée de cette ville. Depuis, sa renommée a grandi, s'est répandue partout et particulièrement en Allemagne. Tout le monde connaît ces œuvres magistrales, d'un style sobre et sévère, d'un aspect décoratif imposant, si pas toujours expressives par le sentiment intime, qui s'appellent le monument Ledeganck, à Eecloo, le monument Van Beneden, à Malines, le monument commémoratif des soldats français, à Charleroi, et ce groupe radieux et absolument touchant par la composition et la vie pénétrante des figures : *les Quatre âges*, une des perles ornementales du Jardin Botanique de Bruxelles.

Tous les ouvrages de **Lagae** chantent la vie, la célèbrent, la proclament. Que de charme, que de bonté instinctive dans ce filial hommage à ses parents chéris : *Vader en Moeder.* Et Lagae raconte simplement comment il est parvenu à s'approcher si près de son idéal, bien qu'il estime être loin encore du but rêvé :

— J'essaie de rendre ce qu'il y a dans la nature. Il ne faut pas la regarder de côté, mais bien en face, l'observer naïvement comme un enfant et oublier volontairement tout ce que nous avons appris. J'ai toujours suivi, tel un conseil, et fait miens ces beaux vers de mon concitoyen Albrecht Roden·bach, qui, écrits à dix-sept ans, ouvrent ses *Eerste Gedichten* :

> Geen valsche zuchten en geen valsche tranen,
> Geen mom op 't aangezicht des noordschen Zangers,
> Geen nietig speeltuig van uw ziel gemaakt
> Dat lacht of jankt naar men de wrange draait;
> Maar, lijk gij 't leven in u leven voelt
> En rond u, dwing het in uw lied te leven,
> O Zanger, echt en trouw gelijk een kind.

C'est en restant fidèle à cette règle que Lagae est parvenu à créer ses ouvrages les plus personnels, la série de bustes si admirables auxquels il a presque consacré toutes ces dernières années et qui forment dans son œuvre fécond sa seconde manière. Et lorsque l'artiste complète sa confession de tantôt, il avoue implicitement que, lui aussi, Il s'est trompé parfois :

— On cherche sa personnalité, et on la piétine. On est soi, malgré tout. Soyons fidèle à l'objet que nous voulons reproduire. Un artiste en fera une œuvre, un autre n'en fera rien. L'âme de l'homme est peinte sur sa figure ; il me suffira de copier fidèlement cette figure pour saisir l'âme. Et si j'y arrive, c'est beaucoup parce que je suis un ouvrier. Par un métier qui se prête aux moindres nuances. je copie les plans les plus subtils, je rends les formes les plus délicates. Je ne me préoccupe pas des recherches de l'invisible. La nature est idéale ; elle contient en elle-même la synthèse de cette beauté qu'elle engendre. N'essayons pas de l'embellir. Nous magnifions tout sans le savoir par la force même de comprendre qui est en nous, par l'amour intense qui nous lie à ce que nous aimons. Depuis le soleil couchant, jusqu'à l'infime araignée, chaque chose est un monde qui émerveille et étonne et dont on exprimera la beauté surtout si on s'abstient de beaucoup parler devant elle...

Et nous répondons au statuaire, qui se tait : « L'œuvre naît dans le silence. Le tapage des mots compromet sa pure harmonie... »

Les portraits de Julien Dillens, du peintre Heymans, de Schoenleber,

du regretté collectionneur Léon Lequime, et, en dernier lieu, du poète Arnold Goffin, il les a fouillés d'un ébauchoir presque religieux, car quand il travaille il semble que Jules Lagae accomplisse un rite. Il a interprété la forme et la pensée, la ressemblance physique et morale, en traquant jusque dans leurs moindres particularités les traits et les reliefs, le jeu des lignes et des rides qui donnent l'âge exact, répondent aux préoccupations de l'esprit et correspondent entre elles.

Les peintres gothiques, les primitifs allemands surtout, ne reproduisaient pas autrement leurs personnages. Eux aussi s'efforçaient de communier avec leurs modèles en se pénétrant de tout leur caractère, en ne laissant rien échapper de leur physionomie matérielle. Un maître moderne tira de ce système des résultats superbes : David d'Angers, dans les plus réussis de ses cinq cents médaillons d'hommes célèbres, a exprimé la nature réelle de ses héros, a accordé chaque fois son métier avec l'ensemble plus ou moins dur, plus ou moins tendre ou sévère du masque et avec la force ou la délicatesse des chairs.

Chez Jules Lagae la facture est toujours poussée à la perfection sans nuire à la signification générale, puisqu'il ne manque jamais d'animer la matière. Et s'il lui arrive parfois d'être un peu sec, c'est que l'envie de respecter le *style* a momentanément pris le pas sur le sentiment qui d'ordinaire est son compagnon de labeur. Mais sa préoccupation constante est de parvenir à évoquer le beau par la seule magie de la vérité.

Jeudi **4** *août* **1904.**

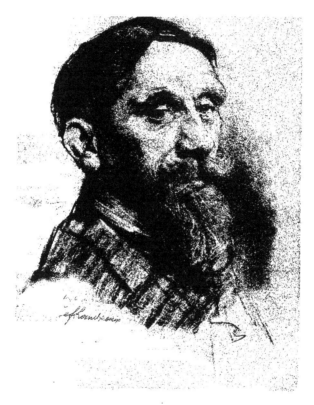

JEF LAMBEAUX

Portrait d'après nature par Ferdinand-Georges LEMMERS

JEF LAMBEAUX :

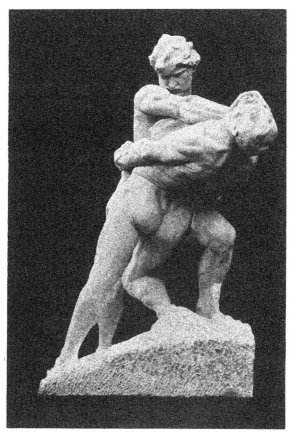

LUTTEURS *(Marbre)*.

Jef Lambeaux

EF Lambeaux est, certainement, un artiste dont la célébrité est déjà ancienne. Il est classé parmi les maîtres de notre école contemporaine. Les honneurs lui sont venus de partout. Un pareil homme ne pourrait se contenter d'un atelier exigu et modeste. Sa situation officielle et davantage aussi les proportions des œuvres qu'il crée exigent un vaste local, haut, profond, plein d'une lumière abondante.

Le sculpteur des *Passions humaines* vécut longtemps dans une vieille bicoque de la rue Creuse, disparue. Vingt années de peines, de joies, de recherches quotidiennes avaient presque donné aux murs une voix... Ces murs parlaient par tant de choses dont ils étaient ornés. Je me rappelle une petite pièce à l'étage, une petite pièce basse, où le statuaire s'enfermait pour modeler ses bustes. Les parois disparaissaient sous mille photographies, phototypies, photogravures, glyptographies, reproduisant des œuvres célèbres de la sculpture de tous les temps. L'œil ne rencontrait que de la beauté, n'apercevait que des lignes admirables. Tout ce que les prestigieux tailleurs de marbre de l'antiquité, de la Renaissance et des temps modernes avaient produit était réuni là, dans cette chambre étroite. On y communiait d'un regard attentif avec presque toutes les merveilles du monde plastique.

La discussion, dans cette chambre, était infiniment instructive. On y parlait beaucoup et on peut avancer qu'on y parlait bien, car la présence de ces chefs-d'œuvre rendait circonspect et raisonneur; la conversation n'était que la traduction de ces splendeurs encerclant les compagnons. Et c'était plutôt les statues qui s'exprimaient que les hôtes, car en les contemplant on ne disait

que ce qu'on croyait lire sur leurs lèvres et dans leurs yeux charmeurs ou mystérieux.

L'artiste ne parvenait pas à s'habituer à l'idée qu'un jour il lui faudrait dire adieu à cette galerie. Combien de fois l'une ou l'autre figure grecque, l'un ou l'autre buste romain, l'un ou l'autre bas-relief gothique ne lui avaient-ils pas servi d'arguments au cours de discussions chaudes et passionnées ?

Lambeaux étendait la main, fixait les yeux, posait le doigt sur un carton, montrait un torse, un profil, une jambe, un dos, un morceau de chair, un fragment de tête, un tronçon de membre frissonnant de vie : « Celui qui sait faire cela, ça c'est un génie ! » Implicitement, un peu malicieusement, le maître entendait qu'il s'attachait à cette lignée de sculpteurs immortels. Mais on l'excusait volontiers, car un grand artiste qui a conscience de sa valeur se donne à lui-même un encouragement, un stimulant de toutes les heures.

Aujourd'hui, Jef Lambeaux s'est installé dans un atelier nouveau, qui un jour sera un musée portant son nom. La commune de Saint-Gilles, si bienveillante envers les artistes, l'a édifié spécialement pour lui. Au début on y était un peu dépaysé. Le sculpteur, au milieu de ces murs nus, paraissait perdre son inspiration, car les témoins de ses espérances et de son labeur volontaire ne l'entouraient plus. Et il cherchait autour de lui des confidents, des amis, qui s'obstinaient dans leur absence.

Cependant les parois se sont patinées; d'autres images, d'autres photographies mettent leurs taches blanches sur le fond gris de la muraille. Le hall se peuple ; les habitants silencieux de la petite pièce d'antan, les uns après les autres, reviennent prendre leur place et recommencent à s'entretenir avec le maître du logis. Mais l'espace leur est mesuré. Car, partout, s'accrochent des moulages qui, du parquet au plafond, immobilisent des gestes morcelés, des tronçons d'attitudes. C'est comme un éparpillement de mouvements sectionnés qui emplissent l'atelier de beaucoup de vies, puisque l'imagination complète ces attitudes, et s'accoutume à deviner l'ensemble de ces morceaux de corps.

Tous ces moulages sont pris sur des êtres robustes et forts : hommes et femmes, musclés ou opulentes, vigoureux ou puissamment élégantes. Dans ce décor, Jef Lambeaux paraît chétif. Avec sa grande barbe qui grisonne, sa calotte d'étoffe noire, l'artiste, debout au pied d'un énorme bloc d'argile où se dessine la masse d'un enchevêtrement d'êtres, a quelque chose d'un gnome infiniment alerte. On songe à Mime, alors qu'il cherche à atteindre l'or, tellement sa besogne l'absorbe et le plonge dans un va-et-vient nerveux, comme si, lui aussi, s'apprêtait à escalader des obstacles et à découvrir la Lumière...

Son masque précis et raviné, pareil à une gravure d'Albert Durer, s'éclaire au feu d'un regard scrutateur. A coups de planche, à coups de bâton, ce

diable d'homme bat l'argile, la mallée, lui donne une forme. On dirait qu'il la frappe pour la faire obéir. Et le travail du statuaire a quelque chose d'une lutte, d'un combat, car il assène ses coups avec la violence d'un antagoniste. La terre mouillée, la belle terre d'or sombre, se dégrossit à mesure qu'elle est atteinte par le bloc de bois qui la martèle et semble la blesser. Parfois même on pense l'entendre crier et se plaindre. Mais l'artiste redouble d'ardeur et sous son ébauchoir, grand comme une bêche, l'argile s'anime et la ligne surgit, dans une enveloppe de chair encore brutale.

Lambeaux est vêtu d'un veston, car la blouse longue et étroite paralyserait ses mouvements et aurait fatalement une répercussion sur son œuvre. Il veut le jeu libre de ses bras, de son buste, de ses épaules. Sous sa veste, un gilet de laine bleue, jersey pareil à ceux qui moulent si plastiquement les bateliers d'Anvers, cité natale du maître.

Lambeaux connaît son monde ; c'est un observateur. Il n'ignore aucun travers de ses contemporains. Et pour le prouver, il aime parfois, oh ! par simple gageure, à cultiver ces travers. Il n'a jamais lu qu'un livre, c'est le dernier paru de l'écrivain avec lequel il se trouve... Mais il l'assure de façon si charmante qu'on peut supposer qu'il dit vrai. Et qu'importent les livres ! Pour un sculpteur, ne compte que la sculpture. Tout le reste est littérature...

Jef Lambeaux n'a pas tout à fait tort lorsqu'il déclare qu'un artiste doit s'efforcer d'exceller dans un seul domaine. Tout le temps qu'il consacre à d'autres occupations est du temps qu'il détourne de son but, et, par conséquent, du temps infructueux. Faut-il admettre que l'auteur de la fontaine du Brabo ne soit pas ce qu'on nomme un lettré ? Nous ne le pensons pas.

Il nous a donné des œuvres magistrales, puissantes, pleines d'une vie extrêmement fougueuse. Toute la force de la race est dans ses créations. D'autres que lui ont rendu les sentiments de cette race, les apparences plus fines, plus charmantes, plus intimes de notre humanité. Lui, en évoque la virilité, la nature impérieuse et violente. Il ne fait en cela que s'écouter. Tout en lui, en son humeur, en son tempérament, le pousse vers les interprétations véhémentes et réalistes. L'homme et l'œuvre s'accordent, celle-ci est la résultante de celui-là. Ici encore nous constatons la logique d'une direction adéquate aux affinités de l'artiste.

A l'extérieur de la maison, deux altières figures de granit flanquent la porte de l'atelier. Elles sont mutilées ; les visages sont ravagés à coups de maillet ; les membres sont brisés, la draperie qui enveloppe les reins et le ventre porte des traces de déchirures. Mais ces dégâts n'ont pas compromis leur splendeur. Elles sont belles comme des statues antiques. Leur hiératisme requiert l'attention ; leur attitude engendre la songerie et fait chevaucher

l'imagination. Ce sont deux cariatides d'Auguste Rodin. Naguère elles ornaient une façade du boulevard Anspach. Jef Lambeaux les acheta alors qu'on les détruisait pour les besoins d'une transformation. Deux autres avaient déjà été complètement brisées. Les femmes de pierre défendent l'atelier. On passe entre elles lorsqu'on pénètre chez le maître. Et on n'oublie pas leur calme et leur sérénité.

Vendredi **13** *novembre* **1903.**

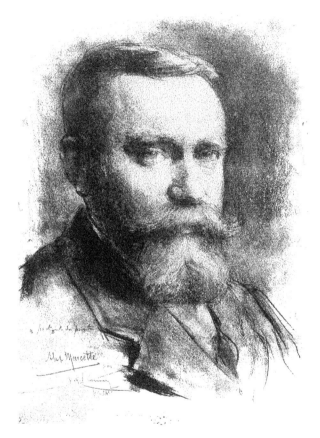

ALEXANDRE MARCETTE

Portrait d'après nature par Ferdinand-Georges LEMMERS

ALEXANDRE MARCETTE :

LA VAGUE (Aquarelle

Alexandre Marcette

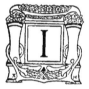 L est incontestable que Marcette est un des rares marinistes modernes ayant saisi la physionomie de l'océan, le mouvement du flot, sa couleur changeante, sa lourdeur et sa force impétueuse. Comprendre le jeu de l'eau, l'exprimer selon le temps et les saisons, n'est pas moins difficile que de surprendre la signification d'un regard, que d'interpréter les traits d'un visage, que d'évoquer sous la chair d'un masque toute la pensée du modèle, toute son activité morale. La mer, cette hypnotiseuse que Barbey d'Aurevilly chérissait d'une passion irréductible et fervente, a séduit beaucoup de peintres et en séduira toujours. On dirait qu'elle n'ignore point son prestige, son attirance ; elle semble modifier incessamment son aspect pour se faire aimer davantage et plus jalousement par ceux qui s'attachent à la chanter, et désirent la posséder toute...

Marcette a peint les eaux pendant un quart de siècle. Il a descendu les rivières et les fleuves de la patrie pour arriver au littoral et planter son chevalet sur l'estran doré et sablonneux de nos belles grèves flamandes. Il s'est approché des cours d'eau dès son enfance ; leur ruban clair et étroit le charmait ; il avait l'illusion que ce ruban l'enlaçait, se fermait sur lui comme une faveur prometteuse... Et il est devenu le chantre des eaux, des eaux discrètes, des eaux murmurantes, des eaux copieuses et massives, des eaux déferlantes et désordonnées.

Alexandre Marcette est né à Spa. Il tint la palette de bonne heure : son père était peintre. C'est en sa compagnie que, écolier, il parcourut la contrée natale, qu'il se familiarisa avec les sites, qu'il découvrit en lui une

prédilection pour les coins arrosés par des ruisseaux et ornés d'étangs. Le père Marcette était un esprit avisé et généreux. Il avait beaucoup voyagé, et notamment avec le critique Thoré-Burger, son ami fidèle. Sachant combien est chère la gloire et combien peu accessible la renommée, il n'osait pas ambitionner pour son fils la carrière artistique. Il rêvait d'en faire un bâtisseur.

Mais le gamin voulait devenir peintre aussi. En attendant, il apprenait la gravure et la géométrie, à l'école de dessin de la petite ville thermale. Il pressait son père de lui laisser brosser des toiles, de lui permettre d'aller dans une académie. Le bon paysagiste se laissa fléchir. Le jeune homme y apportait une si vive insistance qu'il eût été cruel de mettre plus longtemps obstacle à une vocation vraiment enthousiaste. Alexandre Marcette avait achevé un ouvrage de gravure payé mille francs :

— Ils sont à toi, lui dit l'auteur de ses jours, tu les a gagnés. Va apprendre à peindre, puisque tu y tiens. Nous nous reverrons lorsque tu auras mangé tes cinquante louis...

C'était en 1872. Marcette venait d'avoir 19 ans. Il prit le train pour la capitale et se fit conduire en un vieux cabaret dont il avait entendu parler parfois chez ses parents. C'était une auberge rustique de la rue de Namur, intitulée : à la Cloche d'Or, à l'entrée du faubourg d'Ixelles, auberge très fréquentée par les artistes d'alors. Le vendredi surtout l'assemblée était brillante. On y rencontrait Xavier Mellery, Paul de Vigne, Louis Artan, les frères Breton aussi, qui aimaient de venir à Bruxelles fraterniser avec les jeunes maîtres de notre école. Marcette plut à tous et fut accueilli dans leur cercle.

Un jour, à l'heure du repas, on vit entrer dans la salle à manger un petit homme à lunettes, à barbe grise, à l'œil réfléchi et scrutateur ; il était suivi par un adolescent au visage haut en couleur, aux prunelles vives très mobiles derrière un binocle à monture d'or. C'étaient le mathématicien Lecointe, père de l'explorateur du pôle Sud, et Georges Eekhoud, son élève qui, venu d'Anvers avec son professeur, devait passer le lendemain son examen d'admission à l'Ecole militaire. Ces hommes, qui ne se connaissaient point et qui ne conversèrent pas entre eux, se lieraient plus tard d'amitié et ensemble mèneraient le noble combat désintéressé pour le Beau.

Le groupe comptait un mariniste. Ce fut naturellement et logiquement l'affection de celui-ci que Marcette rechercha. Dès lors il suivit le soir les cours de dessin à l'Académie de la rue de la Régence ; il demanda tout d'abord à Louis Artan de le prendre pour élève. Le grand artiste consentit et lui fit peindre durant six mois... des natures mortes. L'hiver, le chantre de la *Noordzee* étant allé s'installer à Anvers, le père Marcette obligea son

fils à entrer à l'atelier Portaels. Pourtant l'étudiant travaillait, d'un autre côté, l'après-midi, chez Constantin Meunier, qui ne songeait pas encore à manier l'ébauchoir.

Un soir, au cabaret de la *Ville de Turin*, à Schaerbeek, Marcette se trouva nez à nez avec Artan, occupé à caramboler sur un vieux billard avec son compagnon Lanbrich, le peintre de ces sobres et vivants portraits du Musée moderne. Le billard était, à cette époque, la principale récréation vespérale des peintres et des sculpteurs. Boulenger, paraît-il, était à ce jeu d'une force extraordinaire. En apercevant son disciple de l'année précédente, Louis Artan, qui abhorrhait les académiques, lâche sa queue et pousse un juron :

— Tu n'es pas honteux ! Comment, tu es chez Portaels ? Et tu vas te faire env...oûter ainsi de gaieté de cœur ? Mais tu n'y retourneras plus ; tu resteras avec moi, je ne te laisse pas filer...

Le bon bohème qu'était Artan pleurait ; Marcette aussi versait des larmes. La nuit même, ils débarquaient dans la métropole. L'admirable créateur d'*Une Loge au théâtre de Pesth* n'a jamais pardonné cette trahison : En 1889, étant juré de la Triennale, il accrocha près du plafond les cadres de Marcette.

Au bord du fleuve puissant, le peintre put travailler enfin à sa guise et choisir ses sujets préférés. La même année, il exposa une vue de l'Escaut, à propos de laquelle Emile Leclercq disait : « Ce tableau possède des qualités dont certains maîtres feraient étalage s'ils les possédaient. » Après la journée laborieuse, Peter Benoit, installé devant le piano d'Artan, exécutait des fragments de son *Oorlog* inédit. Mais le délicieux et jamais satisfait mariniste tenait à changer d'air. Et le voici un beau matin à Paris, avec son élève. Marcette travaille alors à Bercy, aux bords de la Seine. Artan repart bientôt, et son ami rentre en Belgique ; il peint pendant deux années la Meuse. Après un séjour en Italie, il se fait recevoir à l' « Essor », où il expose en 1884 un tableau dont Emile Verhaeren, dans la *Jeune Belgique*, parlait en ces termes : « La gamme des rouges dans *la Montagne d'or* est merveilleuse. On ne fait de telles trouvailles que sur ces superbes palettes flamandes, où les plus fiers maîtres ont ébouriffé leurs pinceaux. Un coloriste de première marque se révèle en M. Marcette, et, plus est, un poète. »

Si l'artiste est parvenu à donner à ses œuvres un caractère puissant et une valeur solide, c'est au prix d'efforts infatigables :

— Il est malheureux, pour un peintre, d'être né Wallon, déclare-t-il, avec une franchise superbe et en mettant dans ses paroles une intonation expressive. Les flamands, eux, ont l'œil coloriste en l'ouvrant pour la première fois sur leur pays... Nous autres, nous avons besoin de toute une éducation pour pénétrer notre prunelle de la splendeur harmonieuse de notre nature. Et pourtant, par une singulière ironie, ces grands coloristes appelés Dubois, Rops, Artan, Bou-

lenger sont de Namur, du Brabant wallon et de Tournai... Et Van Beers et de Keyser naquirent à Anvers!

Durant toute cette période, Marcette peignit à l'huile. C'est en de rares circonstances qu'il fit de l'aquarelle. Bientôt, cependant, il se plut à cultiver celle-ci. Il constatait que son tempérament et le caractère même de son art s'accommodaient mieux de ce procédé. Insensiblement, il délaissa ce premier domaine pour prendre complètement possession de l'autre. Et, chose curieuse, à mesure qu'il travaillait sur whatmann, il donnait à son exécution une force qu'il avait rarement obtenue précédemment dans ses toiles. Il avait trouvé sa véritable voie; le brillant de ses tableaux disparaissait dans cette transformation; il « attrapait » complètement la matité du flot, la transparence des lames impétueuses, la clarté des ciels, la moiteur des étendues, l'humidité de l'atmosphère.

Aujourd'hui Alexandre Marcette, vrai continuateur de Louis Artan, s'est placé au tout premier rang de nos peintres de marine. Son art personnel possède un style sobre et distingué à la fois, basé sur une observation fidèle de la nature et sur une recherche originale de l'exécution. Après avoir travaillé aux bords des rivières, il s'est consacré tout à fait à l'étude de la mer du Nord :

— Si je vis assez, dit-il, je goûterai la joie d'avoir chanté toutes nos eaux : les rivières de Wallonie, la Meuse, l'Escaut, le large canal de Willebroeck, l'océan... Je raffole des eaux, elles m'hypnotisent. Leur mystère est, d'ailleurs, plein d'attirance. C'est ce mystère qui agit sur le simple pêcheur à la ligne : tout un jour il restera là, l'œil fixé sur le flot dans lequel il semble lire sans comprendre... Vous ne parviendrez pas à décider un chasseur à rester soixante minutes sans se mouvoir, à l'affût du gibier, près de la lisière d'une forêt...

L'artiste va et vient dans son atelier; son œil gris-bleu, où la clarté des grèves a mis, dirait-on, un peu d'embrun, brille à mesure que Marcette parle. Les traits, singulièrement mobiles de son visage, encadré d'une barbe grisonnante, soulignent avec précision ses phrases nerveuses. L'œuvre de beaucoup d'années l'entoure, ouvrages datés de Heyst, d'Ostende, de Blankenberghe, de la Panne, de Nieuport, où, chaque été, maintenant, le mariniste peine et pioche avec ardeur. Chaque morceau est divers et cependant tout imprégné de la personnalité du maître. Chacun nous donne un des mille aspects de la mer, tellement changeante chez nous que souvent les impressions fugaces ne restent que dans les mémoires très réceptives.

Marcette a saisi la vie, le mouvement et la physionomie des nuages massifs et obscurs passant dans un ciel échevelé; des nuages blancs et roses dentelant les zéniths calmes et éthérés; des barques au repos sur l'estran ou

Constantin Meunier

Portrait d'après nature par Ferdinand-Georges LEMMERS

CONSTANTIN MEUNIER :

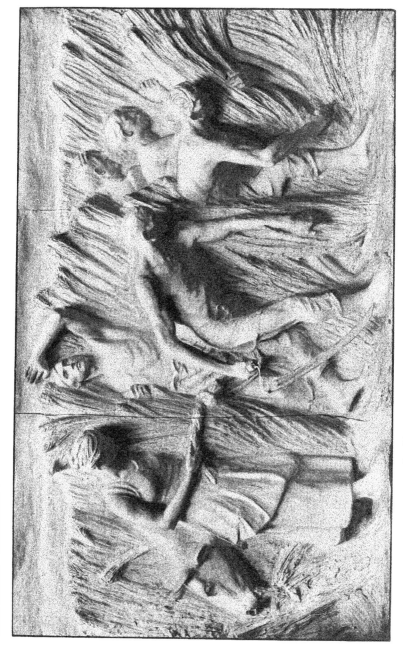

LA MOISSON (haut relief en pierre du Monument du Travail).

Constantin Meunier

 HANTRE ému du Travail, Constantin Meunier aime l'artisan et
sympathise avec lui ; chacune de ses productions est un acte
de charité, d'affection à son adresse. Il a vécu parmi les
ouvriers, il les connaît intimement, il a regardé du haut de
sa grande âme compatissante dans leurs cœurs soumis, il a
sondé à fond leur douleur, leurs espérances. De là le carac-
tère troublant, prestigieux et vivant aussi dans leur réalité splendide, de tous
ces êtres dont il veut glorifier le labeur, dont il revêt l'action diverse d'une
poésie héroïque. Avant lui aucun sculpteur n'avait osé s'aventurer dans ce
domaine qu'il a conquis, et qui est celui où naît et grandit le peuple des
champs et des usines. Il a créé une statuaire nouvelle, qui interprète ce que
jamais précédemment on n'avait considéré comme digne de séduire l'œil d'un
artiste : l'obscur travailleur de l'atelier, du labour ou de l'océan.

Il a habitué le public, il a habitué toute la nation, il habituera le
monde à regarder d'un œil ému, et le cœur battant fort, ces modestes et misé-
rables collaborateurs de la prospérité sociale et de la richesse universelle. Son
œuvre, qui synthétise le travail, le sanctifie aussi, l'"ennoblit, le drape dans
la beauté. Ses tableaux, ses aquarelles, ses fusains, nous évoquent les contrées
où il situe ses héros, où s'écoule leur vie, où ils meurent à la tâche, où ils
peinent, si l'on peut dire, avec joie. Ces œuvres ne sont pas toujours belles de
couleur, dans le sens exact du mot, mais elles sont d'une couleur mordante
et acide qui laisse dans le cerveau comme la trace d'une brûlure. D'ailleurs,
lorsque Meunier est coloriste, il n'est plus lui ; on peut en juger par sa toile
représentant une fabrique de tabacs à Séville : Goya aurait pu la signer.

Mais il a une palette à lui, grise et fuligineuse, qui prête vraiment à ses figures une atmosphère tragique et farouche. Ses paysages, ses esquisses maritimes, ses coins de villages charbonniers donnent, aussi bien que ses types d'ouvriers, la sensation de l'activité, du labeur incessant et fiévreux sous le ciel poussiéreux ou pur, au sein de la terre noire, au bord de l'océan, sur la rive du fleuve, au milieu du champ.

Qu'il nous évoque la pêche, la moisson, l'abattage de la houille, la fonte du fer, le déchargement d'un navire, Constantin Meunier garde la même éloquence et la même ampleur décorative. Ses mineurs, ses marteleurs, ses faucheurs sont larges d'épaules et solides de muscles ; ils ont l'allure d'hommes qui doivent supporter beaucoup de souffrances physiques et aussi beaucoup de souffrances morales ; mais la fatigue de leur tâche incessante ne courbe pas leurs corps solides et hardis. Et seulement dans leurs faces maigres et osseuses, aux pommettes saillantes, aux arcades sourcilières proéminentes ombrant des yeux qu'ont brûlés le feu du soleil ou du haut-fourneau, le sel des larmes ou la flamme du grisou, on lit la misère de leur sort et l'on suit la trace de leurs peines. La vue de ces admirables ouvrages, que réalisa le pouce ou la brosse d'accord avec le cœur, rend ineffablement bon et fait apprécier les humbles, car on a conscience de l'infinie grandeur de leur rôle et de leur tenace mais déconcertante ardeur. ..

Dans la moindre sculpture, qu'elle soit de proportions minimes ou d'imposante taille, suinte l'âme, comme disait Tristan Corbière, de l'artisan, de l'homme de la fabrique ou de la mine. C'est un art démocratisé, si j'ose m'exprimer ainsi, mais qui porte en lui l'orgueilleux symbole de ce qui est fort, de ce qui est simple, de ce qui est éternel : le Travail. Constantin Meunier a consacré un demi-siècle à son embellissement, à sa traduction plastique. Sa dernière œuvre, logique aboutissement de cette carrière colossale, est la synthèse de ce merveilleux facteur de la vie et du progrès.

L'art de Constantin Meunier est donc né d'une sympathie instinctive pour le travailleur. L'affection que le maître lui voue depuis sa jeunesse lui a dévoilé sa beauté profonde. Chose singulière, chez aucun sculpteur, et beaucoup pourtant sont sortis de ce peuple que le statuaire belge glorifie, ne s'est jamais rencontré le désir de magnifier la classe des humbles, des besogneux, dans les différents domaines de son activité industrielle. C'est la force fatale de la tradition. L'infime ouvrier était trop loin de toute conception sculpturale pour qu'on songeât à le choisir comme modèle. Ne l'ayant jamais regardé, les statuaires des périodes successives ignoraient sa grandeur. Meunier, avant de se faire le chantre des mineurs et des ouvriers, des puddleurs et des forgerons, était leur ami. Il connut leur vie difficile et angoissante avant d'analyser leur caractère extérieur ; il se familiarisa avec leurs

pensées, avec leurs espérances et avec leurs tristesses, avant de se surprendre à contempler leurs silhouettes et d'examiner, attentif et ému, leurs attitudes.

Il se plut parmi eux, parcourant à la lueur des lampes obscures les tortueuses galeries souterraines des charbonnages ; il s'arrêta souvent pour observer, les yeux humides, les vieux chevaux aveugles de la mine, discernant en eux le symbole dramatique de la destinée même de ceux qu'il accompagnait. Il se plongea dans leur atmosphère, but à larges poumons l'air poussiéreux du pays noir, comme pour se rapprocher des êtres de sa dilection. Tout d'abord il les dessina. De larges cartons nous montrent ces héros, en théories ou en groupes, au travail ou au repos, quittant la fosse ou s'y rendant, au crépuscule ou à l'aurore, dans la nature hivernale ou de l'été. Ces dessins ont un caractère tragique. Ils nous révèlent une force longtemps méconnue et dédaignée par les arts : celle du travail soumis et incessant de toute une race.

Un souffle épique traverse les contrées où se meuvent les modèles de Constantin Meunier ; dans leurs traits amaigris, dans leurs yeux farouches, francs et bons, il y a, dirait-on, mille douleurs écrites. Puis le maître les peignit ; il les interpréta d'une palette acide et crue, presque corrosive ; l'impression en est d'autant plus poignante. Leur contrée, leurs demeures, leurs hardes ne forment-elles pas une désolante grisaille ? Et quand l'artiste, transporté et compréhensif, s'enhardit et essaye de sculpter tous ces misérables, tous ces humbles, tous ces vaillants, il semble que depuis longtemps il se soit accoutumé à tailler dans la matière les chers personnages de sa préférence. Il a ouvert à la sculpture un domaine inédit ; il a fait recevoir parmi tant de générations de statues ce peuple inconnu hier et qu'il a immortalisé dans la pierre et dans le bronze. Comme les autres, il a, ce peuple, sa splendeur expressive ; il nous parle une langue où toutes les affres, tous les courages, toutes les émotions modernes, toutes les aspirations sont contenus.

L'œuvre de Constantin Meunier nous séduit et nous transporte ; ainsi que toutes les productions géniales de l'univers, les siennes engendrent la songerie, la réflexion, et appellent impérieusement l'admiration. Autour de ses figures, de ses bustes, de ses groupes, flotte cet air obscur dont s'enveloppent les travailleurs hennuyers ; il pèse fortement sur leurs épaules, que seules cependant les années et les misères implacables parviennent à courber avant l'âge mûr. Meunier vit son temps. Lui-même vivra dans les siècles à venir parce que ses ouvrages le rappelleront mieux que n'importe quelle création humaine. Il a compris la splendeur inconsciente et touchante de ses héros ; il les a traduits avec vérité, parce qu'il les a aimés et qu'il les aimera toujours.

L'atelier de Constantin Meunier est vaste, l'artiste petit de taille. Sur

des selles énormes ou légères, hautes ou basses, les œuvres s'amoncellent : plâtres d'une blancheur immaculée ; moulages déjà anciens dont les creux se précisent sous la couche de poussière amoncelée ; groupes à peine dégrossis, houssés de linges humides : figures qui, sous le jour paisible et tamisé, paraissent déjà de bronze dans le brillant de leur argile mouillée. Constantin Meunier est au labeur depuis la première lueur matinale. Il est trois heures lorsque je pénètre chez lui. Il a interrompu son travail pour se reposer un peu, car c'est d'années aussi bien que de peine que sont chargées ses épaules.

Ses yeux bleus éclairent son visage émacié, sous des arcades sourcilières singulièrement proéminentes, qui ombrent les pupilles. Une lumière amative et généreuse, si l'on peut dire, glisse sur les joues et paraît inonder toute la physionomie. Des rides soulignent les traits de ce visage volontaire mais bon infiniment, courent sur le front, naissent aux tempes, descendent vers le menton. Le poil presque blanc de la longue barbe s'harmonise délicatement avec la chair au ton de vieil ivoire. Mais la prunelle mobile et attentive prête au masque la clarté de la jeunesse. Et la voix assurée ajoute à cette impression de force obstinée et irréductible. Comme nous le félicitons d'avoir terrassé le mal qui le minait depuis quelque temps, d'être sorti victorieux d'une période douloureuse qui le contraignait au chômage, l'artiste répond en se redressant :

— Ah ! mon ami, le travail ! quelle source de joie, de bonheur et de consolation ! Mais combien aujourd'hui on s'étonne de peu de chose. Qu'ai-je accompli, en somme ? Quelques morceaux qu'on veut bien trouver intéressants ! Je n'ai jamais aimé que le travail. C'est en lui que j'ai trouvé la force pour accomplir mon œuvre ; c'est son aspect multiple, tragique, poignant ou majestueux, qui, au Borinage et ailleurs, m'a révélé à moi-même. N'est-ce pas que c'est merveilleux, la besogne d'un artisan, d'un maçon, d'un métallurgiste, du plus humble ouvrier effectuant sa mission infime mais utile ? En quoi leur sommes nous supérieurs ?

— C'est ici qu'il faut noter la différence. Ce qui distingue un artiste d'un ouvrier, c'est l'esprit et l'imagination. L'art commence là où il y autre chose qu'une action simplement machinale et ordonnée.

— Mais il n'en faut pas moins admirer un artisan. Nous avons pris l'habitude dangereuse et puérile d'attacher trop d'importance à des efforts en somme très relatifs. Je ne songe pas sans émotion intense à l'œuvre gigantesque et immortelle des imagiers gothiques, ceux qui taillaient la pierre blanche. Tout le jour ils sculptaient là-haut des gargouilles, des figures, des mascarons, des bas-reliefs, imprégnant la matière froide d'une vision originale et pittoresque de la nature ou du rêve. Ils descendaient le soir de

leurs échafaudages aériens, sans plus se préoccuper de leur besogne achevée que l'ouvrier d'aujourd'hui ne songe à la sienne. Et ils allaient de ville en ville, transformant en fines dentelles parlantes l'appareil encore massif des cathédrales. Ils n'ont pas signé ces productions, se contentant du noble orgueil d'avoir trouvé une joie stimulante à les façonner d'un burin subtil... Quel exemple pour beaucoup de statuaires d'aujourd'hui. .

— ... Qui ont des paraphes faisant tout le tour d'un pauvre morceau prétentieux.

— Le souvenir de tous ces tailleurs de pierre flamands est une école de modestie. On les ignore trop. Ils pourraient nous faire apprécier davantage toute la vertu du travail qui réconforte et porte en lui-même sa récompense. Ceux-là n'étaient pas des snobs, ni des arrivistes...

Le maître fait de la main des gestes secs. Il reste silencieux. Et comme nous regardons cette toile déjà ancienne revue au Cercle naguère : le Creuset, point de départ d'un des quatre hauts-reliefs du Monument du Travail, il parle de nouveau. Maintenant il nous narre ses premières impressions boraines ; il nous guide vers les lointains de sa jeunesse où sa personnalité naquit au contact des gens miséreux de la mine, en face du tableau fantastique des charbonnages et des usines flamboyantes. A l'évocation de ces souvenirs qui rappellent toute son existence, car ils relient par la puissance de l'obsession le passé au présent, le grand artiste s'émeut et s'emporte. Et dans son discours chaud et fervent comme une incantation, il a l'air de retracer toute la genèse de son œuvre. Une deuxième fois il se tait. Mais il ne reste pas longtemps taciturne.

— Voyez-vous, mon ami, j'étais jeune alors et j'avais de la résistance. Je me fais vieux. Jusqu'en ces derniers temps j'ignorais la fatigue. Je ne sais plus faire ce que je faisais jadis. Je ne piocherai plus longtemps... L'ébauchoir est un instrument difficile à manier. Mes muscles se rouillent. Mais je suis presque content de moi-même. J'ai perdu peu de temps dans ma vie, et encore était-ce malgré moi... Ne pas perdre de temps, tout est là, pour un artiste qui se doit à son œuvre et qui veut exprimer ce qu'il sent et ce qu'il voit.

Constantin Meunier a exprimé avec émotion le labeur contemporain. Ses toiles et ses statues chantent le travail. Tout, autour de lui, crée une atmosphère fiévreuse et véhémente, s'accordant avec l'homme qui créa tant de pages imposantes et éloquentes dans leur tristesse abattue ou dans leur majesté glorieuse. Regardez ce *Vieillard*, récemment moulé, et qui fera partie du Monument du Travail. Il est nu ; un tablier de cuir lui entoure les reins et drape les jambes et les cuisses. Il est assis ; les mains jointes s'appuient sur les genoux. Les pectoraux sont solides encore ; pourtant l'abdomen est ridé,

les épaules sont tombantes ; les clavicules barrent le creux des chairs d'une ligne sèche horizontale. La tête est maigre et barbue ; les yeux profonds et calmes tels ceux d'un homme qui a médité sur la philosophie et connaît les mystères du monde... Mais la paix réside en cette figure ; elle dégage la splendeur tranquille et mélancolique des choses finissantes et qui furent belles et utiles.

Tout près, surgissant encore mal défini de la masse de glaise ruisselante, un mineur vigoureux s'accroupit en une pose naturelle. C'est le dernier héros que Meunier créa ; sa large carrure, son masque énergique et mobile contraste singulièrement avec l'ensemble du vieil ouvrier dont la carrière est révolue.

Au milieu de l'atelier, l'esquisse du monument destiné à commémorer Emile Zola, se découpe, moitié grandeur d'exécution. Au bas du piédestal un groupe représente la fécondité ; la mère tient sur ses genoux un mioche nu ; trois autres enfants l'entourent, comme un cercle d'affection et de caresses. A droite, accolé au socle, un ouvrier se dresse. La figure couronnant le monument est enveloppée dans une loque mouillée qui dérobe ses formes encore imprécises.

Derrière la haute esquisse, en partie cachée par des bustes, des ébauches et des toiles, est une vieille tapisserie d'un atelier bruxellois, dont les couleurs harmonieusement effacées sont d'une finesse exquise. Le dessin nous montre un Abraham rigide et gauche s'apprêtant à sacrifier Isaac et levant son glaive au-dessus de la tête de son fils. L'ange du ciel se distingue dans les nuages. Et nous croyons percevoir les paroles bibliques : *Remunerabo splendide fidem tuam.* L'admiration unanime et enthousiaste de ses contemporains, et particulièrement de tous ceux qui cultivent les arts, est pour le vieux maître la récompense la plus touchante. C'est sa foi en la beauté, en son idéal qui lui mérite cette joie profonde d'être aimé de tous.

Samedi 5 décembre **1903**.

AUGUSTE **OLEFFE**

Portrait d'après nature par Ferdinand-Georges LEMMERS

AUGUSTE **OLEFFE** :

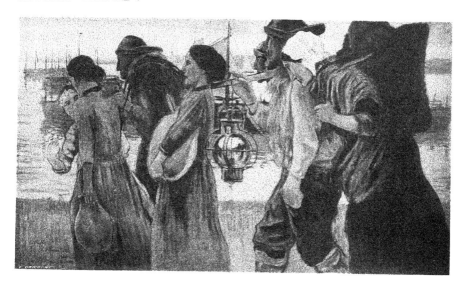

GENS DE MER.

Auguste Oleffe

'AI connu Auguste Oleffe il y a quinze ou seize ans, à l'épo-
que où, ruminant mes premiers essais littéraires, je passais
mes jours à pratiquer la chromolithographie. L'artiste était
alors, comme moi d'ailleurs, un tout jeune homme. Il était
fin de silhouette et d'esprit, d'une élégance native ; le bleu
limpide de son œil s'harmonisait délicatement avec le blond
de sa moustache naissante et de ses cheveux aux mèches ondulées. Il parlait
peu, s'absorbait dans sa besogne, semblait se pénétrer de son labeur et
pointillait, avec une attention jamais lassée, de sa plume de métal la surface
polie de sa pierre de Munich. Nous nous liâmes d'amitié. A la sortie de
l'atelier, le soir, nous cheminions en parlant d'art et de littérature. Et nous
nous quittions, rompant à regret une conversation délicieuse, lui pour
gagner l'Académie de Bruxelles, moi pour me rendre à l'Ecole de dessin de
Molenbeek-Saint-Jean.

A cette époque lointaine, Auguste Oleffe était animé déjà d'une vaste
ambition : il désirait se consacrer tout entier à la peinture. Cependant il
n'avait encore aucune orientation, et non plus, ce qui est autrement grave,
aucune fortune. Très sentimental, très altruiste aussi, s'apitoyant outre mesure
sur des misères factices, il souffrait de ne pouvoir donner que les trésors de
son cœur aux pauvres qu'il rencontrait. Franc, susceptible à l'excès, d'une
loyauté qui n'a point de pareille, l'hypocrisie de son milieu le peïnait, la
grossièreté, la gouaillerie de ses compagnons de travail le froissaient. Il
vivait un peu en irrégulier, accumulait l'hiver, en faisant le métier que tous
deux nous avions embrassé, un petit pécule qui le rendait indépendant l'été.

143

Aux premiers beaux jours il nous quittait, disparaissait, gagnait, aussi impatient du soleil qu'un oiseau migrateur, le chemin des lumineuses campagnes brabançonnes ou des plages flamandes.

Je restais sans nouvelles, car Oleffe, s'il aime fervemment l'art de peindre, n'a jamais beaucoup sacrifié à l'art épistolaire. Il est taciturne; mais quand il s'engage sur le chemin des confidences, long chemin difficile à travers une existence pénible, émaillée de rancœurs et d'infortunes cuisantes, il s'exprime avec une abondance de paroles qui semble pour le moins anormale à ceux qui le fréquentent peu. Il converse avec un humour charmeur ; sa période est colorée et chaude, son imagination vive. Il souligne ses courtes phrases de gestes courts aussi, tracés harmonieusement du bout d'une main potelée dans la direction de son interlocuteur. Ce geste est inséparable de son langage. Aussi, lorsque Oleffe prend la plume, il semble que son expression en souffre et manque de ressort. De là la brièveté de ses lettres, laconiques, mais originales, et toujours un peu teintées de mélancolie.

Le peintre eut autrefois une tendance mystique, une tendance vers les spéculations sentimentales. Il a naturellement préféré *Séraphita* à *l'Illustre Gaudissart* et *le Rêve* à *l'Assommoir*. Cette délicate tournure cérébrale, il en a gardé des traces. En 1901 nous étions ensemble à Bayreuth, lors du vingt-cinquième anniversaire de la fondation du *Festspielhaus*. Sa préférence allait à *Parsifal*, qui l'émouvait intensément et éclipsait, à son avis, toutes les splendeurs du *Vaisseau-Fantôme* et de la Tétralogie.

Au temps où nous travaillions ensemble, il était complètement obsédé par des préoccupations humanitaires. Les toiles qu'il peignait alors le pourraient démontrer péremptoirement aujourd'hui, si sa bonté n'avait permis à de bohèmes compagnons de les emporter, en souvenir de lui, les unes après les autres, de ses ateliers successifs, car il n'a jamais eu la force de refuser quoi que ce soit, fût-ce à un ennemi...

En 1890, Oleffe affronta pour la première fois le jugement public : il envoya deux tableaux au Salon de Gand ; le jury les admit. Pour aller au vernissage officiel il avait chômé un jour. Lorsqu'il revint, le lundi, reprendre place à l'atelier devant sa table à tasseaux, le patron, sorte de provincial égoïste, prétentieux et infatué, qui. parce qu'il faisait, ainsi que nous le disions, de la chromolithographie en chambre, croyait sincèrement être un grand personnage, interpella son employé sur le motif de son absence. Connaissant les désirs, les espérances et la véritable nature artiste du jeune dessinateur, il s'était souvent appliqué malignement à leur opposer la moquerie blessante d'un incrédule ou d'un envieux. Il avait vu le nom d'Auguste Oleffe dans quelque compte rendu de la Triennale. L'audace de cet infime collaborateur était vraiment trop grande ! Il le renvoya, en déclarant qu'il

luttant dans la tempête, dans la drapante lueur antithétique des fanaux et de la lune. Il nous communique la sensation des eaux vertes ou grises, des eaux glauques et brunes, des eaux reposantes ou tragiques ; il nous montre les voiles jaunes ou rouges des bateaux gazées par la brume ou se profilant avec netteté sur l'horizon bleu. Et dans certaines de ses aquarelles dramatiques, les nuages ourlés d'or et d'argent accusent davantage la profondeur sinistre des perspectives. Les vagues ont un rythme, une musique sauvage, sont soumises à une cadence ; et rien n'est plus vrai, plus observé que leur lente action glissante horizontale, énorme caresse bruissante ou grondante qui vient de loin et étreint, bouleverse et brise. Insidieuse dans sa colère, ou majestueuse dans sa quiétude, Marcette aime la mer et le lui prouve en la comprenant toujours.

— Maintenant j'observe la vie des pêcheurs sur notre littoral ; je voudrais décrire leur existence et leur labeur.

Il a commencé cette série superbe. Des départs, le matin, par des temps calmes ou houleux ; la sortie du port ; les manœuvres ; le cortège diaphane des bâtiments légers, qui disparaissent dans la chaleur d'une ambiance ensoleillée. Des tronçons de ciel se réfléchissent dans les flaques d'eau de la plage ; des rayons obliques éclairent fantastiquement la nappe liquide et multiplient ses tons.

Pendant toute la belle saison et une partie de l'automne, Alexandre Marcette travaille devant la mer. Selon son état d'âme, il exécute des esquisses ou des tableaux ; mais il se documente surtout. Quelques-uns de ses ouvrages ont été commencés et finis devant le site qu'ils évoquent. D'autres sont peints de mémoire, ou d'après des notes rapides. Devant le flot, en certaine saison équinoxale, les impressions sont absolument fugitives : il faut alors les emmagasiner et les laisser mûrir.

— Je promène ces études, ces annotations entre le littoral et Bruxelles... Il en est que je promène ainsi depuis dix ans, car il faut que l'esprit, l'inspiration correspondent avec la sensation même dont nous étions pris lorsque ces esquisses sortirent de notre pinceau. Il ne sied point de forcer notre vision. Il faut attendre qu'elle serve nos désirs et nos espérances.

Dimanche **21** *février* **1904.**

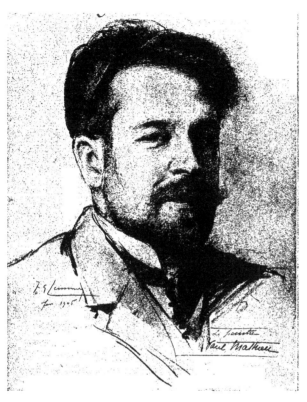

PAUL MATHIEU

Portrait d'après nature par Ferdinand-Georges LEMMERS

PAUL MATHIEU :

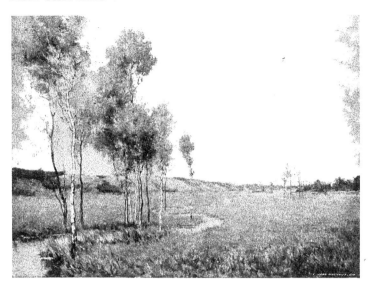

EN BRABANT.

Paul Mathieu

RAND, élancé, le masque franc, la lèvre rieuse et spirituelle, la barbiche et la moustache d'un *auburn* chaud et blond comme certaines nuances de sa palette, Paul Mathieu profile sa personne élégante et nerveuse sur le lambris foncé de son *studio* faubourien. Il a trente-deux ans d'âge et près de dix-huit ans de labeur. En décomptant, il reste trois lustres à peine, que l'artiste vécut en gamin pauvre, à l'école primaire ou près de son père, un bâtisseur qui nourrit le rêve irréalisé de pratiquer l'architecture. Il n'a point fréquenté l'Académie des beaux-arts, lui qui en est aujourd'hui un des professeurs les plus écoutés. C'est à peine si pendant quatre saisons il suivit successivement, le soir, les cours des écoles de dessin de Schaerbeek et de Saint-Josse-ten-Noode.

Une fois par semaine, le dimanche matin, il apprenait à copier des panneaux décoratifs, à tirer des filets bien droits et sans bavochures, à reproduire les bouquets illustrant des morceaux de papier peint. Et à quatorze ans, sachant imiter tant bien que mal le marbre, le chêne, l'acajou et le sapin, il entrait comme « boiseur » chez un entrepreneur de décoration. Mais le jeune artisan rompit bientôt cette chaîne trop rigoureuse qui le retenait à la peine du matin au soir et le privait des rares loisirs autrefois consacrés à l'étude. Il se mit au service d'un agent de brevets, qui lui confia l'exécution de plans, de croquis industriels.

A ce métier-là, Paul Mathieu gagnait jusqu'à quatre francs par jour... mais c'était presque l'indépendance, car parfois les commandes manquaient. Le dessinateur partait alors pour la campagne, la boîte en bandoulière, le

pliant sous le bras, les yeux grands ouverts sur cette contrée brabançonne qu'il aimait depuis son enfance et qu'il avait l'orgueil de vouloir chanter après tant d'autres. De sa tendresse profonde pour son pays, de cette émotion intime, essentiellement poétique et séduisante dont son être toujours fut rempli en parcourant le pays de dilection, il lui est resté une délicatesse de vision très fine, un charme de couleur suave et tamisée.

Entre son œil et son âme il s'est noué un lien étroit qui fait que Paul Mathieu saisit et rend de la nature les aspects intimes, la lumière paisible, le parfum grisant, l'atmosphère caressante. C'est la campagne, ce sont les villages forestiers qui ont révélé Mathieu à lui-même. Dans son adolescence, avant d'avoir prêté son oreille à la musique bruissante et confidentielle de la nature, avant d'avoir embrassé d'un regard épris et déjà conquérant les bourgs, les chemins et les eaux qu'il allait célébrer, il avait une brosse lourde, bien que puissante et harmonieuse. Alors qu'il allait à l'école, il se plaisait à faire des natures-mortes : pommes et poires, casseroles de cuivre et pots de grès, viandes et légumes. Ces esquisses étaient truellées, construites avec fougue, dans un accord de tons tellement solides qu'on songe, en les examinant aujourd'hui, à Alfred Verhaeren, dont Mathieu n'avait jamais entendu parler. Ces morceaux furent réalisés entre quatre murs, dans une chambre de la demeure familiale.

Mais la première fois que, s'échappant de la maison, Paul Mathieu alla planter son chevalet en plein air, sous le ciel bleu, il imprégna sa vision d'un lumineux rayonnement, tout comme son être lui-même se baignait dans l'immense clarté de l'espace. Tout en lui se conforma au spectacle de ces sites inondés de splendeur rose ou grise, selon le soleil, les nuages ou la brume. Et plutôt que de traduire la puissance matérielle, la vigueur grasse et prolifique de notre terre brabançonne, il s'efforce uniquement depuis d'exprimer l'enchantement qui le jour monte de ce sol et en est la vie mystérieuse, tout comme les vapeurs que le crépuscule fait naître en sont les soupirs suprêmes avant la nuit. De cette période déjà lointaine de ses essais et de ses tâtonnements l'artiste a gardé un souvenir précis :

— Nous partions de bonne heure, des tartines en poche, car il ne fallait pas revenir avant le coucher du soleil. Arrivé à Auderghem, à Boitsfort, je m'installais, je prenais ma palette, je pinçais sur mes tubes... Le châssis était grand comme la main. Et cependant, naïf et gauche, les doigts s'appliquaient à le colorier tout le jour, en dépit du passage des heures. Comment faisions-nous pour piocher là-dessus jusqu'à la venue de l'ombre ? Je ne sais. Mais nous ne perdions pas une minute.

Le véritable maître de Paul Mathieu fut une artiste modeste, M^{me} Godart-Meyer, qui habitait le même immeuble que les parents de l'artiste. Celui-ci montra ses pochades initiales à cette distinguée et trop peu connue fusai-

niste. Elle lui donna des conseils, lui accorda le patronage précieux de son expérience, l'encouragea, le talonna, assurant qu'il ferait son chemin. Aujourd'hui cette femme de goût et d'esprit continue à s'intéresser au peintre qui, gamin, l'écouta avec attention. Chaque semaine elle va voir l'artiste ; Mathieu s'empresse de lui montrer, avant tout autre, les tableaux fraîchement achevés ; il lui demande ce qu'elle en pense, car elle est restée un excellent juge...

Bien que poète, Paul Mathieu est un réaliste fervent. Il n'excuse pas la fantaisie dans le paysage. Tout, dans un site, ayant son rôle, tout étant à sa place, par la volonté même du metteur en scène magistral qu'est le temps, il faut respecter le moindre élément d'un coin agreste. Mais en respectant ces choses, il n'est point interdit de les interpréter, de mettre autour d'elles la gaze imperceptible que tissent les Heures, magiciennes habiles et attentives, dont il faut savoir pénétrer le secret. Le peintre est scrupuleux dans son dessin ; il recherche le caractère d'un arbre, d'une maison, de la sinuosité des routes anciennes où les ornières sont comme les rides qui vieillissent le front des hommes. Rappelez-vous ce que Théophile Gautier écrivait à propos de Théodore Rousseau :

« Il peignait des arbres qui n'étaient pas la gaine d'une hamadryade, mais bien de naïfs chênes de Fontainebleau, d'honnêtes ormes de grande route, de simples bouleaux de Ville-d'Avray, et tout cela sans le moindre temple grec, sans le moindre Ulysse, sans la plus petite Nausicaa. » Cette constatation peut s'appliquer à Paul Mathieu. Il suggère ce qu'il voit et quand il peint des arbres, il ne songe point à en confier la garde à des nymphes....

Toutes les toiles de Paul Mathieu sont tamisées d'une lumière nacrée. Il aime surtout les chemins jaunes en perspectives méandreuses, bordés de bouleaux argentés ou de hêtres bruns. Des mares les bordent, où se reflètent des ciels bleus, aux nuages d'ivoire, ourlés de rose ou de gris, aux teintes infiniment nuancées. Des fossés et des ruisseaux courent le long des routes et accompagnent le promeneur de la chanson cristaline de leurs eaux. Mathieu se plaît dans les plaines étendues, peu vallonnées, où aucun obstacle ne coupe la distance. Et il dit la raison de sa préférence :

— J'aime les pays plats parce qu'ils sont simples. C'est surtout par la simplicité qu'on doit intéresser. Il faut aussi que les œuvres donnent ou bien une sensation de primesaut ou bien une sensation de travail. Je pense cependant qu'en général ces dernières seules résistent aux années...

Adorant les contrées étendues et unies, l'artiste a voulu connaître la Campine et la Hollande, où il travaille chaque année pendant plusieurs mois. La lumière blonde dont il raffole est là plus ténue encore, plus

enveloppante, plus fluide ; elle caresse la terre et les eaux, les unit au ciel, crée entre les éléments un mariage délicieux et imposant. Cette lumière joue entre les arbres, la brise frappe légèrement les voiles des barques, le bleu des nuages s'allie au vert des rives et à la rouille du flot par le blanc tranquille des nuées et le rouge des toitures et des moulins, traits d'union magnifiques et presque vivants.

Que ce soit l'été, l'hiver, le printemps ou l'automne, le tableau a la même fraîcheur ; et cependant la variété des saisons est observée et définie. La qualité de la matière est presque tangible, telle en certaines études rapportées de la Campine, et qui nous montrent des aspects tragiques de ces landes sablonneuses, aux venues déchiquetées, aux moutonnements secs et monotones, aspects pareils à ceux que virent les époques de la préhistoire.

En s'éprenant du Waal et de ces belles îles sur l'une desquelles la ville de Dordrecht est bâtie, Paul Mathieu semble avoir retrouvé la tradition de Jean Wynants ; son âme est liée étroitement à l'âme du chef de l'école paysagiste du XVIIᵉ siècle, le protagoniste de cette pléiade de petits maîtres immortels qui ayant constaté que partout la nature est merveilleuse, le démontrèrent par des chefs-d'œuvre émus et précieux.

Wynants se confinait dans la nature, s'y plongeait, ne voulait comprendre qu'elle, songeant avec conviction que le paysage étant à lui tout seul l'univers, il suffisait de le chanter avec bonheur, avec fidélité, avec amour, pour être un grand artiste. On sait qu'il ne s'attacha jamais à faire la figure. Il s'avouait incapable de tracer la moindre silhouette. Et les quelques personnages animant telles de ses toiles sont dus à la main de ses amis ou de ses disciples, les deux Wouwermans, Van Ostade et Vande Velde, entre autres. « Il fut un des premiers, a dit Charles Blanc, à comprendre le charme ineffable que pouvait avoir la solitude... »

C'est la solitude aussi qui attire Paul Mathieu. Il estime qu'un paysage où nulle figure n'est présente parle mieux à la pensée, est plus expressif. Rien ne distrait celui qui veut se laisser aller à son enchantement. On a l'illusion d'être plongé soi-même dans cette nature, de faire corps avec elle, de se confondre dans son infini, alors que nous ne pouvons nous empêcher de nous intéresser trop exclusivement à des personnages, simples compléments dont la présence requérante fait diversion et empêche de s'absorber dans toute la splendeur d'un site.

— Lorsqu'on traite la figure, il faut lui assigner le rôle essentiel, déclare Paul Mathieu. A quoi bon dessiner une ombre humaine sur une route, ou une minuscule paysanne à bonnet blanc au fond d'un pré ? Cela n'a aucune raison d'être. C'est ce qui m'a déterminé à négliger ce collaborateur aucunement indispensable. Ce que j'essaie sans cesse, c'est de supprimer

le noir dans mes toiles ; je désirerais parvenir à peindre des ciels de façon onctueuse. Rien n'est « couleur » dans la nature. Tout est subtil, harmonieux, sans pesanteur. Ainsi, pour donner la sensation d'un ciel, il ne faut point que l'on charge sa palette, qu'on l'alourdisse pour les besoins de la tonalité antithétique. Un ciel est une chose égale, transparente. sans consistance. Il faudrait pouvoir d'une brosse unie donner le relief irréel des nuages.

Il y a onze ans que Paul Mathieu exposa pour la première fois au Salon de Bruxelles. En 1898, il entra au *Sillon*. Il n'y resta pas longtemps. Son passage dans ce cercle faillit lui être fatal. Subissant l'influence du milieu, il assombrit sa vision, sacrifia au bitume, au vernis, au jus de chique, comme on dit dans le monde des rapins. Un jour, un de ses camarades, sociétaire influent du *Sillon*, vint voir Mathieu dans son sobre petit atelier. Et, sous prétexte qu'un des tableaux était trop vivace, trop éclatant, il le détermina à donner à toute sa toile un frottis de couleur noire. Puis, avec un chiffon, il lui conseilla d'enlever des « blancs », de faire surgir, du bout du pouce, des traînées lumineuses aux premiers plans.

C'était d'un effet remarquable ! Un vrai tableau de musée. La nuance foncée, en soulignant le creux des coups de brosse, donnait à la peinture un caractère impressionnant et original... Mathieu s'est contenté de cette unique expérience. Il a lâché le *Sillon*, ses ficelles, ses trucs et ses procédés. Il peint comme il sent, sans se soucier des principes des autres ; et il songe en souriant à cette époque heureusement très courte où, voulant forcer son tempérament, il risqua d'errer et de se perdre.

A présent, il est en pleine possession de lui-même ; il a trouvé sa véritable voie et est bien décidé à ne plus la quitter, à ne plus s'aventurer sur des chemins de traverse qui mènent on ne sait où. Et pour atteindre complètement son idéal, il peine, il pioche, il bloque. Ce qui ne veut pas dire qu'il produit beaucoup ; quatre ou cinq toiles par an. Mais à côté de cela, que d'études, que d'esquisses, que d'ébauches traduisant avec une adoration filiale et enthousiaste les coins les plus pittoresques des provinces que glorifie son art.

Il travaille toujours d'après nature ; la plupart même de ses grands ouvrages sont commencés et achevés en face du site choisi. Parfois, sans composer cependant son œuvre, il emprunte les fragments de son tableau à divers endroits de la contrée qu'il interprète. Ici il prendra le sujet en lui-même, le pays, la terre et les eaux ; là il choisira le ciel, car il estimera qu'à tel moment tels nuages s'accorderont mieux avec l'étendue du paysage.

C'est là une façon de synthétiser la campagne élue, de la faire parler, de donner une impression complète de beauté locale, de caractère atmosphérique. Système instauré par Zeuxis. Personne ne reproche à celui-ci d'avoir fait poser pour son *Hélène courtisane* les cinq plus jolies filles d'Agrigente, prenant à chacune ce qu'elle avait de plus parfait pour que le corps de son

héroïne fût une merveille et comme la personnification de la femme grecque de son temps ! Paul Mathieu pense-t-il au peintre antique lorsqu'il évoque de la même façon la chère contrée patriale ou les prairies hollandaises ? Sa sincérité est scrupuleuse. Nous savons qu'un jour, sous prétexte que les hautes herbes d'une rive lui cachaient une partie intéressante de sa perspective, il fit enfoncer dans le lit de la rivière une longue planche. A ce chevalet singulier il accrocha sa toile ; et, dans l'eau jusqu'aux cuisses, il peignit ainsi tout un matin, oubliant la fraîcheur trop vive et mordante du flot pour se plonger dans la joie unique d'avoir découvert un admirable point de vue.

Lorsque Paul Mathieu aura perdu sa vision souvent trop éthérée des choses, il sera un artiste tout à fait haut. Ce qui lui manque encore, c'est la perception exacte de la réalité, car il y a entre l'écorce d'un arbre, le liquide miroir d'une rivière, le tapis moelleux d'un pâturage, le ruban dur et sec d'une route, la masse bougeante du feuillage, une différence, une opposition de matière fondamentale que les grands maîtres font sentir d'un simple coup de brosse et que Paul Mathieu a déjà à moitié saisie.

Dimanche 17 *avril* 1904.

aurait tout le temps de faire de l'art, en quittant la noble profession de chromiste.

Je retrouvai Oleffe un an après, dans une imprimerie, où il dirigeait l'atelier des lithographes. Ici, son indomptable fierté, sa distinction indéguisable, sa bonté avaient aussi suscité contre lui la mauvaise humeur de l'industriel, qui ne négligeait aucune occasion de froisser, d'humilier le jeune peintre trop indépendant. Il lui octroyait des amendes, le semonçait devant les ouvriers des presses et de la typographie. Mais Oleffe ne voulut point, bien que la saison fût dure et la vie difficile, subir plus longtemps ces avanies. Nous quittâmes, tous deux, à quelques jours d'intervalle, ce « bagne », ainsi que nous appelions l'établissement du mauvais maître.

Les événements se sont cruellement chargés, depuis, de nous venger de sa méchanceté. Nous apprîmes, plus tard, qu'il avait été envoyé, lui, dans un bagne authentique, pour avoir contrefait des banknotes dans son imprimerie. Je sais qu'Auguste Oleffe fut ému à cette nouvelle, et qu'il eut, pour ce tortionnaire, des mots de pitié.

Des années passèrent. Fatalement séparés par des vocations différentes, nous cessâmes de nous rencontrer régulièrement. Et ce fut vers la fin du siècle défunt que nous renouâmes d'étroites relations d'amitié, en nous retrouvant, l'hiver, dans cette hospitalière et somptueuse demeure du regretté Henri Van Cutsem, mécène affectueux et attentif qui, séduit par l'art sensible d'Oleffe, avait fait du peintre son ami, et même un de ses familiers.

La personnalité d'Auguste Oleffe s'était presque définie en quelques années ; mais c'est surtout depuis 1898 que chaque automne, aux salons bruxellois du « Labeur », dans les salles du Musée moderne, l'on peut suivre les progrès remarquables accomplis par ce bel et probe artiste, assuré de devenir bientôt un des plus touchants peintres de notre école moderne.

Sentimental comme il le fut dès son adolescence, sentimental comme il l'est resté, Auguste Oleffe devait naturellement prendre ses héros dans le monde des humbles et des opprimés. Ses plus anciennes toiles pêchaient par un réalisme souvent mélodramatique qu'accentuait encore la couleur fuligineuse et opaque. Sa vision s'obscurcissait sous le voile de ses préoccupations sociales, voire libertaires. Il fit donc de l'anecdote, des couplets apitoyés et pitoyables, mettant en scène, par exemple, une ouvrière que le soir, dans sa chambre, trouve fatiguée et triste ; ou un rapin suivant, le dos courbé, la bière de l'aimée, que le char funèbre emporte vers la nécropole.

Mais, en s'installant pour toujours dans la Flandre occidentale, au bord de cette changeante et hypnotiseuse mer du Nord, il a purifié sa pru-

nelle dans l'étendue claire des flots et du ciel infini. Le raisonnement, l'expérience, la conscience de l'inéluctable fatalité de beaucoup de misères ont étouffé définitivement son pessimisme. Sa pensée et son regard se sont baignés dans le même rayonnement. Et il s'est mis à observer ses modèles de prédilection avec moins de sentimentalisme, approfondissant leur caractère moral sans souligner péniblement leurs aspects physiques ou leur délabrement.

Il a pénétré l'âme des marins, il a communié avec eux et de sa grande sympathie est née un art synthétique et large qui chante la vie de héros modestes sur un ton enthousiaste mais absolument harmonieux. Une de ses toutes premières toiles pleines de ces hautes qualités nouvelles fut la *Jeune fille au bord de l'eau*, qui appartiendra un jour au Musée de Tournai, puisqu'elle fait partie de la superbe collection Van Cutsem. Le lac est d'une limpidité cristaline; dans son humide miroir les arbres distants et le ciel invisible se reproduisent avec un frissonnement qui prête aux choses une vie délicatement panthéiste.

Ce qui démontre qu'Auguste Oleffe, à côté du délicieux sens poétique dont sont imprégnées ses œuvres, est un peintre de race, c'est qu'il a une palette qui ne doit rien à ses prédécesseurs ni à ses contemporains. Il possède une couleur vibrante, un peu acide parfois et singulièrement mordante, qui cependant sait couler en tonalités tendres et argentées. Il a le secret des noirs profonds, des verts émeraudes, des bleus chauds, aux reflets améthysés, toutes nuances savoureuses et riches, qui font songer à des gemmes liquides, tant elles sont transparentes dans les clairs et puissantes et soutenues dans les ombres.

Il aime véritablement ses personnages; il les interprétera dans le naturisme de leurs attitudes familières, les associant intimement à leur milieu. On connaît le sobre portrait de sa mère, assise dans sa chambre, en une pose calme et sereine, le visage paisible, tout rayonnant de cette quiétude confiante et affective distillée dans son cœur par le dévouement attendri de ce garçon qui travailla et travaille tant pour elle... Il y a dans les différents éléments de cette œuvre un tel mariage de lignes et de colorations, que seul un œil que le désaccord le plus subtil choque et éloigne pouvait obtenir.

Ses plus nobles, ses plus expressives pages sont consacrées aux gens de mer. Il les campera : veuve, veilleurs de phare, vieux époux, au premier plan, sur la dune, sur l'estacade, sur la digue. Leurs silhouettes tranquilles et attirantes se profilent sur le large. Au bord de l'estran, au bas de la colline aux herbes cuites, au pied du môle, au milieu d'une crique de la grève, penchées sur le sable mouillé ou ancrées à peu de distance de la plage, les barques montrent leurs théories. Le flot uni ou brasillant paraît boire la vive

et caressante lumière de l'étendue humide. Les bateaux au repos, ponts déserts, voiles carguées, prolongent en zigzags smaragdins, dans les flaques ou les vagues, leurs quilles enduites de goudron que les froids baisers salins ont verdegrisées. Elles se serrent comme si elles se solidarisaient contre le danger ; et on croit suivre sur le flot montant leur balancement rythmé.

Ailleurs, dans la perspective, les limites du chenal insensiblement se perdent et se confondent finalement avec l'océan, au-dessus duquel moutonnent des nuages immaculés, aux ombres grises et légèrement violacées. Puis encore l'estacade dans le blanc de laquelle vient se fondre le vert des pilots plongeant dans l'eau nacrée, argent liquide. Et partout l'air circule ; l'irradiante lumière caresse les choses, les enveloppe, les fait vibrer dans la douce chaleur du matin ou la moiteur de l'après-midi.

Tout cela est peint avec fougue, à larges plans, un peu selon la méthode magistrale d'Edouard Manet, le maître préféré d'Auguste Oleffe et dont certainement il subit l'influence par la force d'une fervente admiration. C'est dans l'enthousiasme même de son art qu'il faut cependant chercher les défauts de l'artiste ; il sacrifiera sans cesse le métier à l'effet, préférant l'émotion obtenue à la perfection du travail. Voici certes des principes heureux mais qui, poussés à l'extrême, sont nuisibles. De là les reproches adressés au chantre de nos pêcheurs flamands de ne pas assez serrer la facture et de pas non plus assez serrer la forme.

Ces faiblesses, le peintre ne les conteste pas. Il sait fort bien qu'il s'en corrigera, qu'il les dépouillera naturellement quand il aura saisi tout le mystère du paysage maritime et toute l'âme de ceux qui le peuplent. Alors il se préoccupera de rendre sa touche plus nette sans compromettre ce qu'elle a de velouté et de spécieux. En attendant, dans toute l'ardeur de ses belles années, il étudie sans relâche les pêcheurs de notre littoral. Il change d'atelier selon ses goûts, ses dispositions et sa fantaisie ; mais que ce soit à Blankenberghe, à Ostende où à Nieuport, il travaille avec ivresse et observe avec la même sincérité.

Mardi **8** *novembre* **1904.**

EGIDE ROMBAUX
Portrait d'après nature par Ferdinand-Georges LEMMERS

EGIDE **ROMBAUX** :

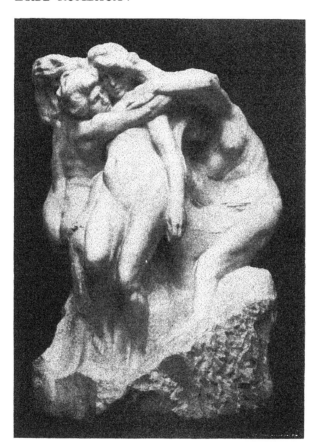

FILLES DE SATAN (*Marbre*, Musée de Bruxelles).

Egide Rombaux

ANS son vaste atelier de la rue Fraikin, le sculpteur m'apparaît comme une figure de bronze. Son vêtement de velours fauve à côtes : large culotte à la terrassier ou à la hussard ; gilet qui, boutonné sur l'épaule, fait penser au plastron du maître d'armes ; ses sandales de cuir mordoré ; sa tête volontaire, aux cheveux foncés, aux prunelles brunes, à la barbe châtaine, au visage légèrement basané par les longues caresses du soleil d'Italie, tout cela forme un ensemble chaud de ton et altier de silhouette.

Nul sculpteur ne s'identifia mieux, à mes yeux, avec son art, ne s'accorda mieux avec la matière qu'il pétrit, cette belle et souple argile à laquelle le génie prête la vie, d'où le génie fait surgir des êtres qui, contrairement aux autres, sortis de la terre aussi, ne redeviennent pas poussière... Les Grecs ne sont-ils pas plus hauts que la nature, en ce sens qu'ils ont créé dans le marbre une humanité qui ne périra point ?

Rombaux aime par-dessus tout cette matière à la blancheur imperceptiblement rose où les Héllènes taillèrent les gloires de leur Panthéon et les héros de leur histoire. Il sait l'assujétir à son idéal, il sait lui infuser l'ardeur dont sans cesse il est lui-même animé en concevant ses œuvres. Que de longues études, que d'infatigable labeur l'ont acheminé vers le talent !

Comme beaucoup de grands statuaires, Rombaux fut artisan avant de devenir artiste. Il a hérité de son père la religion de la beauté ; c'était un homme doué, sorti de l'Académie de Bruxelles, et qui, chaque fois que lui naissait un des nombreux enfants dont le Ciel, généreusement, gratifia son

union, dut abandonner une parcelle de ses aspirations et sacrifier quelques-uns de ses plus beaux rêves. Et quand sa famille fut fondée, tellement nombreux étaient les siens, que le statuaire mélancolique, mais orgueilleux, se sépara de son ambition et se fit praticien pour pouvoir nourrir ses mioches et assurer la quiétude de son épouse féconde. Mais en lui-même brûlait toujours cette petite flamme allumée autrefois par ses espérances ; la chaleur de cette petite flamme mystérieuse activa la volonté latente de son garçon et fit de celui-ci l'héritier de toutes ces joies que le vieux tailleur de pierres avait à peine devinées...

Egide Robmaux n'a pas fait ce qu'on est convenu d'appeler des études académiques. Il fréquenta, il est vrai, le soir, durant plusieurs mois, les cours donnés, à l'Académie de Bruxelles, par Charles Vanderstappen. Il appelle cela un accident dans sa carrière. Celle-ci fut autrement variée, autrement diverse que celle de la plupart des artistes de ce temps. Comme premier professeur, il eut son père ; il apprit de lui à modeler des ornements, des corps et à tailler la matière dure. Il acquit à cet enseignement un métier hardi et aisé, une facilité à manier le ciseau qui lui permettent aujourd'hui de dégager avec une souplesse admirable des formes humaines d'un bloc massif et rebelle.

Cet artiste, avant de donner une réalisation tangible et définitive à ses conceptions, a collaboré à l'œuvre de beaucoup de sculpteurs plus ou moins fameux : il « pratiqua » chez De Groote, chez Desenfans.

Mais l'atmosphère égale de Bruxelles déplaisait à son tempérament inquiet. Rombaux a toujours été impatient, un peu sauvage, un peu farouche aussi, bien que d'une cordialité pleine de franchise. A dix-sept ans il quitte la commune natale, Schaerbeek, où il devait revenir et fonder à son tour un foyer. Durant deux années il parcourt la Hollande et l'Allemagne ; il sculpte figures, mascarons et volutes dans des gares et des hôtels nouveaux à Amsterdam, à Haerlem, à Dusseldorf. Dans ce vagabondage esthétique, il conçoit ses prochains ouvrages, ceux pour lesquels il réserve son originalité et son ardeur juvénile. Son œil se forme dans l'admiration de choses nouvelles, son esprit mûrit, son imagination se développe au contact de milieux différents.

Après avoir vu d'un même regard attentif les lents horizons bataves et les beaux vallons rhénans, Rombaux revient à Bruxelles ; il entre chez Lambeaux, fait la pratique du *Brabo*, transpose dans l'argile, d'après l'esquisse, la *Folle chanson*. Puis il va, durant six mois, dans le milieu fiévreux et latin de Paris, prendre contact avec une race dont il devait subir l'influence, heureusement passagère. Il interrompt la confection de « bondieuseries », à laquelle il se livrait dans les ateliers d'un mouleur,

pour venir chercher à Bruxelles son prix Godecharle, obtenu avec ce sobre et svelte Mercure ornant un des halls de l'Hôtel communal schaerbeekois. Indépendant, libéré des soucis matériels, il prend le chemin de l'Italie où il devait retourner, près d'un lustre après, en 1891, en qualité de grand prix de Rome.

Ce long séjour dans la Cité éternelle, au lieu d'influer sur son tempérament, au lieu de l'imprégner d'une tendance rétrospective, rendit sa vision plus claire. L'étude approfondie et constante de l'antiquité lui révéla avec plus de netteté sa personnalité propre. Car tout en se familiarisant avec les splendeurs des chefs-d'œuvre du passé, Rombaux regardait les vivants chefs-d'œuvre de son temps, c'est-à-dire les beaux êtres harmonieux qui peuplent notre monde et agissent pour la joie de nos yeux.

A force de contempler la vie, Rombaux est parvenu à la scruter, à en saisir les manifestations multiples. « Tout est momentané, dit-il, en se recueillant une seconde, tandis que nous conversons ; tout est furtif dans les mouvements et dans les attitudes. Le sculpteur, selon moi, doit exprimer dans la matière cette momentanéité, tout en la perpétuant. » Ces principes, l'artiste les a appliqués dans maint de ses premiers ouvrages. Rappelez-vous l'*Epouvantail*, et la contorsion du corps remué, replié par un effroi qui bouleverse les fibres et inscrit l'horreur dans le visage aux yeux dilatés et à la bouche ouverte. La pose, le sentiment, tout dans ce morceau modelé avec nervosité donne l'impression d'un trouble physique et moral qui a, durant une seconde, révolutionné des chairs et un cerveau.

Mêmes dons d'observation, d'analyse, dans son vaste groupe : *le Grand Jour*. Le corps de la figure penchée a une allure impétueuse ; tout concourt à intensifier son rôle : le buste projeté en avant, la tête fléchie, la trompette presque horizontalement tenue au bout d'une main que le bras tendu fait se crisper, tout s'accorde pour assurer la véhémence de ce personnage qui proclame le dernier jugement et dont les appels fatidiques vont frapper l'humanité invisible qu'il domine et réveille...

L'ébauchoir est ici encore plus scrutateur ; il a fouillé la forme pour la rendre vibrante, il a donné un accent puissant aux muscles de la poitrine, du cou et du visage, d'où surgit tout l'effort magistral qui va faire sortir du pavillon de cuivre les sacrées stridences bibliques.

Un statuaire qui parvient à infuser la vie à des héros de caractères si exceptionnels et que la convention a rangés d'ordinaire dans le domaine purement décoratif ou, pour être exact, ornemental, est un créateur d'une perception fine et délicate. Car les gestes et les mouvements qu'il recherche sont de ceux qui se laissent deviner plutôt que voir : ils sont furtifs et demandent, pour être fixés, une communion étroite entre la mémoire et les yeux.

155

Comment advint-il tout à coup que Rombaux parut prendre un incompréhensible plaisir à dédaigner ces précieuses qualités qui constituaient et qui, disons-le immédiatement, constituent toujours le fonds de sa personnalité ? Cela advint malgré lui. Il négligeait ces qualités essentielles pour la bonne raison qu'il ignorait vraiment qu'elles fussent siennes ! « L'art doit être primesautier, dit-il ; il doit être l'expression de nous-même. Si nous nous raisonnons en œuvrant, nous ne sommes plus nous-même ; et alors nous faussons notre propre tempérament, puisque nous modifions, dans le temps qui sépare la conception de la réalisation, ce que nous allions édifier. »

Jamais donc Rombaux ne s'est raisonné, ce qui est incontestablement une force. Mais il ne faut point cependant qu'elle échafaude l'inconscience. Et le jour où le statuaire, momentanément dévoyé, se mit à réfléchir, à comparer ses ouvrages nouveaux avec ceux d'autrefois, il fut soudain rationnel, et radicalement... Par une singulière répercussion, il subissait à distance l'influence des visions latines. qu'il avait tant admirées, et les associait avec sa nature native. Il en était né un art qui serait comme du Jef Lambeaux interprété par un statuaire élevé dans la tradition de l'école française.

Il suffit que Rombaux ouvrît les yeux pour retrouver son chemin et embrasser de nouveau de ses regards attentifs l'humanité telle qu'il la conçoit : active et en même temps idéale. Alors il s'est laissé aller, comme jadis, taillant à même la matière des formes qui longtemps, dans sa songerie, dans ses méditations, étaient nées et grandissaient à mesure qu'il voulait leur donner la vie de la terre malléable ou du marbre obtus... Et il créa un chef-d'œuvre : *Filles de Satan*.

On connaît ce groupe splendide qui fit sensation au Salon de 1903 et qui appartient aujourd'hui au Musée royal de Bruxelles. Trois femmes, aux formes souples, aux gestes alanguis, confondent leurs chevelures et emmêlent leurs bras en des attitudes qui mettent en séduisante valeur toutes les beautés de leurs corps sans voiles. Les chairs palpitent, frissonnent et l'attirance de ces nudités est profonde et tendre.

Ces trois femmes n'en sont qu'une, en somme ; dans l'esprit du statuaire elles se marient en un seul être, tellement parfait et divers qu'il a voulu évoquer sa splendeur variée en triplant son incarnation dans un ensemble unique. C'est la Femme, la Charmeuse, la Voluptueuse et l'Aimante, qui se fait douce, rieuse et pudique aussi pour mieux ensorceler et pour mieux s'assurer sa victime pantelante. Et les mortels, à travers les temps, l'appelèrent Hathor, Istar, Mithra, Astarté, Aphrodite ou Vénus, « délices des hommes et des dieux. » Elle surgit. cette trinité, d'une masse de marbre blanc, qu'elle emplit de sa propre vie, dirait-on, car l'émoi de ces nobles

formes ne s'arrête point aux silhouettes des corps, mais se prolonge dans la matière qui les encadre et continue leurs gestes harmonisés.

Le poète qui a pétri cette matière résistante à l'image de ses désirs, en n'utilisant qu'une esquisse hâtive, servant de base à la vision qu'il réalisait, le ciseau d'acier au poing, est aussi un coloriste. Dans ce groupe admirable il a introduit toute la gamme des ombres, amortissant le relief de certaines parties pour donner toute la valeur nécessaire à celles dont le rôle, dans l'expression générale, était essentiel. De là le rythme presque musical et grave qui se dégage de cette œuvre.

L'artiste qui, à quarante ans, a signé une production si vraiment définitive et si vraiment neuve, est de ceux auxquels la Gloire est contrainte de ne rien refuser... s'ils continuent à porter des offrandes sur son autel.

Mardi 3 *janvier* **1905**.

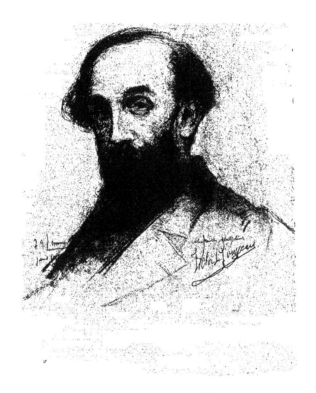

VICTOR ROUSSEAU

Portrait d'après nature par Ferdinand-Georges LEMMERS

VICTOR **ROUSSEAU** :

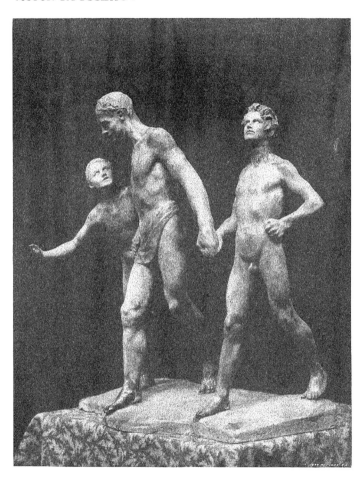

Vers la Vie (*Bronze*, Musée de Bruxelles).

Victor Rousseau

UAND le fier créateur des *Sœurs de l'Illusion* avait onze ans, il travaillait dans une carrière du Hainaut. Il a appris à manier le burin en dégrossissant des pavés et des blocs de porphyre destinés à la bâtisse. C'est une façon peu ordinaire de commencer à sculpter ; c'est peut-être la plus ardue, mais après tout ce n'est pas la moins bonne...

— Mon père était carrier. A Feluy, où je suis né, on est carrier de père en fils. Je le fus comme tous les miens.

Et l'artiste, accordant son discours avec un geste qui invite à regarder sa frêle personne, nous dit, avec un humour rieur :

— Je n'étais pas taillé cependant pour tailler des pierres !

Certes, Victor Rousseau n'a rien d'un colosse. Et l'on reste surpris en songeant à la somme d'énergie et de résistance qu'a dû dépenser cet homme nullement athlétique pour produire l'œuvre déjà considérable sur lequel il a établi sa réputation. Rousseau a une physionomie élégante. Son fin masque, ses yeux noirs pleins d'un feu tranquille, sa barbe, sa moustache, ses cheveux noirs, son nez aquilin qui ombre la ligne d'une bouche au' dessin régulier, font songer à un Florentin des premiers temps de la Renaissance. Son corps délicat, ses membres gracieux, ses mains singulièrement aristocratiques ajoutent à l'ensemble distingué de son être.

A l'époque où il décrochait le prix Godecharle il ressemblait, sans doute, au musicien Giacomo Sansecondo, plus connu sous le nom de *Joueur de violon*, dont Raphaël peignit, en 1518, ce merveilleux portrait conservé dans la galerie Scierra Colona. Rousseau a dans les prunelles quelque chose

de la paix attentive de ces regards et sa figure a la calme confiance qui imprègne les traits du prestigieux instrumentiste d'autrefois. Aujourd'hui son masque, plus austère, mais toujours aussi distingué, serait pareil à celui de François Duquesnoy, peint par Van Dyck, si la barbe était coupée en pointe et si les cheveux étaient moins abondants...

L'homme et l'artiste s'accordent ; l'œuvre est conforme à l'artiste. Tout d'ailleurs chez Rousseau est personnel ; et la moindre chose sortant de son ébauchoir est en parfaite harmonie avec lui-même. Sa vision est claire et gracieuse comme son langage. Car ce grand statuaire, qui fut jusqu'à vingt ans un ouvrier et qui prit le chemin du chantier en plein air après avoir à moitié appris à lire, est un causeur presque raffiné. Et il n'est rien de plus émouvant, selon nous, que cette merveilleuse transformation d'un individu fruste et ignorant en un véritable gentilhomme, aussi instruit que modeste, par la seule magie d'une irréductible ténacité. La volonté même, chez lui, paraît se draper dans une élégante ardeur :

— Ma vie est jusqu'à présent mon œuvre la plus belle... Je l'ai conquise par une volonté inconsciente Je ne suis pas un combatif...

Ce sont là des mots subtils. Dans la lutte, Rousseau a sans cesse conservé cette sereine assurance de quelqu'un qui est certain de vaincre. Il savait que pour conquérir il ne faut point défier et qu'il sied surtout de préparer, sans puffisme et sans tapage. les armes avec lesquelles on désire entrer en lice.

A treize ans, le petit carrier débarqua à Bruxelles : une armée de bâtisseurs édifiaient le nouveau Palais de Justice. L'apprenti entra dans une des équipes et, comme il avait quelque pratique du métier, il se mit à équarrir certains de ces blocs de grès et de granit dont est fait le monument de l'architecte Poelaert. Le gamin était devenu soucieux ; loin du pays natal, son esprit réfléchi s'assombrissait davantage. Le milieu fiévreux et fourmillant de la capitale faisait lever en lui des songeries latentes qui se condensèrent en une ambition première : il rêvait de tenir un crayon. Un soir, il alla prendre timidement une inscription à une lointaine école de faubourg, celle de Saint-Josse-ten-Noode. Là, au moins, il ne courrait point le risque d'être surpris par un de ses compagnons de travail, au moment de franchir le seuil, studieux... Lui eût-on pardonné cette orgueilleuse fréquentation ?

Le matin et l'après-dîner le jeune homme burinait ses monolithes avec courage. Lorsque ses yeux se reportaient, là-bas, sur le vaste et pittoresque panorama de Bruxelles, suivant lentement vers le sud, dans le clair horizon, le valonnement de la vallée de la Senne, il pensait aux paysages de la contrée hennuyère. Pour refouler sa mélancolie, il piochait avec plus d'énergie et son maillet s'abattait avec plus de bruit sur la tête de son ciseau.

Les ans passaient. L'ouvrier devenait artisan. Il croquait fort bien l'ornement, modelait des rinceaux, s'essayait à composer des arabesques. Son patron lui permit de tailler des sujets décoratifs peu difficiles. Et c'est ainsi que le Palais de Justice contient dans ses salles, dans ses galeries et sur ses façades, quelques écussons, quelques simples trophées, quelques volutes ouvrés à même l'appareil par l'auteur de la *Demeter* du Musée royal de Bruxelles.

Mais Rousseau ignorait complètement la figure ; il n'avait pas dessiné une seule fois un bras, une jambe, une main. Alors naquit dans ce cerveau soucieux une seconde ambition, ambition peu ordinaire : sous la peau, il y a de la chair, des tendons, un squelette. Le corps humain est une machine mystérieuse ; pour en fixer le jeu, il s'agit de connaître ses rouages. La plasticité du corps l'occuperait plus tard... Il fallait avant tout savoir comment fonctionnent les muscles et établir les mouvements naturels auxquels tous les gestes obéissent. Deux fois par semaine donc, par faveur spéciale du patron, Rousseau allait à l'Université de Bruxelles. Il avait obtenu de suivre les cours de dissection et de vivisection du docteur Sacré. Pendant trois années, il fut l'élève le plus attentif, le plus enthousiaste aussi du vieux professeur.

Puis, tout un hiver, le soir, à l'Académie de Bruxelles, Victor Rousseau dessina et ébaucha d'après nature. On trouvait surprenant la facilité de ce nouveau venu à saisir l'allure des modèles, à préciser le détail d'un buste, à construire l'attache d'une épaule, à camper une jambe. L'artiste n'a passé que ces six mois à l'Ecole. Le jour, il continuait à composer des sujets aimables, à mouler des rosaces et des frises chez son maître, l'ornemaniste. Le reste du temps, et on peut juger de l'importance de ces loisirs, il s'instruisait en lisant, ce qui exigeait une partie de ses nuits. Mais comme il était très chétif, il n'avait aucune crainte de maigrir...

En 1892 Victor Rousseau participa au concours Godecharle. Il fut classé premier ; il avait vingt-cinq ans, la limite d'âge pour les participants de l'épreuve.

— Le soleil s'était levé. J'étais indécis avant cela. Je me demandais ce que je deviendrais, comment il me serait possible de sacrifier à cet irrésistible besoin de sculpter qui s'était ancré en moi. Je possédais ma liberté. Et je parcourus l'Italie, la France, l'Angleterre. Quelle joie, quelles délices pour mes yeux qui n'avaient jamais rien vu. J'ai admiré, et je suis revenu. Depuis lors je travaille. Dix ans se sont écoulés. Ce que j'ai donné est une première floraison. Je possède des projets qui la compléteront. Mon espoir est d'accomplir une seconde période décennale exprimant ma vision mûrie. Quand j'ai des doutes au sujet de l'avenir, je revis mon passé, je me

retrouve enfant par le souvenir et une grande force m'anime. La misère est un terreau.

Il est singulier de rencontrer une direction si radieuse chez un artiste dont la jeunesse fut difficile, qui cotoya la misère et se nourrit de la dure expérience des difficultés matérielles, Les rancœurs, les peines n'ont point déteint sur son caractère. Les mauvaises heures, nous devrions dire tout un mauvais quart de siècle, n'ont point assombri la claire vision de ce sculpteur négligé par les fées. Il ne leur en veut pas cependant de leur délaissement, puisqu'il se plaît à revêtir ses figures de toute la légèreté de leurs silhouettes fugitives

— Je ne conçois pas l'art sous d'autres formes que celles du bonheur et de la paix. L'art doit embellir la vie. Il la réjouit dans le sens élevé du mot.

De là cette grâce quelquefois excessive de ses ouvrages de petites dimensions. Ces figurines sont secondaires dans son œuvre. Il ne songe pas à les répudier. Mais il les explique d'une phrase charmante :

— Mes petits bronzes, mes petites terres cuites? Ce sont les épigrammes, les sonnets du poète. Ils reposent de l'élaboration, de la création de morceaux considérables.

Les productions de Victor Rousseau se particularisent de deux façons : par l'harmonie des lignes et par le sentiment intime des visages. Elles sont pleines de rythme et pleines de quiétude. Il y a de la musique dans cette sculpture. Et autour d'elle flotte un peu de cette mélodieuse atmosphère qui drape sobrement les statues antiques et tisse autour des sculptures du dix-huitième siècle une gaze d'exquise émotion.

L'atelier de Victor Rousseau, dans le rustique village de Forest, est tout peuplé de moulages et d'esquisses du jeune maître. *Les Sœurs de l'Illusion*, dans la belle entente de leurs attitudes associées et vaguement alanguies, dominent cette humanité de plâtre. Transposées dans le marbre, elles gagneront prochainement le Palais des Beaux-Arts de la rue de la Régence. Ici c'est un groupe du *Mariage*, à exécuter en pierre de Chauvigny pour le nouvel hôtel communal de Saint-Gilles. Un couple symbolique : lui, la main droite sur la hanche, met l'autre main sur son bras gauche, à Elle, derrière l'épaule. L'époux est nu, la ceinture drapée ; l'épouse est vêtue à l'antique. Le sein et l'épaule droite sont sans voile. Sa main, dans un geste d'abandon confiant, se pose sur la cuisse de l'aimé. Une sérénité charmante se dégage de cette composition ; elle respire la félicité. Tout y est ravissant et la tête de la jeune femme est d'une pureté essentielle.

Voici une esquisse pour un vaste ouvrage : *Fructidor*. Des femmes portant des enfants, des hommes portant des brassées de pommes et de raisins

mûrs. Les fruits de la terre et les fruits de l'amour. Radieuse synthèse dont la réalisation nous donnera un chef-d'œuvre. Le mouvement des personnages, l'expression des poses, tout est déjà significatif.

Les bustes de Victor Rousseau sont bien caractéristiques. Il fait un portrait, sans accuser la ressemblance, car cela rend souvent le buste lourd et matériel. Il s'efforce pour ainsi dire de suggérer cette ressemblance plutôt que de l'établir. Et pourtant c'est bien le modèle. Il obtient ce résultat par une étude scrupuleuse des nuances, des plans, lui le subtil traducteur d'un simple trait. De là le côté hiératique de ces visages, l'attirance suave de ces regards qui, pour être tout à fait séduisants ou éloquents, devraient néanmoins refléter davantage l'âme des êtres dont le sculpteur s'inspira.

Ceci est une critique que nous voulons motiver. Le statuaire cherche tellement l'harmonie de la silhouette et du geste qu'il se confine parfois dans la seule plasticité d'une figure et qu'il en néglige le sentiment moral. Ce qui fait la vie d'un portrait, c'est précisément ce qui ne se trouve pas dans une forme impeccable, c'est ce langage mystérieux que parlent les yeux, les lèvres et qui nous enchante tout à fait lorsque nous le percevons. Chez Victor Rousseau, il nous arrive de prêter vainement l'oreille près de ses héros de marbre ou de bronze.

L'artiste a assurément conscience de cette faiblesse ; croyez bien qu'il s'en débarrassera. Fervent admirateur d'Ingres, il sait quand le peintre de *La Source* cesse d'être froid. Il n'ignore pas que lorsque lui-même animera de plus de chaleur et de plus de frisson intime ses portraits, il atteindra à la maîtrise de celui dont une communauté de tempérament le rapproche. Ce sera là l'apanage et la gloire de cette seconde décade où le sculpteur vient d'entrer et qu'il voudrait si digne de l'autre.

Il est peu de statuaires modernes qui aient saisi si parfaitement la grâce féminine que Victor Rousseau. Il a interprété multiplement la femme, variant les attitudes, changeant l'allure et la signification. La flexibilité délicieuse, la tendresse coquette, la noblesse amoureuse, la chaste pudeur attirante vivent sous son ébauchoir. C'est toute la psychologie de la femme, infinie et diverse, qu'il nous fait aimer et adorer dans tant de figurines ravissantes et incomparablement campées. Et devant tant de distinction raffinée et conquérante, nous nous rappelons la grâce élégante et le jeu naturel de *Diane et Calisto*, dont le Titien goûtait tant les silhouettes fines et patriciennes qu'il se plut à refaire trois fois le même tableau...

Victor Rousseau est un poète. Il a trouvé des chants nouveaux pour célébrer des divinités qui furent de tous les temps et qui sont propices à ceux sachant les aimer profondément. Il base son art sur la nature, qu'il adore et cultive ; et si, dans une forme même un peu éthérée, il parvient à donner

une sensation d'humanité, cela ne démontre-t-il pas qu'il connaît la vie intime des êtres et des choses et qu'il détient les mystères de leur puissance ? Rien n'échappe à ce devineur attentif et inquiet et à son œil. Quand il se promène dans la campagne favorite, aux environs de cette antique abbaye dévastée que fonda, en partant pour la croisade, le chevalier Gilbert de Gand, il ne peut résister à la tentation de dessiner d'un crayon précis et nerveux tel site animé, tel groupe de gens dans un coin de ferme ou de labour. C'est un homme qui travaille même lorsqu'il se repose et qui trouve son repos uniquement dans le labeur obstiné.

Dimanche 7 février **1904.**

Jan STOBBAERTS

Portrait d'après nature par Ferdinand-Georges LEMMERS

JAN STOBBAERTS :

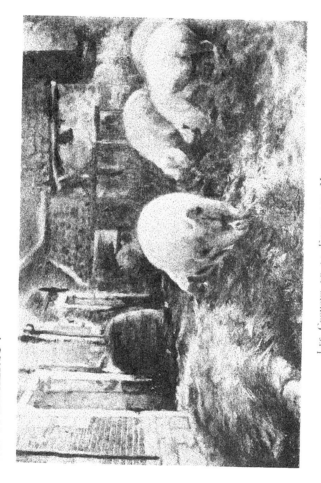

LES COCHONS DE LA FERME AUX MOINEAUX.

Jan Stobbaerts

'ATELIER du célèbre animalier est moins la chambre d'un artiste que l'officine d'un savant. On est tenté d'y chercher des alambics, des cornues et des fourneaux, tout l'appareil romantique de l'alchimiste ou du magicien. Nous pensons à Balthasar Claes, le chercheur de l'absolu dessiné par Balsac, et il nous semble aussi que le docteur Faust va paraître dans le coin de clarté qui troue l'ombre de la petite pièce, le docteur Faust devenu vieux et en face de qui bientôt surgira Mephistophélès.

Lorsque le peintre s'approche, l'illusion devient plus vive, car sa grande barbe blanche, ses yeux bruns immobiles et singuliers évoquent le visage d'un homme qui passe son temps à pénétrer les arcanes et à se plonger dans les mystères de l'occultisme. Mais bientôt, accoutumés à la pénombre, nos yeux distinguent les choses réelles et notre impression s'évanouit au premier accent du maître.

Stobbaerts parle lentement, sans emphase et sans prétention d'éloquence. C'est un homme connaissant sa valeur. Il a la fierté de sa réputation universelle, et avoue son admirable ambition de rivaliser, dans l'opinion de la postérité, avec les vieux maitres vers qui vont ses préférences et dont il prolonge les traditions. Bien que mettant avec raison la noblesse de l'art au-dessus de toutes les aristocraties, il s'enorgueillit de descendre d'une famille patricienne du pays de Lierre. Chose curieuse, l'écu écartelé appartenant aux ancêtres de ce peintre qui reproduit si merveilleusement les cochons, porte, au premier et au quatrième de pourpre, un porc rampant au naturel. Au deuxième et au troisième d'or on remarque un dextrochère

armé. Comme devise : *Suum Cuique*. Stobbaerts ne pourrait en avoir de meilleure. Il aime son art ; il est toute sa joie, toute sa fierté. Nul domaine ne fut jamais mieux cultivé que le sien et la vieille locution juridique romaine s'applique infiniment bien à sa personnalité transcendante.

Jan Stobbaerts est un exemple admirable de volonté et de puissance convaincue. Quelle carrière énorme parcourue depuis l'époque où, s'essayant à peindre d'imagination, vers la dixième année, une scène de kermesse dont il avait été témoin, jusqu'à l'élaboration de ses derniers et prestigieux chefs-d'œuvre ! A soixante-cinq ans ce créateur infatigable peut se réclamer d'un gros demi-siècle consacré totalement à son art.

Il eut des commencements difficiles, presque misérables. Orphelin de père et de mère à six ans, alors que d'autres s'inscrivent à l'école, il entra chez un peintre en bâtiment. Ce fut longtemps après qu'il apprit à lire tout seul. Sa vocation se rattache intimement à un inoubliable souvenir d'enfance, sa première impression artistique : il gardait devant les yeux la vision riante et séduisante d'une scène de famille de Jordaens. C'était un grand tableau, ornant la chambre du père, menuisier de l'ancien régime, un peu architecte aussi et qui, pour sa pièce de maîtrise, avait construit un escalier en spirale.

Cette toile disparut à la mort des parents. Elle illuminait de son harmonie chaude les rêveries du gamin. Les personnages s'animaient, lui parlaient, le conseillaient ; ils ont présidé à l'éclosion de sa destinée, ils sont les parrains de son talent et furent les augures de sa vie. Lui aussi désirait tenir le pinceau et la palette ; plus tard, c'est en décorant les murs d'intérieurs bourgeois qu'il trouva des loisirs pour se livrer à ses premiers essais esthétiques.

Stobbaerts n'a jamais oublié, il n'oubliera jamais l'attention d'un vieil ouvrier qui se plut à lui faciliter sa besogne quotidienne et, lui promettant une réputation brillante, l'encourageait sans cesse, alimentait son espoir et se dévouait pour lui assurer parfois une heure d'indépendance, de liberté... Il parle de cet artisan affectueux, dont il ne connaît plus le nom, avec une émotion et un bonheur communicatifs révélant une éternelle reconnaissance. Son image, à côté de celles du baron Leys et de Henri De Braekeleer, les illustres compagnons d'armes du maître, reste précise dans sa mémoire.

L'œuvre de Jan Stobbaerts est considérable. Il est cependant moins nombreux que celui de beaucoup de peintres célèbres n'ayant pas dépassé la quarantaine. Mais dans cet œuvre l'avenir ne trouvera aucun déchet ; le temps n'en sacrifiera rien : il restera intact et solide. C'est là l'apanage d'un talent sévère et obstiné, qui ne se contente pas d'une impression fugitive. Il truelle avec un désir irrésistible de parfaire, de se rapprocher le plus près de ce qu'il a vu, de ce qu'il a ressenti, de ce qui l'a touché, de ce qui l'a

HENRI THOMAS
Portrait d'après nature par Ferdinand-Georges LEMMERS

attiré et séduit. Il appelle cela son impressionnisme à lui ; et il faut convenir qu'il vaut tous les autres ensemble, car personne aussi bien que lui n'a rendu la nature avec une si chatoyante lumière, avec une vibration si délicate de l'espace.

Sa façon de travailler devrait donner à réfléchir aux « bacleurs » prétentieux et infatués de la génération présente, ces artistes assurément bien doués mais qui brossent cinquante toiles en douze mois, et qui prétendent les vendre à des prix fabuleux. Un jour récent un paysagiste très connu visitait Stobbaerts ; celui-ci « caressait », comme il dit, un intérieur d'étable plongé dans la pénombre. Un tronc d'arbre mal équarri et usé, bosselé par le frottement des cornes des bestiaux, soutenait les solives grossières du plafond. Le jeune paysagiste regardait ce lourd pilier, dont les rugosités, les fentes, les aspérités noueuses, le fil de l'aubier étaient détaillés avec une observation méticuleuse. Un rayon de soleil en soulignait les reliefs et précisait les ombres ; et ce morceau de bois vivait aussi intensément que les ruminants dociles alignés derrière l'abreuvoir. Le visiteur émerveillé ne put s'empêcher de demander :

— Mais comment faites-vous cela ?

— En regardant la nature, mon ami. Vous autres, jeunes, vous ne savez plus regarder.

Et, malicieux et juste, le maître ajouta :

— Vous n'en avez d'ailleurs plus le temps ! Vous êtes des gourmands. Vous voulez voir tout à la fois ..

Stobbaerts se contente d'étudier la nature par fragments : c'est encore la meilleure façon, après tout, de parvenir à l'évoquer entièrement. Cet homme qui, par la verdeur de ses facultés et son endurance, est un second « papa Corot », entre en campagne dès les premiers beaux jours. Il parcourt de préférence cette superbe contrée des trois Woluwe, sur les hauteurs de laquelle, au XVIIIe siècle, l'archiduchesse Elisabeth chassait au faucon.

La boîte au dos, le tabouret, le chevalet pliant sous les bras, il va et vient, ouvre sur l'espace ou dans les cours des fermes son œil presque aussi placide que celui des bonnes bêtes dociles qu'il aime. Il choisit son coin, pioche des heures une esquisse, cependant sommaire : des contours, des taches. Il rentre à l'atelier, commence son tableau d'après cette annotation, le pousse aussi loin que possible. Puis il l'emporte avec lui, le complète sur place ; revenu à l'atelier, il le reprend de nouveau :

— Ici, je n'ai plus devant moi, derrière moi, à mes côtés, autour de moi, ni espace, ni lumière. Rien ne me distrait. J'analyse alors ma toile en me rappelant le coin dont elle est l'interprétation. Je me corrige moi-même ; je trouve mes défauts. Vous savez, on ne sait pas toujours peindre : la main,

oui, est toujours prête, mais la tête boude... Quand j'ai bien... ruminé, je saisis ma palette et je modifie. Je retourne derechef sur les lieux, basant ainsi mon travail sur les doubles assises de la vérité et de l'imagination. Ces voyages sont parfois fréquents : je veux goûter en regardant mes toiles les sensations emmagasinées devant le site reproduit. A quoi bon ne rien exprimer ?...

Pareille conscience est unique, pareille honnêteté est particulièrement rare en notre époque d'arrivisme et de vaine gloriole. Jan Stobbaerts travaille souvent des mois à un tableau de petites dimensions. Presque tout ce qu'il a produit depuis quinze années se trouve dans son atelier. Il y a là peut-être vingt toiles, autant de chefs-d'œuvre : et encore ne sont-elles pas terminées.

Merveilleux Harpagon de l'art, il jouit de ses œuvres comme un avare de son or ; il ne se résoud qu'avec difficulté à se défaire d'un ouvrage. On dirait vraiment qu'on lui arrache quelque chose de lui-même quand, moyennant des prix fort élevés pourtant, on emporte hors de son *home* quelque châssis sur lequel longtemps il peina... Ce trait n'est-il pas profondément touchant ?

Stobbaerts est le dernier de nos grands coloristes. Sous son pinceau la couleur chante et la matière est mélodieuse. On se demande vraiment parfois comment il parvient à obtenir des tons d'une richesse inédite, si on peut ainsi dire. La robe des bœufs, des vaches et des taureaux, la peau soyeuse des truies, le pelage des hongres, des juments et des étalons, il les fait valoir dans le cadre d'un pré, dans la cour d'une métairie, au fond d'une étable, au milieu d'une venelle villageoise. L'air caresse ces animaux, adoucit leurs lignes, amortit légèrement la masse pesante de leurs silhouettes. Ils se profilent devant l'herbe verte d'un pâturage, devant l'appareil diversement rose et orangé d'une muraille de briques à l'harmonie surprenante.

L'accord entre les choses et les êtres est intime dans l'enveloppe d'une atmosphère subtile où l'on respire délicieusement et où rien n'est lourd ni déprimant. Tout vibre avec la même intensité, tout s'anime. Et le maître peut avec la même fierté, avec la même joie, dire en indiquant du doigt un cheval au repos ou un pan de maçonnerie : *Dat is een schoon brok, niet waar ?* Ne révèle-t-il pas tout son plaisir de peindre quand il ajoute, en montrant d'un geste lent la croupe d'une génisse, à peine esquissée sous une crèche, près d'une porte par où entre la lumière chaude : « Ce morceau-là doit être estompé, doit être dans un rêve... »

Chez un fervent de la matière, c'est une expression qui ravirait l'idéaliste le plus intraitable. Celui-ci finirait par constater que Stobbaerts est plus idéaliste que lui. Car, pour employer l'expression d'Henri Leys, le maître

n'aime pas le bœuf bourgeois. Tous ses animaux ont une physionomie, un caractère, une anatomie, et, ce qui est plus difficile, un âge. Il se dégage d'eux, semble-t-il, la fatigue du labeur, la tâche des longues années, ou les éreintements des reproductions multiples. On penserait qu'il a l'ambition de saisir même la pensée de toutes ces bêtes. Ce peintre incarne sa race, les écoles successives qui font la gloire de notre pays flamand. Ses œuvres émotionnent par la magie d'une couleur somptueuse et veloutée, et par le charme intime avec lequel toutes évoquent des sites de la contrée natale.

Dans son petit atelier, à mesure que, sur des chevalets, il pose en pleine lumière, sous le lanterneau, ses toiles splendides, cette contrée surgit, avec les gens et les animaux qu'elle nourrit. Parmi ces toiles précieuses il en est une qui nous requiert de préférence : une salle de moulin avec sa meule de pierre cassée, ses sacs de blé, ses solives de bois aux ferrures rouillées, son plancher vétuste. Un ouvrier est au fond de la chambre, inondée de la lumière qui pénètre par une fenêtre basse. On croit entendre le bruit des engrenages et on a l'illusion de humer l'odeur bonne et saine de la farine. On a envie de toucher du doigt le bois des poutres, pour connaître la sensation agréable du chêne antique dont elles sont façonnées.

Un peintre doué d'une palette si délicate devait fatalement aborder la figure. Il s'est représenté lui-même dans une *Tentation de Saint-Antoine*, sous une robe de bure, au milieu d'un groupe de femmes nues descendant les escaliers d'une terrasse où M. d'Amercœur, le héros de Henri de Regnier, se promènerait volontiers, appuyé sur sa canne de jaspe. L'air est saturé de parfums d'automne et les chairs blondes et brunes palpitent et attirent. Au premier plan, une fée pince les cordes d'une harpe dont la musique emplit le paysage. La même séduction, la même attirance de la chair frissonnante, la même ambiance tendrement païenne, imprègne la *Fête nuptiale de Vénus et de Vulcain*, où cinq femmes divinement belles, aux formes souples et alanguies, aux gestes lents et prometteurs, mettent dans le demi-jour de la forge toute la splendeur séduisante de la grâce amoureuse.

Ces deux tableaux, commencés il y a des ans, sont en voie d'achèvement. Leur richesse discrète fera l'étonnement de ceux qui, un jour, parcourront l'exposition générale de ses œuvres que prépare paisiblement le célèbre artiste. Dans son atelier, où l'hiver le confine, il garde les dehors d'un homme qui va partir vers la campagne ensoleillée : il a un chapeau de paille, une chemise de flanelle, un mince veston d'alpaga, une culotte de velours jaune à côtes, des pantoufles grenat. Autour de lui, hors du rayonnement étroit de la verrière, ne brillent que les angles polis des meubles anciens, les appliques de cuivre des tables massives, les reflets des poteries, les yeux fixes d'un singe empaillé qui, du sommet d'un bahut, parait vous jeter l'orange serrée dans sa main.

Nous prenons congé de l'artiste qui, accueillant et affable, veut nous retenir. Mais nous nous échappons, en lui exprimant une fois de plus toute l'admiration que nous inspire son labeur patient. Son visage s'illumine d'un large sourire et le peintre nous dit avec bonhomie, en nous reconduisant ;

— Si vous frictionnez trop brutalement un membre endolori, vous l'écorchez. En art, il est utile d'agir de même : il ne faut rien brusquer et reprendre avec une sage assurance les parties qui ont mal, pardon ! qui sont imparfaites...

Mardi **12** *janvier* **1904.**

HENRI THOMAS :

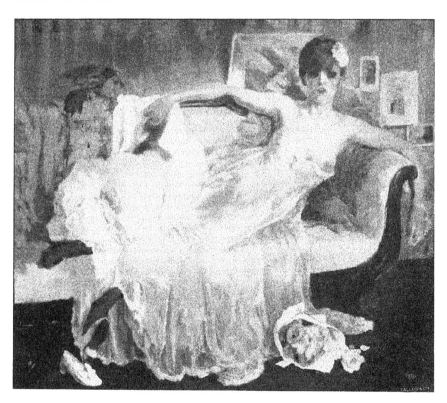

Venus...?

Henri Thomas

L existe encore à hauteur de la porte du Rivage, dans ce quartier où s'étendaient autrefois les classiques jardins de la bruyante guinguette du *Chien-Vert*, quelques vieilles maisons festonnant irrégulièrement le quai. Elles seront bientôt jetées bas pour les besoins des travaux maritimes de Bruxelles. Une des plus hautes et des plus anciennes fait face au coude qui noue le canal de Willebroeck au canal de Charleroi, tournant que les développements du port condamnent lui aussi à une disparition rapide. Une profonde salle pittoresque, à l'étage de l'arrière-bâtiment. Il y règne une odeur de goudron ; aux poutres énormes et vermoulues pendent des bouées, des sphères de chanvre tressé, appelées ballons de défense, qui servent aux bateliers à garantir leurs carènes contre les abordages, dans les passages difficiles, des vestes cirées, des cordages. Dans un coin s'amoncellent d'épais tissus grossiers, enduits de couleurs sombres.

Un vrai tableau maritime, où l'on croit respirer l'air salin par les basses croisées ouvertes et où, dans le cadre de la porte de chêne, on cherche la silhouette approchante d'un matelot nonchalant... Au dehors, de l'autre côté de la rue, des barques sont amarrées à la berge, des chalands passent, de petits steamers se croisent. Et, plus loin, derrière les impassibles et rébarbatives grilles de l'Entrepôt royal, les mâts des navires rangés dans le bassin du Commerce criblent la distance d'inexplicables points d'exclamation...

Au milieu de l'atelier mi-obscur, assis sur un banc dans la pose du pêcheur reprisant les mailles déchirées de son filet, un jeune garçon travaille.

La paumelle de cuir au poing, le long *skiff* d'acier aux doigts, il ourle une vaste voile grise, dont les plis devant lui se déroulent comme une vague. L'aiguille triangulaire, au chas armé d'une grosse ficelle, va et vient de façon méthodique. L'artisan, tout absorbé par sa besogne, est vêtu d'un costume de coton bleu ; son veston ouvert laisse voir un jersey de laine indigo ; il porte de gros souliers cloutés. Lorsque, pour manœuvrer sa pesante voile, l'ouvrier se redresse, vous êtes surpris par l'élégance de sa personne et par la distinction de ses traits. Il a le visage aristocratique du marquis Alfred Douglas, le poète de *Perkin Warbeck*, mais rendu plus mâle par la moustache fine et la barbiche blonde. Sa taille est élevée et ses membres vigoureux et flexibles.

Cet ouvrier courageux et obscur n'est autre que le brillant peintre Henri Thomas, dont les débuts sensationnels et simultanés au Salon triennal de Bruxelles et au *Labeur*, l'année dernière, restent sans précédent dans notre école. Il dépose ses outils à notre venue et nous tend la main. Et comme nous nous étonnons de le trouver encore occupé à telle besogne anormale, il nous dit de sa voix nerveuse, en montrant le ceste, doublé d'une rondelle criblée de cavités minuscules, qui, tantôt, lui serrait la main :

— Cette paumelle a deux siècles et demi. L'aïeul de mon cher père, mort à nonante-trois ans, l'avait confectionnée alors qu'il allait devenir artisan. C'est un outil que je vénère. Quand je la passe à mon pouce, il me semble qu'une étreinte affectueuse, à travers les temps, me lie à tous les miens. La peau mal tannée dont elle est faite et dont le poil n'est usé que par endroits garde, dirait-on, quelque chose de l'empreinte de toutes les mains vaillantes qui la gantèrent. Les Thomas sont une dynastie de voiliers. Je suis le dernier représentant de cette dynastie. J'obéis à la loi commune : depuis l'âge de treize ans je pratique le métier de mes ancêtres...

Une involontaire mélancolie passe dans sa voix à la pensée qu'un jour lointain peut-être, mais inévitable, il lui faudra abandonner sa profession, bien que toute sa joie, tout son bonheur se concentrent en l'espoir de sacrifier sa vie entière à cet art dont la vocation lui a fait soudain obtenir le patronage attentif. Ce choix que les déesses favorables ont fait de lui l'a étonné le tout premier. Il n'est pas un artiste plus justement abasourdi que Thomas d'avoir trouvé sa voie, tant sa découverte fut soudaine et absolument imprévue. Il s'en est fallu de peu qu'il fût irrémédiablement perdu pour l'art et que le fatigant métier familial le prît tout entier et à jamais.

Henri Thomas a fait ses premières études à l'école de dessin de Molenbeek-Saint-Jean, en même temps que son ami Georges Van Zevenberghen, cet autre « jeune » merveilleusement doué. Il y allait le soir, dès l'âge de dix ans, et y fréquenta jusqu'à seize. Nullement respectueux des traditions de

cet établissement, où il faut se consacrer presque exclusivement aux arts appliqués, Thomas et Van Zevenberghen s'obstinèrent à vouloir copier la nature, à ne point sacrifier à la fantaisie ornementale coutumière. Pour leur apprendre à ne pas désirer ambitionner le... grand art, pour les décider à revenir à des préoccupations plus traditionnelles, on leur donna un congé de quinze jours... Mais avant l'expiration de ces vacances forcées, un agent de police apporta solennellement aux deux camarades la nouvelle de leur renvoi définitif. Le directeur avait réfléchi : de deux mauvais sujets indociles comme ceux-là, on ne tirerait jamais rien de bon !...

Thomas continua à confectionner des voiles avec son père. Le soir, de six heures à minuit, dans la mansarde de Van Zevenberghen, les deux « victimes » dessinaient. Ils avaient trouvé un modèle au rabais, un ancien débardeur mutilé : ce brave était manchot, mais il avait un buste athlétique... Alors, fort de quelques belles études, très correctes, mais nullement personnelles, Henri Thomas ambitionna d'entrer à l'Académie de Bruxelles.

Trois fois il dut recommencer l'épreuve réglementaire avant d'être admis à l'atelier Stallaert. Il allait au cours le matin et le soir. L'après-midi il reprenait la paumelle de peau et le skiff de métal. Il quitta l'Ecole il y a trois ou quatre ans, à la suite des incidents houleux dont l'épilogue fut, comme on sait, la... défenestration d'une figure du sculpteur Kemmerich. Le futur auteur de *Vénus* fut alors de l'atelier libre de la rue Godecharle. Mais à mesure qu'il travaillait, qu'il complétait son savoir, qu'il approchait de la connaissance parfaite des canons, des règles, des lois estéthiques, un doute grandissant pénétrait ses songeries :

— Plus je regardais mes toiles, mes croquis, plus je trouvais qu'ils ressemblaient aux toiles, aux croquis des autres. Et en me comparant aux maîtres que j'avais appris à vénérer, à aimer, je me trouvais tellement minuscule et présomptueux que je ne comprenais pas comment l'idée avait pu germer un instant en moi de m'allier un jour à cette aristocratique famille. Non, j'avais la certitude que je ne serais qu'un peintre médiocre et par conséquent inutile. Et pourquoi végéter dans une carrière obscure alors que l'atelier de mon père m'écherrait plus tard en héritage ? J'étais triste, mais j'étais résolu : je resterais voilier. Un matin je pris mes brosses, les cassai et les jetai dans les eaux du canal, en même temps que la clef de la mansarde qui me servait de *studio*. Je voulais même que plus rien dans ma personne ne révélât le peintre que j'avais été. Je portais des cheveux longs : je les fis tailler ras ; je me coiffais d'un large feutre noir : j'achetai un chapeau-boule impeccable ; je me drapais dans un manteau à larges plis retombant sur un pantalon à la terrassier : je me vêtis désormais d'un pardessus-sac et de culottes étriquées. Cette transformation fit de moi

le plus joli bourgeois du monde. Je pris les habitudes de ma nouvelle caste, après avoir rompu avec tous mes compagnons. Le pénible mais joyeux travail de la semaine accompli, le dimanche je me faisais beau comme un calicot, me promenant sur les boulevards, visitant les guinguettes tradition- nelles au bras d'une grisette que je chérissais outre mesure si elle arborait des colifichets voyants. Ah ! j'étais un type réussi et je voyais la vie d'un rose singulièrement tendre !...

Un soir, Henri Thomas, après bien des hésitations, entre dans un bar à la mode, à la suite de plusieurs fêtards qu'il avait l'ambition de vouloir imiter. Il y pénètre timidement, s'assied sur un tabouret trop haut devant une table trop basse, et demande une consommation inconnue, dont il entend crier le nom. Ses yeux grands ouverts examinent le local, détaillent le cabaret luxueux, observent les habitués. Le jeune homme n'est plus le même ; le bourgeois tout nouveau qu'il était devenu disparaît soudain, pour céder la place au peintre d'autrefois, mais un peintre neuf aussi, qui sent vibrer en lui une émotion violente et dont l'esprit tout à coup s'illumine : Thomas venait de recevoir le coup de foudre, il venait de trouver sa voie, il venait de découvrir sa propre nature.

Longtemps, cette nuit, le chalumeau machinalement entre les dents, il contempla, admira et réfléchit dans l'emportement d'une ambition orgueil- leuse. Le tapis rouge du bar, les lambris neigeux aux appliques d'or, les tentures brodées, le buffet monumental, les vitres biseautées des portes, le style byzantin du mobilier, tout cela le conquit tout d'abord. Mais dans ce cadre, à l'illumination crue, quels personnages typiques ! Des femmes jolies, provoquantes ou pires, aux robes du dernier goût, aux fanfreluches exquises, aux coiffures recherchées, ombrant des visages poudrés, des lèvres rougies, des paupières bleutées. Tout le charme vicieux et bruyant, toute la mise en scène requérante des délicieuses créatures séduisantes qui constituent le galant bataillon du demi-monde bruxellois. Puis des hommes, du vrai monde ceux-là, en habit ou en jaquette, mêlés à des rastaquouères.

Autour de ce spectacle il y avait comme une atmosphère maladive ; il attirait ainsi que ces corolles dont les parfums distillent une griserie fatale. Fleurs du mal, d'autant plus dangereuses qu'elles excitent davantage, Thomas rêva de les chanter sur un mode moral, c'est-à-dire de les peindre en artiste et en psychologue et d'évoquer le vide de leur âme désœuvrée et futile et la langueur amoureuse de leurs corps parfumés, en les reproduisant sans fantaisie.

Le lendemain, très tôt, Thomas enfonçait la porte de son atelier, dont depuis sept mois il n'avait plus franchi le seuil. Sur le plancher, les asticots cessaient de ronger les tronçons décomposés d'une tête de cheval qu'il y

avait oubliée naguère et dont les mâchoires toutes blanches parurent lui sourire et lui souhaiter la bienvenue... Tous les après-midi il brossait ferme, d'après des modèles que souvent il eut beaucoup de peine à déterminer à poser devant lui. Son pinceau, généralement lourd, s'allégeait, se spiritualisait ; sa couleur bitumeuse et obscure se faisait transparente et vive ; son dessin trop gras, trop massif, acquérait de la finesse et de la subtilité.

Puis il créa ces petites toiles déjà si personnelles et si senties : *le Flirt*, *la Note*, *Cocotte*, *Ninie*, pages initiales et caractéristiques du vaste livre qu'il désire consacrer à l'étude d'une face peu décrite de la vie moderne. Cependant il tâtonne encore ; il va voir les milieux où ses héros et particulièrement ses héroïnes passent leurs jours, et se réunissent, — de l'appartement coquet au music-hall, — et se familiarise avec tout ce qui les entoure et participe à leur existence.

Alors, il découvre le type de sa *Vénus* ; il en fait tout d'abord des esquisses partielles. Et parmi celles-ci il est une tête à l'expression inoubliable : Visage pâle, yeux bleus, chevelure blonde, corsage clair, relevé par une tache rouge. M. Ingres, lorsqu'il avait le même âge que Thomas, c'est à-dire vingt-cinq ans, avait exécuté la *Belle Zélie*, qui est au Musée de Rouen et que l'artiste molenbeekois ignore sans doute. Une singulière parenté de vision, de couleur, de caractère, d'impression, rapproche ces deux ouvrages. L'avenante Espagnole que copia le maître du *Vœu de Louis XVI* a le teint mat, les cheveux noirs piqués d'un peigne d'écaille, la gorge nue ornée d'un collier de perles ; sur les épaules un châle rouge qui retombe sur un corsage marron. C'est une des rares toiles où Ingres démontra qu'il fut coloriste avant de ne plus être qu'un pur dessinateur.

Ces deux femmes sont sœurs par les sens et par le tempérament ; leur attitude provoque également, leur physionomie est piquante, leur visage tracé avec une identique précision, et dans leurs prunelles séduisantes il y a une flamme semblable qui, doucement, brûle...

C'est en ce moment-là, au printemps de l'année 1903, que Georges Van Zevenberghen me parla de son ami, avec un emballement confraternel d'ailleurs peu coutumier dans la confrérie de Saint-Luc... Je voulus connaître les tableaux de ce peintre tout à fait obscur. Quelques semaines après Thomas entrait au *Labeur*, où j'avais, en ma qualité de secrétaire, préparé sa venue. Presque simultanément, l'automne d'après, il cueillait les mémorables lauriers que l'on sait à l'exposition de ce cercle et au Salon triennal de Bruxelles.

Il me fut donné d'imprimer pour la première fois en un journal le nom de Thomas, à propos de sa *Vénus*, avec laquelle il participait au concours Godecharle. Et je disais dans l'*Indépendance belge* de ce tableau : « C'est une femme étendue langoureusement sur un canapé ; le buste est

presque nu, dans un dégrafement du corsage montrant le corset. La robe légère s'évase sur le siège et s'écroule en une avalanche de plis souples. Le rose du vêtement, la carnation nacrée des chairs, les grands yeux foncés sous le casque roux de la chevelure, tout cela forme une harmonie chaude et lumineuse où la tache verte d'un perroquet, la tache rouge d'un bouquet de roses tombé sur le parquet, la tache noire d'un chat pelotonné sur le fauteuil blanc près de la singulière femme, chantent avec un éclat plus vif. C'est peint avec talent. On pense à la fois à Edouard Manet et à Alfred Stevens, et certainement Félicien Rops est en grande faveur dans les préférences de M. Thomas, comme en témoigne un petit tableau : l'*Escalier rouge*, également au Salon, et qui est une vraie évocation des *Diaboliques*. »

L'artiste avait lu, en effet, l'intransigeant et hautain Barbey d'Aurevilly ; et, préférence instinctive, de tous ses héros, la duchesse de la *Vengeance d'une femme* l'avait suprêmement ému. Il retrouvait quelque chose de ses modèles de sélection dans cette altière et perverse Sanzia Florinda qui, par une humilité équivoque et infernale, voulut qu'on gravât sur la dalle de son tombeau une inscription disant que la pierre recouvrait une fille plutôt qu'une fille repentie...

A beaucoup de métier, Thomas joignait alors beaucoup d'inexpérience. Sa brosse, si souple, si légère, se souciait peu de la forme. De là, des robes, des vêtements plutôt que des personnages ; les corps ne se sentaient pas assez, les lignes se dessinaient à peine sous les étoffes, les soies et les dentelles. Mais le peintre a bientôt eu conscience de cette lacune, qui eût pu devenir un véritable danger et compromettre insensiblement une personnalité si magistrale.

Maintenant, il étudie vaillamment la femme ; il aime de détailler le nu, de découvrir le jeu des membres, d'approfondir le mécanisme des attaches, de suprendre tout le fonctionnement des jambes, des cuisses, des bras, du torse, des épaules, du cou, dans la marche ou dans le repos. Sa palette est riche en tons savoureux, qu'il marie en une harmonie délicate. Il parvient à rendre les choses en suggérant presque leur matière. Et l'on peut constater dans sa dernière toile, exposée au Salon d'Anvers, combien s'est complété, au bout d'un an de travail, le talent d'Henri Thomas, combien s'est définie sa manière, combien se sont accusées les qualités de cet observateur aigu des endroits de volupté, où l'on se distrait mais où si souvent l'on s'attriste.

Cette toile a pour titre : *l'Habituée*. Belle, orgueilleuse, dans un froufrou de soies et de dentelles, en coup de vent, les yeux brillants un peu fureteurs, elle entre dans le bar, où un négrillon habillé de rouge se tient près de

l'huis entr'ouvert, par lequel pénètre un peu de l'air froid nocturne. Que de gris chauds, que de bistres caressants, que de vermillons tendres, que de verts délicats, que de bleus fins et transparents... Tout en restant dans les nobles et prestigieuses traditions de sa race, Thomas, par son orientation toute moderne, donne à sa personnalité quelque chose de primesautier, de léger, de pimpant, que nos maîtres les plus glorieux avaient jusqu'à présent seulement indiqué.

Nous quittons le peintre et le laissons à ses voiles et à ses cordages. Il nous reconduit jusqu'au branlant escalier de l'atelier paternel et nous dit, après nous avoir serré la main, sans retirer son ceste dont il s'est ganté derechef :

— Il y a dans ma carrière de la singularité ; la philosophie de l'art proclame évidente la théorie de l'influence du milieu. Or, rien n'est moins artiste que mon atmosphère familiale. Et, si cette loi était logique, n'aurais-je pas dû peindre de préférence ces beaux matelots, ces plastiques bateliers qui depuis mon enfance m'entourent et que j'approchais constamment sans remarquer leur beauté ? Mais non, je veux consacrer le talent que je puis posséder à interpréter des êtres et des objets que j'ai toujours ignorés. Si je parviens à les évoquer avec quelque bonheur, n'est-ce point parce que tout m'en éloigne, si ce n'est le plaisir fougueux de les comprendre absolument ? Crois-le, mon cher, si j'étais un « noceur », comme, paraît-il, certains le pensent sincèrement, je ne serais pas le chantre des lieux où l'on s'amuse. Tout me sépare des êtres que je prends pour modèles. Je les reproduis en usant d'un recul... moral.

Lundi 15 *août* 1904.

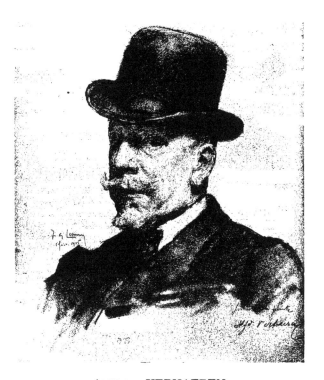

ALFRED VERHAEREN

Portrait d'après nature par Ferdinand-Georges LEMMERS

ALFRED VERWAIRCK

ALFRED VERHAEREN :

LA SACRISTIE

Alfred Verhaeren

I L y a dans la destinée des circonstances étranges, des sautes de vocation qui nouent entre eux, dans certaines familles, les individus de différentes générations. Alfred Verhaeren est le cousin germain d'Emile Verhaeren. Leurs pères étaient jumeaux. Celui du poète eût peut-être écrit, si des affaires commerciales, la charge d'un commerce important, des considérations d'ordre sentimental ne l'eussent tourné vers une existence mercantile. Son fils hérite de cette vocation latente et étouffée qui, animant une pensée libre, d'un caractère impétueux, s'exprime soudain de façon puissante et brutalement belle, absolument flamande dans sa forme et dans sa couleur.

Le père d'Alfred Verhaeren, lui, était haut fonctionnaire au ministère des finances, bien qu'il eût plutôt fait un peintre ; pourtant, il ne désire point voir la palette au pouce de son garçon : il le place chez Janlet, veut qu'il se consacre à l'art de bâtir. Mais la vision picturale et descriptive est l'apanage de cette dynastie de bourgeois brabançons. Pendant deux années, Alfred Verhaeren manie équerre et tire-ligne. Néanmoins la vocation commune est irrésistible : il quitte le compas et le rapporteur et se met à brosser des toiles. Or, maintenant, le fils de l'artiste, jeune homme merveilleusement doué pour le dessin, rêve de devenir architecte. Son père ne tient pas à contrarier ses goûts : il a presque la certitude qu'il sera peintre... ou écrivain.

Car tous les Verhaeren ont une tendance esthétique pareille, héritage d'ancêtres au sentiment délicat et fin, animés d'un attachement profond pour le pittoresque pays natal. Une nature morte, un intérieur de cuisine du

peintre rivalisent de beauté et d'éclat harmonieux avec un des poèmes des *Flamandes* ; une page, une scène du *Cloître*, possède la splendeur chaude, vivace et impressionnante d'un coin d'église truellé avec une fougue raisonnée, si l'on peut s'exprimer ainsi.

— La peinture ! Ce mot seul décida de mon avenir. Lorsque je l'entendis prononcer un matin, chez Janlet, j'eus un frissonnement. On eût dit que des voix impérieuses m'assourdissaient de leurs conseils. On eût dit aussi que, tout à coup, devant mes yeux, eût surgi une vive lumière, qui n'était pas aveuglante mais m'inondait, me caressait, me faisait du bien. J'avais dix-neuf ans. Taelemans, le professeur à l'Académie des beaux-arts, cet adorable metteur en pages des sites insoupçonnés ou trop connus des vieilles villes, cet exquis Taelemans qui, alors, n'avait pas de moustache et porte aujourd'hui une barbe blanche, Taelemans donc entre à l'atelier et s'écrie : « J'ai fait la connaissance de Dubois et d'Artan, les deux Louis de la peinture ! Voilà des maîtres. Il faut que tu viennes les voir avec moi. » Depuis ce jour mon travail ne m'enthousiasmait plus, si pourtant il m'avait jamais enthousiasmé. Je ne rêvais qu'à des tableaux, qu'à des couleurs. Peindre. Quelle joie ce devait être !... Quelle joie infinie peindre est resté pour moi après plus de trente années de labeur et de recherches.

Taelemans, un soir, mena Verhaeren au *Petit Paris*, à Etterbeek. C'était un cabaret délicieux, intime, modeste, où ne fréquentaient que de bons autochtones mi-paysans, mi-faubouriens, indistinctement amateurs de faro, car le gueuze-lambic ne s'était pas encore conquis un empire. Le paysagiste et le mariniste venaient là tous les jours. Ils fumaient une pipe, jabotaient, se défiaient au billard, un préhistorique billard aux doublures fermes ainsi que de l'acier, et où essayer de faire un simple trois-bandes eût été une folie audacieuse.

C'est en s'exerçant à entrechoquer les billes d'ivoire sur cette « charrette », que Verhaeren devint l'intime des célèbres artistes. Il se lia surtout avec Louis Dubois. Il jeta son compas et son té par-dessus... la muraille et loua une chambre à l'étage même du *Petit Paris*. Parfois, séduit par l'admiration de ce disciple fervent, l'amant des mélancoliques oiseaux migrateurs et des paisibles eaux crépusculaires montait voir l'apprenti, lui donnait des conseils.

Dubois s'abstenait néanmoins de lui montrer, en lui prenant la palette, comment il fallait manier la brosse, car il avait tout de suite constaté que l'élève n'avait rien à apprendre dans le domaine de la technique : la touche était déjà assurée et preste comme celle d'un maître. Alfred Verhaeren travailla infatigablement. Peu de temps après, en 1872, il envoya au Salon une nature morte. Il ne la revit plus : le Roi l'avait acquise.

Alfred Verhaeren adore son pays. Il se plaît indifféremment en toutes les provinces belgiques, mais il les exprime toujours avec une compréhension personnelle. C'est plutôt son sentiment à lui qui imprègne ses œuvres que le caractère spécial de la nature qu'il interprète. Sa façon de travailler est d'ailleurs conforme à ce tempérament :

Je travaille toujours d'après nature. J'exécute des esquisses sommaires, je prends des annotations, des dessins, des croquis. Je m'en sers à l'atelier, je pioche d'après ces études, traduisant ces pages réduites, les agrandissant, les transformant un peu, leur gardant l'aspect de vérité qui sied à une toile devant évoquer des choses réelles. Mais j'essaie toujours de mettre en mes tableaux cette poésie inhérente aux objets, même inanimés, qui nous émeut. Quand j'ai travaillé d'après nature et que je rentre chez moi, je suis obsédé par ce que j'ai admiré. Le spectacle de la campagne, des intérieurs contemplés tantôt se transforme, se modifie. Et je rumine absolument cela dans la pénombre, le soir, l'heure des belles visions.

L'atelier d'Alfred Verhaeren a l'aspect d'un de ses tableaux. C'est une harmonie de couleurs vigoureuses, de lignes solides, qui se marient dans un jour tamisé. Un seul coin est plongé dans une lumière absolue : là où se dresse le chevalet supportant la dernière toile commencée, la clarté tombe du lanterneau qui le surplombe, et enveloppe tout. C'est une tache vive qui se dégrade insensiblement et finit par se perdre dans la pénombre.

Cette toile, à laquelle l'artiste met la dernière main, ou plutôt la dernière touche, représente le fond d'une chapelle de Franchimont. Une placide atmosphère règne entre ses murs qui paraissent exhaler des parfums d'eau bénite et d'encens, car les pierres aussi sont pénétrées des odeurs qui sans cesse montent vers elles. Un escalier de bois échelonne ses marches vers l'obscurité d'un étage ; dans une stalle, recueilli, quelqu'un prie et médite. Et autour de son visage, la paroi, blanchie à la chaux, s'illumine comme une discrète auréole. La matière est rendue avec une vigueur extraordinaire : les briques, les dalles, le chêne, tout cela chante.

L'artiste sait d'ailleurs tirer des effets surprenants de sujets fort simples. C'est sa grande et essentielle qualité de faire vibrer la chair d'une pomme comme celle d'un visage ou d'une main. Regardez ces fruits qui s'amoncellent en un désordre ragoûtant ; raisins, concombres, poires, pêches. Ils sont veloutés, leur peau est tendue et on dirait vraiment qu'ils recèlent une anatomie. Quelle véhémence, quel mouvement impétueux dans cette mer que démonte l'équinoxe d'automne et qui, avant l'orage vespéral, qu'annonce un ciel houleux et presque sinistre, se fait méchante et roule avec bruit ses vagues monstrueuses.

Tout est bien du même artiste ; ces toiles si diverses révèlent un seul

maitre, s'apparentent par la facture, par le mariage des tonalités, par l'ambiance qui y règne, par la sûreté du dessin, par le pittoresque de l'arrangement. Elles sont elles-mêmes une signature.

Alfred Verhaeren, tout en causant, va et vient dans son atelier. Sa taille puissante, ses épaules solides, se profilent sur les parois surchargées d'esquisses. Son franc masque tour à tour s'éclaire et s'ombre. Avec ses moustaches blondes relevées en broussailles, avec sa fine barbe en pointe, avec ses yeux bleus vifs, il semble un personnage de Frans Hals.

Au-dessus de la cymaise, le cuir de Cordoue entrelace des arabesques d'or. Sur une vaste toile, des jouets emmêlent les lignes et les couleurs de poupées, de polichinelles, de boîtes, de véhicules, d'animaux de bois. Des étains, des cuivres, des faïences s'alignent sur un meuble ancien. La grimace d'un masque japonais introduit dans ce cadre sévère une ironie amusante. Et comme nous nous retournons encore, avant de prendre congé du peintre, vers un petit sous-bois, œuvre de ses débuts, d'une beauté déjà attachante, Alfred Verhaeren nous dit :

— C'est mon premier paysage. J'y tiens, car il me donne raison : ma vision n'a pas changé, depuis que je le peignis. Quel merveilleux pays que le Brabant ! Il corrige ce que l'Ardenne a de sec et de gris, et amortit ce que la Flandre a de trop violent et de parfois lourd. Pour moi, le Brabant est le pays le plus pictural du monde...

16 *décembre* 1903.

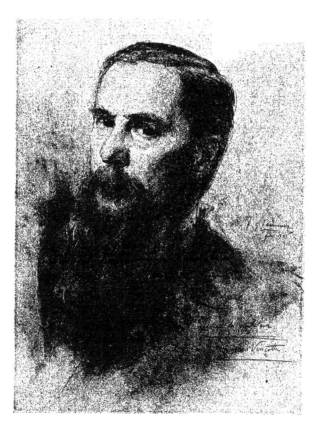

Thomas VINÇOTTE

Portrait d'après nature par Ferdinand-Georges LEMMERS

Thomas **VINÇOTTE** :

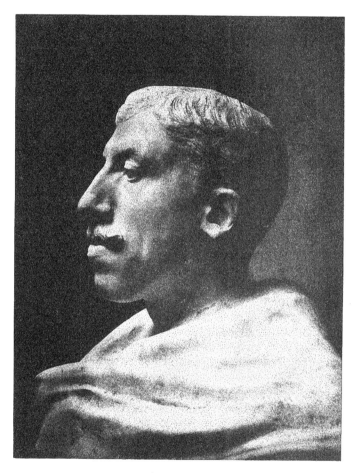

PORTRAIT DE M. MARCEL DE STADENE
(Buste taillé directement d'après nature dans le marbre).

Thomas Vinçotte

ᴇs circonstances qui déterminent une vocation sont indéfinies et nombreuses autant que l'humanité est diverse. Mais sa loi essentielle, sa loi générale, c'est l'influence du milieu. En général, ce qui au fond d'une pensée d'enfant, d'adolescent, constitue le germe de désirs et d'espérances arrêtées, n'est autre que l'écho de choses vues souvent ou entendues autour d'eux.

Ceci est spécial aux arts plastiques. En littérature, on peut puiser son ambition dans le terrain de l'instruction première, si le sentiment préside à cette florescence intellectuelle. Il est peu d'écrivains possédant des pères, des oncles ou des ancêtres poètes ou prosateurs. Mais il est énormément de peintres, de sculpteurs ou d'architectes qui eurent des proches maniant le pinceau, l'ébauchoir ou le tire-ligne, ces outils fussent-ils ceux du décorateur, de l'ornemaniste ou d'un modeste bâtisseur.

Il est tout à fait exceptionnel de rencontrer un artiste isolé, ayant puisé l'origine de sa personnalité en lui-même, et devant le développement de celle-ci à des phénomènes dont seuls son cerveau et son cœur aient été le siège. Thomas Vinçotte offre un exemple de cette éclosion spontanée du tempérament. Rien ne semblait prédire son entrée dans cette noble et libre confrérie autrefois placée sous l'égide de Saint-Luc...

Son père, ancien professeur, devenu inspecteur général de l'enseignement, était un pédagogue savant et austère, étranger aux spéculations esthétiques. Il avait tôt fait de constater que son fils était observateur. « Thomas voit juste, disait-il, c'est un esprit positif; il sera médecin ». Le gamin com-

mença ses humanités. Ce fut, à l'Athénée de Bruxelles, un mauvais élève, indocile, apprenant la moitié des choses qu'il eût dû apprendre. Mais, alors que les brillants sujets, ceux que l'instituteur donne en exemple à toute la classe, finissent par ne plus se rappeler la moindre chose quand ils entrent dans la vie, Vinçotte n'a rien oublié. Ce qui démontre, sans paradoxe, que les élèves médiocres sont en général les meilleurs, en ce sens qu'ils gardent l'intégral profit des leçons reçues.

Thomas Vinçotte, lui, a complété son savoir par l'étude et par la lecture. Il est un des artistes modernes dont l'érudition est la plus solide, la plus universelle ; sous ce rapport il fait songer à François Rude, le statuaire le plus instruit de sa génération. Vinçotte a surtout cultivé les auteurs latins. Il puise en son savoir une argumentation lucide et logique qui fait que la causerie prend avec lui un charme pénétrant. Il sait citer un écrivain avec exactitude, avec un à-propos choisi, sans aucun pédantisme, enclin à l'unique désir de se donner la joie commune seulement à ceux qui savourent le fruit d'une vaste connaissance.

Vinçotte est devenu sculpteur sans le savoir ; mais son instinct d'artiste une fois découvert, il l'a développé avec une inflexible raison. Gamin, il s'amusait, à Anvers, sa ville natale, à reproduire, au moyen de fils de métal, la silhouette des choses qui le frappaient, et particulièrement les animaux domestiques de la maison paternelle. C'était là le résultat machinal d'une observation naissante. Elle se précisa rapidement. Un matin, M^me Vincotte découvrit son gamin étendu de tout son long sur le balcon ; il regardait, la tête passée entre les balustres de fer, deux chevaux arrêtés dans la rue, et s'efforçait, d'un crayon impatient et trop indocile, de les dessiner sur un bout de papier.

C'est la plastique animale qui, pendant plusieurs années, devait réquérir de préférence le jeune sculpteur, après qu'il eût suivi les cours de l'Académie de Bruxelles. Il participa au concours de Rome en 1872, mais n'obtint point de récompense. Ressentant la nécessité de changer d'atmosphère, il va travailler pendant deux ans à Paris, chez Cavelier. Ici s'affine sa nature de Flamand ; il s'établit en sa vision, en sa facture, un équilibre dont naîtra la distinction solide de son art. Revenu à Bruxelles, il travaille infatigablement. Mais il débute vraiment par son beau marbre *Giotto*. Il obtient avec cette œuvre le pareil succès que récolta Charles-René de Saint-Marceaux avec son *Génie gardant le secret de la tombe*, qui date de quelques mois plus tard et dont l'auteur et Vinçotte, de même âge presque, ne durent pas être des étrangers l'un pour l'autre dans la capitale française.

Il savoure cette première ivresse esthétique, qui lui fait créer plusieurs ouvrages importants, mais où son tempérament n'est encore qu'impar-

faitement traduit. Après avoir épousé une jeune fille anglaise, il parcourut longtemps l'Italie. La communion parfaite avec cette compréhensive compagne d'une autre race que la sienne, ses longs séjours à Paris, à Rome, à Venise et à Florence, son origine flamande, toutes ces influences diverses en s'unissant, en se confondant dans une stabilité harmonieuse, ont produit un art élégant et fort, de forme correcte, de sentiment austère et vaguement rétrospectif. On ne peut appliquer à Thomas Vinçotte la critique de Louis Viardot parlant de l'auteur de *Milon de Crotone* : « Il manqua de science, il manqua de goût ; il ne connut ou ne comprit pas les beautés de l'antique », et, cependant, un rapprochement s'impose entre eux deux : « Puget ne reçut qu'une instruction très négligée, très incomplète, n'eut aucun maître, vit peu de modèles... »

C'est surtout dans le domaine de l'art psychologique, c'est-à-dire dans le portrait, que Thomas Vinçotte atteint à la plus haute expression. On le savait sculpteur puissant et noble : sa récente exposition au Salon de la Société royale des beaux-arts le met définitivement au premier rang de nos grands statuaires. Il a maintenant la digne place méritée, mais que pour les attentifs qui le suivaient depuis des années, et pour lui-même, il occupait déjà longtemps.

Le père de l'artiste voulait que son garçon, en devenant médecin, utilisât les qualités d'analyse ancrées en lui dès son adolescence. Ce sont ces qualités, affinées, asservies à un idéal moins utilitaire, qui donnent à Vinçotte son originalité et, par conséquent, sa réputation. Chacun de ses bustes est une œuvre belle, significative, différente, et cependant imprégnée d'un identique désir de réalisation personnelle. Rois ou princes, aristocrates ou bourgeois, professeurs ou artisans, le maître saisit leur caractère, définit leur type, grave leur ressemblance dans la matière.

En le regard de ses modèles, il lit la bonté, la douceur, l'orgueil, l'altière ambition, ou la froideur hautaine. Il imprime dans la reproduction de leur visage la forme exacte que le trait limite. Il parvient à rendre le froncement des sourcils au-dessus d'un œil perçant, le regard de l'analyste pénétrant le mystère des choses, comme il surprend sur des lèvres fines le sourire momentané éclairant de joie et de distinction légère une image féminine. Il est de Vinçotte un buste incomparable de précision intime, celui d'un maître brasseur bruxellois. Ce personnage est comme une synthèse de la bonhomie, de la volonté placide et avisée, de la sincérité instinctive de notre peuple.

Avec les mêmes moyens d'exécution, servi par une perception subtile du sentiment du modèle, Thomas Vinçotte rend toute la délicatesse, toute la spirituelle beauté, toute la séduction irrésistible d'une grande dame, à la tête

un peu penchée, et qui fait songer à certaines productions de Claude Clodion. Une parenté existe d'ailleurs entre les artistes du XVIIIᵉ siècle et le maître anversois. La façon habile et pittoresque dont il utilise la draperie dans ses bustes ne rappelle-t-elle pas le léger agencement aimé dans les œuvres de Nicolas de Largillière et d'Hyacinthe Rigaud ?

Il y a de la couleur dans les portraits de Vinçotte. Nous songeons à cette phrase de Charles Blanc parlant de Carrier-Belleuse : « On reconnaît si le modèle est blond ou brun, si l'œil est clair ou noir, humide ou sec, brillant ou voilé. En un mot, il peint ses bustes du bout du pouce, et quand il s'attaque au marbre, le marbre devient chair ». Sous son ciseau la pierre s'anime pour l'imprégner d'une vie plus puissante. Vinçotte s'est habitué à tailler lui-même ses têtes dans des blocs qu'il dégrossit bercé par l'ivresse d'une inquiétude fiévreuse et enthousiaste, car la résistance du Carrare stimule son désir ardent :

Oui, l'œuvre sort plus belle
D'une forme au traVail
Rebelle
Vers, marbre, onyx, émail.

Il me citait cette strophe de Théophile Gautier. qu'il a adoptée pour loi. Et comme nous lui disions combien, selon nous, il indique avec justesse l'attitude de ses personnages, combien ses marbres, « gardiens d'un contour pur ». réalisent avec bonheur un idéal bien humain, il nous répliqua judicieusement :

— Un être a sa ligne, sa silhouette. sa coupe, sa pose. Il faut le reconnaître de dos, de côté, de loin, sans distinguer son masque, tout comme dans la distance nous reconnaissons un ami, un camarade, à l'allure seule de sa marche. Tout cela c'est du dessin. Celui-ci prime tout ; la forme ne vient qu'après, puisqu'elle en naît, puisqu'elle en surgit.

En basant son art sur des principes aussi remarquablement logiques, Thomas Vinçotte parvient à ajouter encore au dessin, c'est-à-dire qu'il drape ses héros dans leur atmosphère, cette enveloppe qui prolonge, hors du contour de leur corps matériel, leur contour moral, si l'on peut dire : le sentiment et la pensée. Chez Vinçotte cela est parfois un peu au détriment de la vie même du modèle, dont la chair ne palpite pas toujours intensément. Mais il n'est pas loin d'établir l'accord absolu entre la vie et la plastique,

mariage fatal qu'il imposera de manière générale, après l'avoir imposée en mainte circonstance isolée dans son œuvre si considérable.

La noblesse, la pureté, le mouvement ample qui distinguent ses bustes, particularisent aussi ses groupes. De façon moindre, toutefois. Car, en ses portraits, Vinçotte arrive à une véritable concentration immatérielle et tangible. Ceci est le résultat de longues observations, d'inlassables examens, d'une pénétration obstinée du caractère métaphysique. Toutefois, il a moins poursuivi l'étude de la figure humaine entière, et de la figure animale. Il a cependant sculpté des chevaux pleins d'une allure majestueuse, emportée ou vigoureuse.

Mais pour bien se familiariser avec les êtres et les choses, il faut se complaire parmi eux, les regarder à chaque instant, saisir toutes leurs attitudes et leurs aspects changeants. Si les anciens interprétaient avec un savoir incomparable les bêtes, c'est qu'ils ne manquaient point les chasses, les courses de chars, les sacrifices, les combats ; si Barye est le plus grand animalier des temps modernes, ne faut-il point chercher l'origine de sa colossale grandeur dans ce fait qu'il fut professeur de dessin au Museum d'histoire naturelle ? Aussi, après avoir vécu parmi les cerfs, les biches, les lièvres et les écureuils de la forêt de Fontainebleau, il dessina, modela, moula, d'après nature des quadrupèdes, des oiseaux et des reptiles. Il ne se contentait pas de les dessiner, de les modeler, de les mouler, il les disséquait, il les mesurait à l'état d'écorché, à l'état de squelette. Avec l'ensemble de ces notions, il faisait de l'anatomie comparée. Ses animaux vivent dans le bronze et le marbre, mais il lui eût été impossible d'évoquer la vie d'un simple visage...

Dans l'œuvre de tout grand artiste, il y a une catégorie d'ouvrages qui priment les autres et constituent la véritable supériorité du maître. Hors de ses bustes splendides, Thomas Vinçotte partage ces observations formulées par le comte Henri Delaborde, au sujet de Charles Simart : « ce qui manque à ses œuvres, hautement érudites, ce n'est certes ni la noblesse du goût, ni la correction de la pratique, c'est l'accent qui achèverait de vivifier le tout ; c'est je ne sais quoi d'intime et d'inattendu, cette pointe de bizarrerie, si l'on veut, qui perce même dans les travaux des maîtres les plus purs et qui caractérise une manière, tout en échappant à l'analyse. »

Mais le domaine où règne incontestablement Vinçotte est assez étendu pour suffire à sa fière renommée. Il y a dans sa destinée un peu de celle d'Antoine Coysevox. Entre les admirables créations de ce grand statuaire du XVIIᵉ siècle, n'a-t-on pas le droit de préférer avec raison ses bustes, bien qu'il ait signé ces magistrales sculptures appelées le tombeau de Mazarin et la statue agenouillée de Louis XIV ?

En se souvenant de cet ancêtre esthétique immortel, Thomas Vinçotte,

satisfait de ses efforts couronnés par le succès, peut répéter avec un plaisir réconfortant ces vers des *Emaux* et *Camées* qui, pour lui, haut et valeureux artisan du portrait, acquièrent une signification capitale :

> Tout passe. — L'art robuste
> Seul a l'éternité,
> Le buste
> Survit à la cité.

Vendredi 3 juin 1904.

TABLES

TABLES

MATIÈRES :

ILLUSTRATIONS :

Portraits dessinés d'après nature
par M. Ferdinand-Georges LEMMERS

REPRODUCTIONS :

Lightning Source UK Ltd.
Milton Keynes UK
UKHW010009090219

336872UK00005B/142/P